銀幕魔幻

Behind The Scenes:Making of Old Fox

蕭雅全電影《老狐狸》的幕後寫實

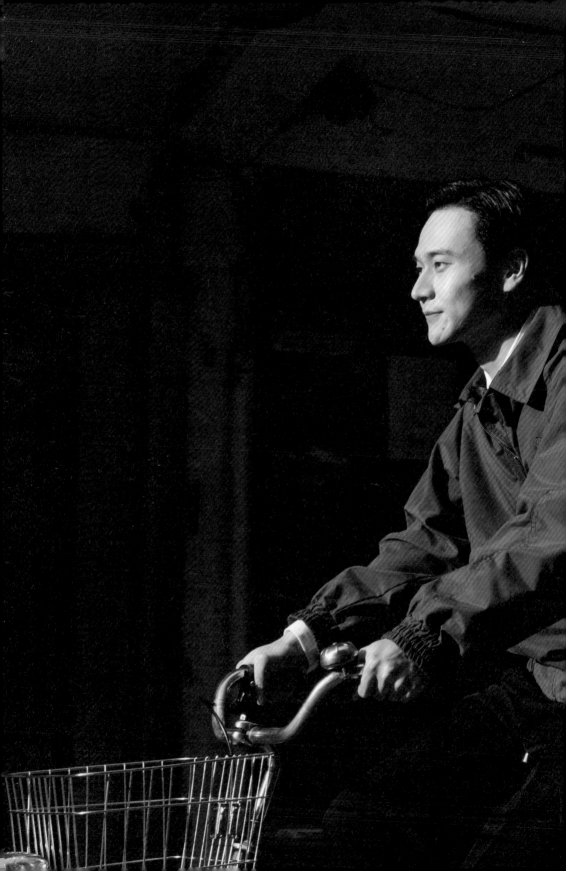

十月二十七日（二〇二三年），「老狐狸」在東京影展世界首映。這是一則我作為父親，想跟孩子說的關於這個世界的故事。

我的母親周淑姿也曾用她的方法，為我介紹過這個世界，那帶領我成為此刻的我。在我成長過程，世界變化，我得加入新的學習，才能應付新的世界。偶而我會自問，我做得有她好嗎？而這個發問從來沒答案，我與她都是摸著石頭過河，都可能弄對一些事，也可能弄錯另一些。

在「老狐狸」故事裡，「廖泰來」的原型就是我母親。

（某個溫煦的午後，採訪暫止。「等我一下、媽媽的來電不能不回。」雅全導演說。靜靜看著工作室的一切，我感覺到一份穿透時、空間而來的綿長情感。）

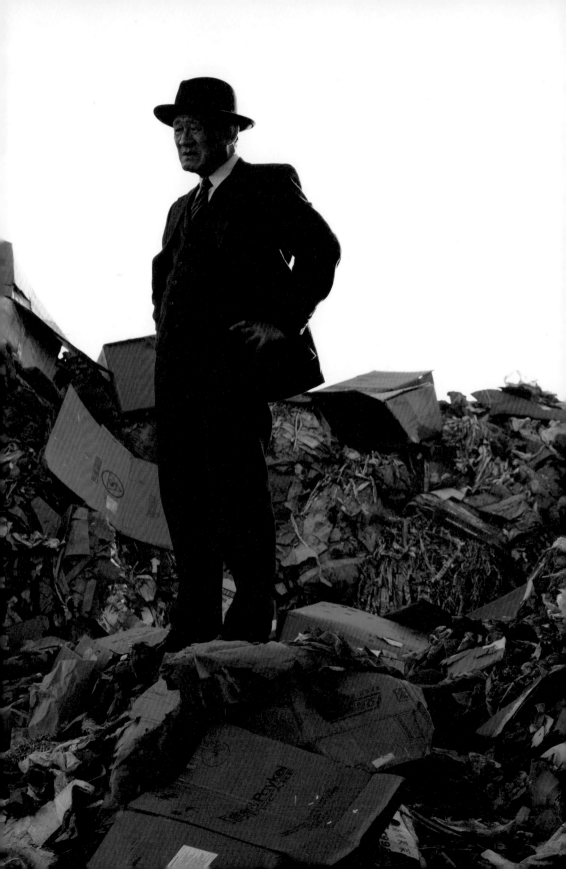

我絕對沒有天真到以為「同理心」可以解決不平等，但我相信，沒有同理心，不平等必然擴大。同理心是一種跨界的意願，界，這個字於是成為我新電影《老狐狸》主人翁的名字。

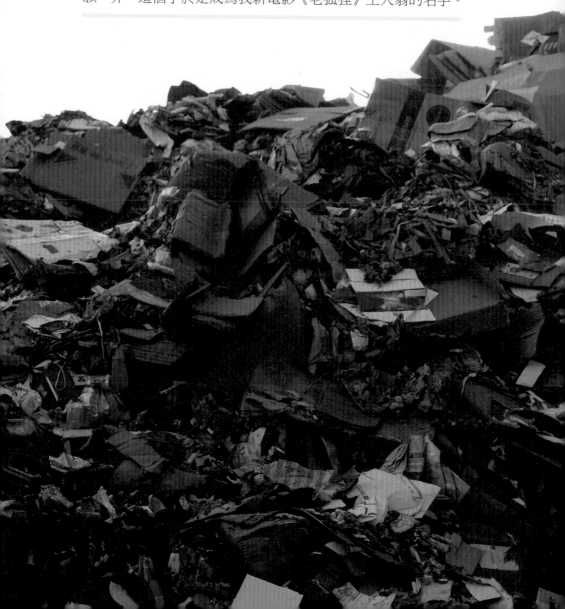

《老狐狸》是一部關於今天的電影，而不只是一九八九年。
此刻我們點點滴滴的選擇，都構成我們下一刻的樣子。

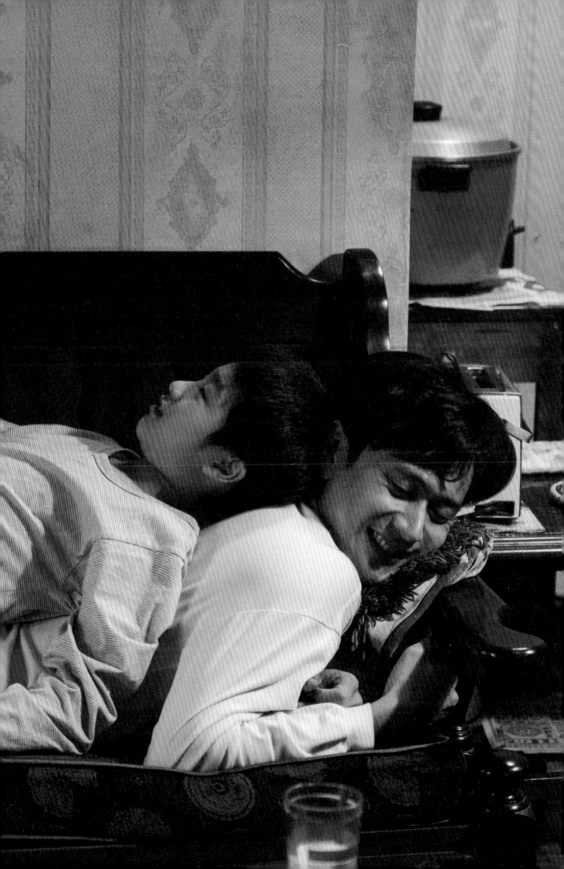

靈感源頭

一開始想要講這個故事，很多是來自我孩子的發問，他們十多年來問了我很多很難回答的問題：「有沒有正義？有沒有公平？」當我要認真回答這些問題，我發現都要自我辯論非常久。久而久之累積一些素材之後，成為了讓我想做這個題目的開端。

我的第一個決定是「故事時間」——西元一九八九年，為什麼？因為我們回頭看看台灣貧富差距擴大的起點，約莫在那短短幾年之間，這跟一九八七年解嚴有關，解嚴後開始有許多法規變動，從那時候開始是一個勞動與反饋不成正比的時候。事情不再那麼簡單，新的致富關鍵，更多來自擁有工具與擁有資訊。

我也經歷過那個現場，當然是沒有搭上財富列車的那一批。

貧富瞬間拉開的那個時候，我們的價值觀往往是跟不上的，那個時候
的觀念會有很多矛盾與衝突。所以我想把故事放在那個時間、想要放
一個十歲左右的孩子，那是每個人價值觀建立的關鍵時間點，整個過
程是這樣，更多主題可能是來自於很多我跟孩子的對話。我必須設法
告訴他們世界的輪廓，以及可能發生的事。

CON
TEN
TS

導演序

記憶所及，提文寫到「我的志願」只有一次：十四歲，國二的作文，我寫的是「導演」。但那是一個沒由來的答案，我的少年與電影既不密切，自己也不來自電影人家。會那麼寫，只因課本上說「電影是第八藝術」。明明從小，我唯一熟悉的是畫畫，為何沒寫「畫家」？大概聽到「第八」，就覺得電影比畫畫厲害吧。

我以為電影比繪畫厲害的偏見，發生過兩次。

一九八七年七月十五日台灣解嚴，集會遊行取得合法的地位，那是我大一暑假。這天開始，天翻地覆的不只是台灣，也包括我的世界觀。緊接著，各種弱勢團體湧上街頭，加上媒體開放，我逐漸聽到台灣長期被壓抑的聲音，而原來被灌輸的虛假世界，也開始崩裂。

那時我果然因為興趣成為一個美術系的學生，本來一心想的，是畢業留學西班牙，然後當畫家，早忘了國二的志願。但大二開始的社會騷動，卻使我對深愛的繪畫失望。我自覺處在一個翻騰的時代，但美術回應社會變化的能力，怎麼如此虛弱？我再次有了同樣的錯覺：影像才是最真實，最立即，最強悍的。

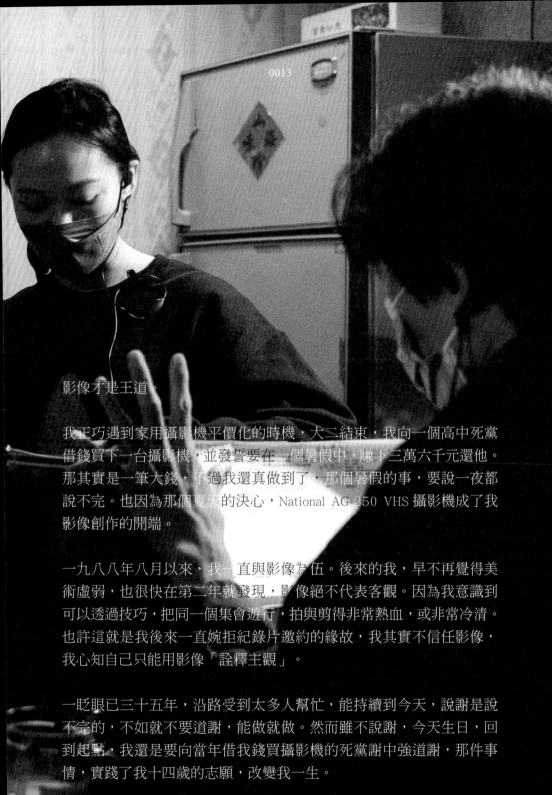

影像才是王道。

我正巧遇到家用攝影機平價化的時機，大二結束，我向一個高中死黨借錢買下一台攝影機，並發誓要在一個暑假中，賺下三萬六千元還他。那其實是一筆大錢，不過我還真做到了，那個暑假的事，要說一夜都說不完。也因為那個夏天的決心，National AG-350 VHS 攝影機成了我影像創作的開端。

一九八八年八月以來，我一直與影像為伍。後來的我，早不再覺得美術虛弱，也很快在第二年就發現，影像絕不代表客觀。因為我意識到可以透過技巧，把同一個集會遊行，拍與剪得非常熱血，或非常冷清。也許這就是我後來一直婉拒紀錄片邀約的緣故，我其實不信任影像，我心知自己只能用影像「詮釋主觀」。

一眨眼已三十五年，沿路受到太多人幫忙，能持續到今天，說謝是說不完的，不如就不要道謝，能做就做。然而雖不說謝，今天生日，回到起點，我還是要向當年借我錢買攝影機的死黨謝中強道謝，那件事情，實踐了我十四歲的志願，改變我一生。

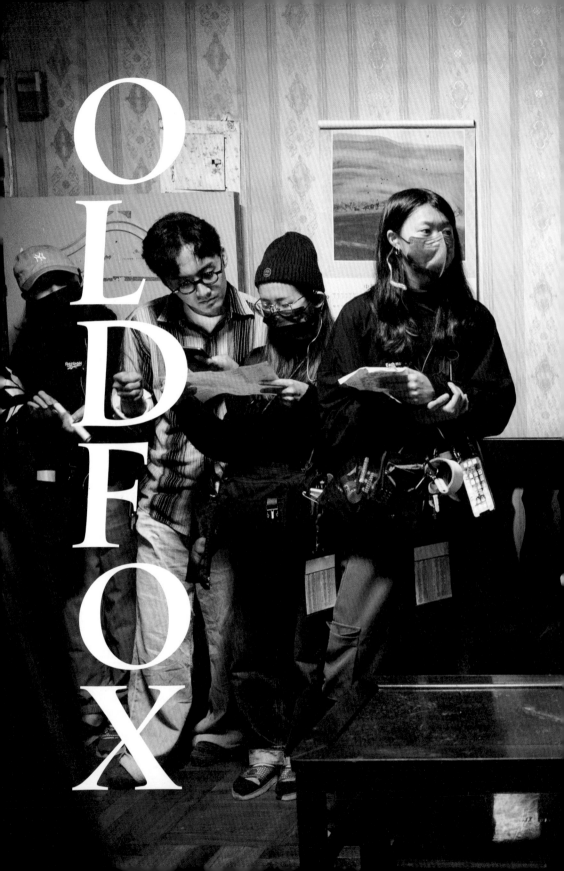

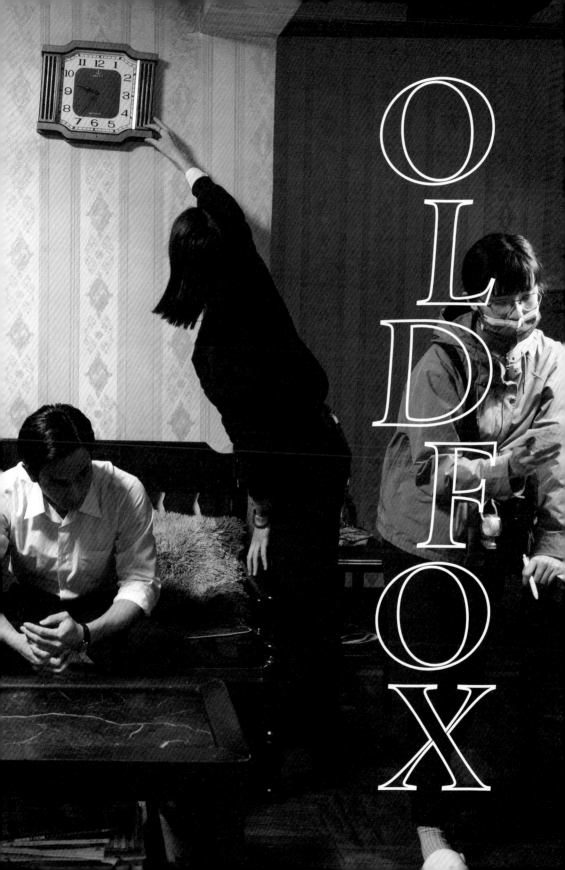

階級是很大的題目。我們的不平等，常常來自階級，形形色色，無論是性別、經濟、政治或各式權力關係，我企圖在故事開展的時候，讓人物有不同的階級象徵，這樣彼此對話或互動時，自然會產生矛盾或衝撞。

如今談階級的作品很多，常常是憤怒收場。我會問自己，
也碰到這個題目時會怎麼回答？我不想用憤怒解決，也不
會覺得說有同理心，可以解決階級問題。但是沒有同理心，
一定會擴大階級問題，我想談同理心的某種可貴。

第一幕

本事

老狐狸
OLD FOX

蕭雅全──詹毅文
第八稿

二〇二二・〇九・〇四

劇情大綱

十歲的廖界與父親廖泰來節儉過日子,慢慢存錢,再三年他們就可以買得起自己的房子。但他們沒有注意到世界正在改變,那是一九八九年,台灣股市突然衝到一萬點,貧富差距擴大了。

廖界的叔叔賺了錢,願意借他們錢買房子,父子很高興,但他們馬上發現不只人變有錢,房價也漲了,好不容易借到錢又變成不夠了。

挫敗的廖界體會到貧窮的現實,相對於父親,房東謝老闆是勝利組,人稱老狐狸,似乎更能給他人生的指引,他開始與謝老闆越走越近。謝老闆教廖界許多社會競爭法則,強弱的事實,那些都是父親沒教他的。

那是個不穩定的年代，一轉眼，輪到樓下發財的鄰居老李垮了，自殺了。因為如此，樓下變成跌價的凶宅。

跌價的房子！廖界知道這是他們的新機會。十歲的他決定代替父親跟謝老闆談判，眼看美夢就要成真，父親卻因為鄰居家人也想買下房子紀念老李而選擇放棄。廖界非常生氣，他不諒解父親，但父親卻不擅解釋他的選擇。

廖泰來為什麼放棄？那正是這個故事的主題。

人物介紹

廖界

一個機靈的十歲男孩（一九七九年次），心裡一直惦記過世母親的夢想，性格被善良的父親影響，是個安貧快樂的孩子。但即將十一歲的這刻，他的世界即將複雜起來，不只父親，邪魔也可能成為他的導師。亦正亦邪的謝老闆在此時出現，讓他告別了純真的歲月。

廖泰來

三十八歲（一九五一年次），廖界的父親，是個善解人意的餐廳領班。來自貧窮人家，節儉不與人爭，他的善良個性與舊時代是相吻合的，但當八〇年代尾段，狼性開始抬頭時，謙讓的他慢慢變成人生失敗組。

謝老闆

六十五歲（一九二四年次），小時候與母親一起撿垃圾為生，見識生存的現實。中年卻搭上了環保順風車，變成紅頂商人。大概是因為童年的磨難，他有敏銳的感受力，善觀察人。關於這點，他其實與廖泰來如出一轍，只是後天的選擇，使他們分道揚鑣，變成相反的人。

林珍珍

三十五歲（一九五四年次），謝老闆從餐廳帶出來的小姐，擔任自己的祕書。擅交際應酬，心裡是溫暖之人，喜歡廖界，面對廖家鰥夫獨子，母性油然而生。

楊君眉

三十八歲（一九五一年次），廖泰來的青梅竹馬，父親是外省菁英，初中畢業被送去美國讀書，海歸派。嫁給了眷村掛的商人華哥，成了深閨怨婦。

華哥

五十歲（一九三九年次），眷村掛的商人，心裡自視高謝老闆一等，看不起回收致富的小謝（明明謝老闆年紀比他大），以謝老闆大哥自居。

阿傑

三十五歲（一九五四年次），曾是風光的證券營業員，常在寶福樓宴請客戶，給廖泰來小費非常闊綽，不料因想訛詐謝老闆買假畫，被整得妻子離異。現在一人開計程車照顧兒子，反過來受廖泰來照顧。

老李

五十八歲（一九三一年次），廖家鄰居，外省老兵，麵店老闆，娶本省老婆，本來也是辛勤的小人物，卻搭上了俗稱外省老鼠會的鴻源特快車致富，但緊隨夢碎，悲劇上身。

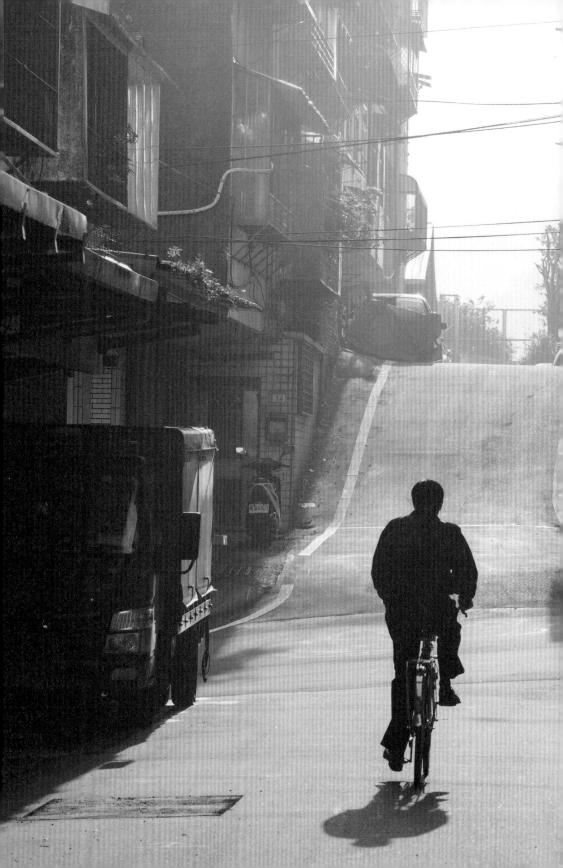

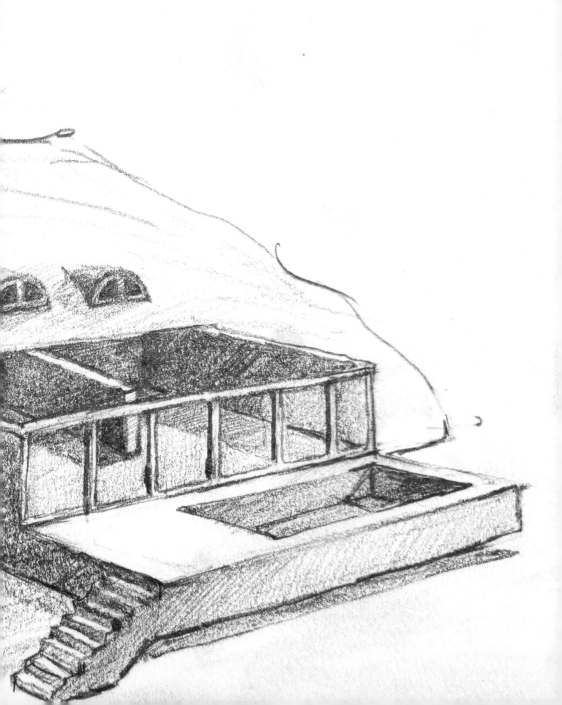

序場

∎———∎

⊕ 景：建築事務所
⊕ 時：二〇二二年——日
⊕ 人：Steven（男，四三）
　　　客戶（男，五十）
　　　同事甲（男，三八）
　　　同事乙（女，三八）

● 二〇二二年，建築師 Steven 的工作室。

● 他的桌前有一座建築模型，基地看來是個海邊山坡，坡地上有間寬廣的房子，被設計成鑲進山坡裡，類似半穴形式。

● 視訊電話會議，分割的視窗裡，有他的客戶，以及其他同事。

● 他桌上有一杯冰水。

● 他正在向他的客戶提報他的提案，也就是面前這個模型。

● 提報期間，他無意識地用美工刀削著鉛筆，接著，他折下一截美工刀片，用桌上的瓦愣廢紙包起，再用膠帶仔細纏繞。

Steven：把房子鑲進山坡是順這裡的自然條件，半穴居冬暖夏涼，同時可以躲避東北季風。

客戶：想法很特別，不過 Steven，我的朋友可能會在濱海公路開車來來回回，找不到我的房子。

ORIGINA

Steven：他們不會，從濱海公路看，你的房子很醒目。

客戶：我要考慮一下，跟我想的不一樣。

Steven：太低調對嗎？

客戶：我不知道……

Steven：我記得你的 Briefing，你希望它是一間醒目的，奢華的，地標的房子，我就是在做你交代的事。在這環境，低調是我想得到最奢華的方法了。

客戶：那個屋頂鋪了草？

Steven：對，這裡夏天會將近四十度，草會讓房子降溫。

客戶：為什麼不是游泳池？

● Steven 喝了一口冰水：

Steven：我以為我們上次聊過，游泳池放在下層前緣，雖然面積小些，但可以減少蒸發，也方便你從泳池觀海，不是嗎？

客戶：鋪草不會有點不吉利？

Steven：不不不，它會像屋子披了綠色頭巾，頭巾順到肩膀，避熱，很優雅。

客戶：這樣吧，你們把 3D 檔案先傳給我，我要跟老婆討論一下。

Steven：好的，我會請 Amanda 傳給你。最近沒出國吧？

客戶：沒有沒有，這個疫情啊，凡事低調一點，咦，低調？好耳熟。先這樣，Bye 啦。

● 客戶下線，Steven 的同事甲戴著口罩，在電腦中說話：

甲：你為什麼要那樣做？

Steven：才不會傷到收垃圾的人。

甲：我是說鋪草皮，我以為會是太陽能板。

Steven：太刺眼。

● 同事乙開口：

乙：是因為基地上面的那間小學對嗎？

甲：什麼小學？

乙：場勘的時候 Steven 坐在小學操場很久，說這裡的孩子很幸福，可以看著海讀書。

甲：Shit，所以你弄了半穴居，才不會擋到小學生的視線？

● Steven 把封好的刀片丟進垃圾桶。

Steven：不是，是因為這個蓋法比較貴。

乙：我不相信。

O R I G I N A

甲：你真是老狐狸。

● 片名：老狐狸

第一場

⊕ 景：和平街
⊕ 時：一九八九年──秋──夜
⊕ 人：林珍珍（祕書，女，三十五）
　　　腳踏車行老闆趙仔（男，五十五）
　　　李家牛肉麵老李（男，五十八）
　　　廖泰來（男，三十八）
　　　廖界（男，十）

● 字幕：一九八九年秋天

● 換季之夜，秋意漸濃，一個曼妙女子（林珍珍）披著薄長風衣蹬著高跟鞋，走在一九八九年的台北縣和平街上。

● 我們跟著她果決的哆哆聲走進一間腳踏車行，正在看夜間新聞的老闆趙仔聞聲站起，很殷勤地用台語說：

趙仔：林祕書來囉？坐坐，我泡個茶。
林珍珍：免啦，趙仔，後趟吧，我趕時間。

● 趙仔從抽屜拿出一個裝了錢的信封交給祕書，祕書抽出點了一下，無誤，跟趙仔點了頭。

趙仔：這十一月的房租，妳點一下。
林珍珍：倒是謝老闆這幾天要找你喝咖啡。

ORIGINA

趙仔：喝咖啡？我又不會喝咖啡。

林珍珍：我再打電話給你，我先來去。

● 留下趙仔不解的表情。

● 祕書又大步往下一戶收租，她來到鐵門已經拉下一半的雜糧行，身子一彎就進去了。

林珍珍：阿姨我來了。謝謝啦，這個不用啦，我怕胖，平常沒在吃這個。

● 半晌邊數錢邊鑽出鐵門，想一想，又鑽進去。

林珍珍：阿姨，那個餅我還是帶走好了，天變涼了，要穿暖和點。

● 她把一個單袋包裝的餅跟錢放進包包，走到第三戶李家牛肉麵。

● 老闆老李正在騎樓洗大鼎，看到她，用圍巾擦擦手，開口是濃厚的外省口音。

老李：林祕書來啦？

● 接著從口袋拿出現金。

老李：這給妳。

CREENPLA

林珍珍（國台語穿插）：廚房漏水的代誌解決沒？

老李：解決了啦。

林珍珍：那就好，我來去。

老李：那個林祕書，妳跟謝老闆說一聲，我的租約到農曆年，就不再簽了。

林珍珍：喔？你要搬去哪？

老李：我這把年紀，該自己買房子啦。

● 樓上傳來薩克斯風的聲音，祕書收了房租離開。

林珍珍：好啦，你看中意哪裡，若要謝老闆幫忙再說啦。

● 然後她按了李家牛肉麵旁公共樓梯的某個門鈴，薩克斯風聲就停了。對講機傳來一個小孩的聲音：

廖界：你找誰？

林珍珍：收房租。

● 公共鐵門開了，祕書踩著高跟鞋上到三樓，三樓門已經打開，廖泰來穿著襯衫，配著領結，脖子上掛著一支薩克斯風，帶著兒子廖界，以及下個月的租金站在門口等候。

林珍珍：樓下都聽到啦。

ORIGINA

廖泰來：十一月分的在這裡，妳點一下。

林珍珍：好。

● 林珍珍一邊點錢一邊故作神祕。

林珍珍：廖界升四年級了對吧？送你一個……

● 她從包包拿出那個餅，廖界看到很高興。

廖界：是蛋黃酥嗎？

林珍珍：我不知道是不是蛋黃酥。

廖界：謝謝漂亮姐姐。

林珍珍：廖泰來，我記得你跟牛肉麵的約都是到過年？

廖泰來：對，過年。

林珍珍：你想換樓下嗎？老李說他要搬走。

廖界：開理髮店。

廖泰來：還沒有啦。

林珍珍：對啊，你們不是想開理髮店？

廖泰來：還沒啦，那是我太太生前的夢想啦。

林珍珍：我知道啊，那誰當理髮師啊？弟弟嗎？

廖泰來：這個嘛，我有在慢慢學。

第二場

⊕ 景：廖家客廳
⊕ 時：夜
⊕ 人：廖界
　　　廖泰來

● 送走祕書，帶上門，廖泰來交代兒子去洗澡。

廖泰來：去洗澡。

● 然後取下脖子的薩克斯風與領結，收拾桌上的碗筷。

● 客廳有一台工作到一半的縫紉車，櫃子上有一台唱盤，唱盤下有幾顆練習髮型的模型人頭。

第三場

⊕ 景：廖家客廳
⊕ 時：夜
⊕ 人：廖界
　　　廖泰來

● 廖界洗澡，讓我們花一點時間，來看一下廖家特別的習慣。

● 他們的浴缸不能使用，因為蓄滿水，所以廖界是站在洗手台前洗的。現在廖界搓好身子，滿頭滿身肥皂，打開水龍頭，讓熱水蓄在洗手台裡，用水瓢舀浴缸裡的冷水對混，再舀洗手台裡的溫水沖洗。

● 水龍頭明明還在流著熱水，他眯著眼開門縫探頭，大喊一聲：

廖界：關瓦斯。

● 客廳操作縫紉車的廖泰來聽到，應了一聲，然後起身，往後陽台走去。

● 浴室裡的廖界則火速把握時間，趁水龍頭流出的仍是熱水時，沖頭沖臉。

● 廖泰來在後陽台關掉熱水器，關掉瓦斯。

● 廖界沖完自己的背後，熱水正好變冷水。他冒個冷顫，關掉水龍頭，趕緊拿毛巾擦身體。

ORIGINA

● 旁邊浴缸上方的冷水龍頭，其實沒旋很緊，久久會滴一滴到浴缸的蓄水裡，發出咚的一聲。

● 廖界邊擦頭邊走出浴室，廖泰來叫他過來，在裁縫車前，拿半件縫好的白西裝在他身上比對，用粉餅做修改記號。

廖泰來：我們錢還不夠，還不能開理髮店啦，而且我們要自己買房子你忘了？

廖界：還差多少？

廖泰來：再三年，再三年就可以了。

廖界：袖子太長了啦。

廖泰來：你還會長高。

● 廖界站在那裡，手打開讓爸爸丈量，像耶穌。他閉上眼，嘴角微微上揚，一道算式浮現在他面前：$365 \times 3 = 1095$

CREENPLAY

第四場

⊕ 景：理髮店
⊕ 時：日
⊕ 人：廖界
　　　廖界媽媽（三十五）
　　　客人（男，國中生，十三）

● 第四場是個夢境。

● 廖界放學，奔跑進理髮店的家，媽媽在為一個國中生剪髮。

廖界：我回來了，好餓。
媽媽：蒸籠有蒸包子，去拿來吃。
廖界：好。

● 廖界跑進理髮店後面廚房，打開蒸籠拿出一顆包子，邊吃邊到前面看媽媽工作，母子對看，彼此幸福一笑。

● 突然，後面傳來廖泰來的聲音。

廖泰來：弟弟，幫我關瓦斯。

● 理髮的廖界媽媽就消失了。

● 廖界張開眼，已經早晨，他喃喃自語。

ORIGINA

廖界：媽媽。

● 浴室又傳來一次廖泰來的聲音。

廖泰來：弟弟，幫我關瓦斯。

● 廖界清醒過來，自言自語，火速跳下床。

廖界：1095 減 1，1095 減 1 等於 1094。

第六場

⊕ 景：廖家廚房
⊕ 時：日
⊕ 人：廖界
　　　廖泰來

● 廖泰來邊擦頭，邊煎荷包蛋，廖界在餐桌喝著粥，旁邊有準備好的便當盒。

廖泰來：今天餐廳老闆不會來，下課過來寫功課。

廖界：好。

第七場

⊕ 景：廖家樓下——李家牛肉麵
⊕ 時：日
⊕ 人：廖泰來
　　　老李
　　　老李老婆
　　　鄰居三人

● 廖泰來下樓，牽了腳踏車，注意到李家牛肉麵前有點熱鬧。幾個鄰居圍著看一台綁著紅絲帶的 Benz，廖泰來也靠了過去。

廖泰來：買新車啊？

● 老李喜滋滋客套。

老李：要不要試試看？
廖泰來：不啦，我沒駕照。

● 廖泰來正要上腳踏車，又想起來。

廖泰來：老李，林祕書說你不續約啦？
老李：小廖，你不是想買一樓當店面？這間讓我賺到錢了，要的話，趁早跟謝老闆說一聲，別讓他租掉。
廖泰來：沒辦法，我頭期款還沒存好。

第八場

⊕ 景：寶福樓包廂——廚房
⊕ 時：夜
⊕ 人：廖泰來
　　　蕭阿姨（五十五）
　　　大廚
　　　二廚
　　　廖界

● 晚上，鏡頭來到人聲鼎沸的江浙餐館寶福樓。

● 廖泰來拿著訂位本，正在檢查某間包廂，他跟正在擺餐具的蕭阿姨說：

廖泰來：撤掉茶杯，謝老闆不喝熱茶，幫他準備冰開水。

● 蕭阿姨離開，碎碎念。

蕭阿姨：什麼天了還喝冰開水，真是貓舌頭。

● 接著廖泰來用肩膀頂開廚房門，對大廚大聲拜託：

廖泰來：謝老闆的客人喜歡肉先上桌，拜託拜託。

● 離開廚房前，他跟正在邊桌寫作業的廖界眨眨眼，又閃身回大廳。

● 大廚用上海話催促斥責手下，是個大嗓門，寫作業的廖界看來對這

ORIGINA

些吆喝很習慣。

● 換蕭阿姨進了廚房，塞一片外場退下來的豆沙鍋餅到廖界嘴巴。

● 廖界嚼一口，開心說。

廖界：還有一〇九四天。
蕭阿姨：什麼天？
廖界：祕密。

第九場

⊕ 景：寶福樓大廳
⊕ 時：夜
⊕ 人：廖泰來
　　　林珍珍
　　　華哥（五十）
　　　楊君眉（三十八）

● 謝老闆的客人還未到，倒是他的祕書，也就是收租的林珍珍匆匆到達。

● 她看到廖泰來安了心。

林珍珍：廖泰來，我的客人還沒到吧？
廖泰來：還沒。
林珍珍：齁，趕死我了。
廖泰來：謝老闆呢？

● 林珍珍還沒回答，謝老闆的客人來了，是一對中年夫妻。

● 林祕書趕快迎上去。

林珍珍：華哥華嫂。
華哥：哇，珍珍真是越來越漂亮啊。

● 華哥一開口，是個外省腔。

林珍珍：謝老闆被環保協調會耽誤了，華哥先入座。

● 說話間廖泰來與華嫂互相看到對方，兩人的臉色都變了。就半秒，廖泰來恢復笑容。

廖泰來：這邊請。

● 他引他們入包廂，桌上已經上了油潤的紅燒肉，華哥看到肉樂不可支。

華哥：我的墨魚紅燒肉啊，小謝這個老狐狸！

● 林珍珍微笑側臉看廖泰來，卻見廖泰來沒有笑容地離開了包廂。

第十場

⊕ 景：寶福樓廚房——後巷
⊕ 時：夜
⊕ 人：廖界
　　　廖泰來

● 廖泰來在男廁的洗手台前用水潑臉，心情沉重。

第十一場

⊕ 景：寶福樓大廳
⊕ 時：夜
⊕ 人：廖泰來
　　　華嫂
　　　華哥
　　　林珍珍

● 送客，林珍珍臉紅，看來喝了不少酒，一直為謝老闆缺席抱歉。

● 廖泰來與華嫂又四眼相對。

第十二場

⊕ 景：廖家廚房寶福樓廚房——後巷
⊕ 時：日
⊕ 人：廖界
　　　廖泰來

● 晚上九點多，父子兩人道別廚房同事，從餐廳後巷離開。

● 廖泰來騎著腳踏車載著廖界，廖界手裡的便當袋晃啊晃。

第十三場

⊕ 景：廖家
⊕ 時：夜
⊕ 人：廖界
　　廖泰來

● 父子回到公寓三樓，廖界把便當盒放進冰箱冰好。廖泰來脫掉西裝，脖子上領結還在，又掛起了薩克斯風吹了起來。

● 廖界到裁縫車旁，拿起那半件白西裝，對著牆上連身鏡套穿。

● 廖泰來看了，停下薩克斯風走過來，對著鏡子裡的兩人，用手沾一下自己口水，把廖界的瀏海定了定型。

廖泰來：我弟弟要結婚了，這可能是你結婚前，我最開心的事。

● 鏡中廖界，露出幸福的笑容。

第十四場

⊕ 景：廖家廚房
⊕ 時：日夜
⊕ 人：廖界
　　　廖泰來

● 廖泰來躺在床上，心事重重睡不著。

第十五場

⊕ 景：南部某初中教室
⊕ 時：一九六五——秋——日
⊕ 人：初三廖泰來（十五）
　　　廖泰來同學（男，十五）
　　　初三楊君眉（十五）

● 回憶畫面。

● 教室後面幾張桌子拼在一起，初三的廖泰來穿著制服，在桌上的壁報紙上用毛筆寫標語。另一個穿便服的同學在一旁割保麗龍，兩人假日佈置教室。

● 女生班的楊君眉穿著便服出現在走廊，帶著幾張空白壁報紙，從窗戶探頭，客氣叫一聲。

初三楊君眉：廖泰來。

初三廖泰來：妳們班的寫好了。

● 然後楊君眉用手裡那幾張空白的，換走廖泰來剛剛寫好的。

ORIGINA

第十六場

⊕ 景：南部某初中天台
⊕ 時：一九六五——秋——日
⊕ 人：初三廖泰來
　　　初三楊君眉

● 中午休息，兩人坐在學校天台女兒牆午餐，楊君眉吃一分用紙袋裝著的大餅包牛肉，她想分一截給沒有午餐的廖泰來，但廖泰來說不餓，沒有接受。

初三廖泰來：楊君眉，妳真的要去考北聯？
初三楊君眉：嗯，我爸說的。
初三廖泰來：好棒，去了台北，就可以買到路易阿姆斯壯的唱片。

● 廖泰來在地上寫算式：365x3=1095

初三楊君眉：三年很快就過去，大學再考一起。

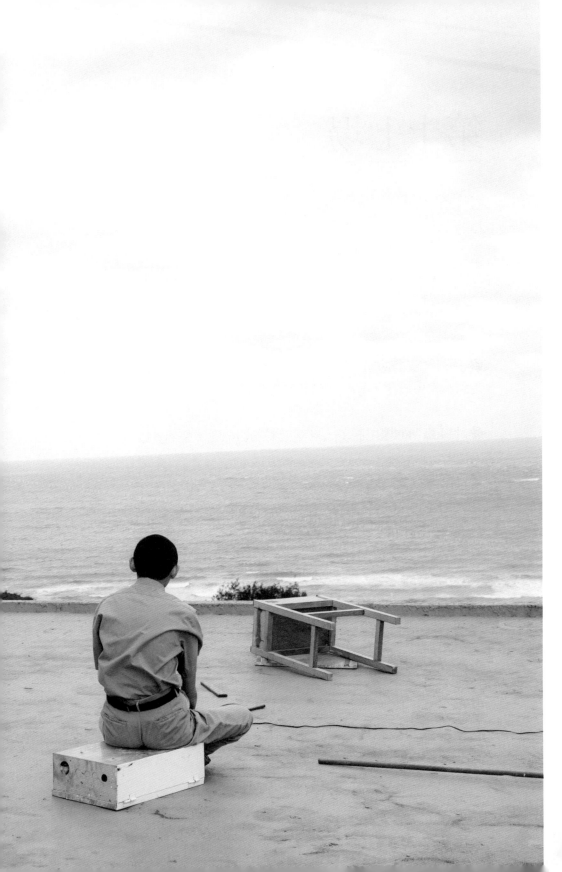

第十七場

⊕ 景：李家
⊕ 時：夜
⊕ 人：老李
　　老李老婆（五十三）
　　少校（男，四十八）

● 深夜，安靜的和平街上，一個近五十歲，理著平頭的男人拎著包包走到李家牛肉麵，敲敲鐵門。

● 半掩鐵門的邊門開了，老李老婆熱切招呼，是個本省口音。

● 少校是外省口音。

老李老婆：少校來了。
少校：餓死了，還有麵嗎？
老李：有有，幫少校準備一下。

● 少校從包包拿出一個紙袋，裡面裝了一疊錢。

少校：這是十月的分紅，怎麼樣？我報得準嗎？

● 老李點著現鈔。

老李：肏，跟巡弋飛彈一樣準。
少校：明天還會漲。

ORIGINA

第十八場

⊕ 景：廖家
⊕ 時：日
⊕ 人：廖界
　　　廖泰來

● 早上，床上的廖界又被爸爸的聲音喚醒。

廖泰來：弟弟，關瓦斯。

● 廖界跳起床，趕緊刷牙。

廖泰來：今天穿運動服。

● 吃了早餐，廖泰來邊擦頭髮邊送廖界出門。

廖泰來：今天老闆會來餐廳，你放學別過來，自己回家寫作業。
廖界：好。

● 送走廖界，廖泰來播了唱片，用假人練習剪髮。

● 廖家浴室龍頭一滴滴滴入蓄水中。

第十九場

⊕ 景：李家
⊕ 時：日
⊕ 人：老李
　　　老李老婆

● 李家牛肉麵還沒營業，鐵捲門仍掩。

● 老李與老婆在廚房邊切牛腩邊聽股市廣播。

廣播：國華漲停。

老李：一壘安打。

廣播：益群漲停。

老李：二壘安打。

廣播：大建漲停。

老李：三壘安打。

● 興奮的兩人彼此比噓，豎起耳朵，廣播又傳來某支漲停的消息。

老李老婆：全壘打。

老李：肏，真準。

● 老李不顧滿手肉汁，就去捧著老婆的臉，老婆也不避，雀躍不已。

第廿場

⊕ 景：校門口
⊕ 時：下午
⊕ 人：廖界
　　　眾同學

● 放學了，廖界奔跑出校園。

第廿一場

⊕ 景：公園
⊕ 時：下午
⊕ 人：廖界
　　　長書包三人組（十三，十二，十二）

● 廖界在公園跟流浪狗小黃玩，突然兩枚石頭飛過來，嚇得小黃趕緊跑走。

● 三個國中生靠近，帶頭的個頭比較大，側肩書包長到膝蓋。

長書包：喂，淺綠色。你跟人家殺價嗎？怎麼褲子顏色比人家淺？
廖界：我爸做的啦。
長書包：你爸你爸，叫你爸不要再吹喇叭了啦。
廖界：是薩克斯風。
長書包：我說喇叭就是喇叭，抓耙子吹喇叭，抓耙子吹喇叭。

● 廖界低頭，兩掌前攤，不想惹事的姿勢，快步離開公園。

第廿二場

⊕ 景：廖家餐桌
⊕ 時：夜
⊕ 人：廖界
　　　廖泰來

● 將近晚上九點，廖界在餐桌寫作業，廖泰來拎著打包的飯菜回來了。

● 廖界趕快去拿盤子，兩人很有默契：廖泰來將一半飯菜擺盤擺得漂漂亮亮，廖界將另一半裝進便當盒裡。

● 飢腸轆轆的廖界吃了起來，廖泰來則倚著流理台吹起薩克斯風。

● 廖泰來注意到兒子心情不好，逗他說：

廖泰來：怎麼這麼幸運啊？每天吃館子，還有樂隊。

● 廖界吃著鱔魚，因為公園的事悶悶不樂。

第廿三場

⊕ 景：廖家客廳
⊕ 時：夜
⊕ 人：廖界
　　　廖泰來

● 吃完飯，廖泰來讓廖界穿上做好的西裝。

● 廖界穿著白西裝，下面配件短褲。

● 廖泰來用舊報紙折成捧花形狀，教他走路的姿勢。

廖泰來：你有心事？
廖界：我們還有多久搬走啊？
廖泰來：跟同學有關對嗎？

● 廖界有點意外，看看爸爸。

廖泰來：我小時候常搬家，同學都不見。

● 廖泰來用黑布料做一個啾啾蝴蝶結幫廖界戴上。

廖泰來：不用擔心，就算買房子還是可以買這附近，同學都會在，不用擔心。

● 廖界心情沒變好。

ORIGINA

第廿四場

⊕ 景：寶福樓包廂
⊕ 時：夜
⊕ 人：廖泰來
　　　客人六人（ABC 男四十五，三女二十五）

● 熱鬧的寶福樓某包廂裡，幾個喝醉的中年男子鬧得不可開交，用慶生蛋糕互砸，現場鶯鶯燕燕尖叫。

● 桌上龍蝦、魚翅、鮑魚都沒有吃完，三瓶 XO。

● 廖泰來帶一瓶 XO 進來，奶油飛到他的臉上，制服上。

● 客人 A 虛情假意，責罵客人 B：

客人 A：砸到人了啦，沒水準，足癲疙，賠人家啦。
客人 B：歹勢啦，這給你洗衫。

● 客人 B 從口袋拿出一疊鈔票，抽出兩張一千給廖泰來：

客人 A：還有精神損失啦。

● B 又抽出一張，塞進廖泰來胸口奶油口袋裡，弄得黏糊糊。

● 廖泰來一邊將現金擦拭收起，一邊陪笑，一邊拜託：

CREENPLAY

廖泰來：各位老闆，地毯不好清，不好這樣玩啦，拜託拜託，我會被罵啦。

● 客人 B 死皮賴臉，指著桌腳說：

客人 B：是你們桌子不穩，蛋糕才飛起來的。

● 某隻桌腳墊著一疊錢。

客人 C：那給你清地毯啦。
廖泰來：我來處理我來處理。

● 廖泰來邊抹臉上奶油，邊趴到桌下處理桌腳，順道把那疊錢收起。

O R I G I N A

第廿五場

⊕ 景：街景
⊕ 時：夜
⊕ 人：楊君眉
　　　阿傑（三十五）
　　　阿傑兒子（男，六）

● 楊君眉（華嫂）在路邊揮手招車，攔到了計程車司機阿傑的車。

● 一上車，車內播著震耳欲聾王傑〈一場遊戲一場夢〉。阿傑扭小音量，劈哩啪拉說出一串招呼廣告詞。

阿傑：妳好我是阿傑，投資找阿傑，讓妳遊戲變美夢。

● 楊君眉聽聽笑笑。

楊君眉：你也做投資啊？
阿傑：小姐很厲害，一眼就看出我我是金牌營業員。換我猜妳，不要說，妳是中國小姐對嗎？
楊君眉：已經沒有中國小姐了。去中正路寶福樓。
阿傑：緣分啊，我也正要去寶福樓。妳等下吃飯報我名字，找他們經理，廖泰來，阮換帖的，我在那邊吃飯都免錢的。
楊君眉：他好嗎？
阿傑：什麼？
楊君眉：你換帖過得好嗎？

CREENPLAY

阿傑：妳也認識他啊？

● 阿傑意外，突然他指指副駕座，原來副駕還載著他六歲的兒子。

阿傑：跟我一樣啊，一個大男人帶著孩子，妳說好不好呢？

ORIGINA

第廿六場

⊕ 景：寶福樓大廳──廚房
⊕ 時：夜
⊕ 人：廖泰來
　　　阿傑
　　　楊君眉

● 廖泰來用毛巾擦拭自己的臉與制服，離開包廂往廚房走去。

● 經過大廳，看到某桌剩下的菜餚，順手把剩菜端進廚房。

● 然後進廚房裡把一些樣子好的剩菜用保麗龍餐盒打包好。

● 在旁邊，還有三四盒已經打包好的。

● 阿傑出現在後門探頭探腦。

● 廖泰來看到他了，揮手叫他進來，阿傑自動把那三四盒裝進一口自己帶來的塑膠袋。

阿傑：啊你是怎樣？黏噠噠？

● 廖泰來不加解釋。

廖泰來：今天有電機的請建設公司，菜色不得了。
阿傑：幹，有魚翅否？

CREENPLAY

廖泰來：魚跟刺都有。

阿傑：練肖話，囝仔在車上，我來去。對了，我載到你朋友，足水耶。

● 廖泰來不解，送走阿傑，轉出去大廳，動作卻突然僵住，他看到楊君眉獨自坐在那裡。

● 廖泰來調一下呼吸，走了過去，眉角還帶著奶油，用職業笑容招呼她：

廖泰來：華嫂一個人？

楊君眉：不要叫我華嫂，你知道我名字。

廖泰來：楊小姐，今天點什麼呢？

楊君眉：你幫我決定吧，多點一些。

● 他們兩個人，都過度認真看著對方。

第廿七場

⊕ 景：街上辦桌
⊕ 時：夜
⊕ 人：廖泰來
　　　廖界
　　　廖泰來弟（三十五）
　　　弟媳（二十八）
　　　眾親友

● 廖泰來弟弟婚禮，搭棚辦桌。

● 廖界穿著白西裝，坐在主桌。

● 廖泰來代替不在的父親當主婚人上台致詞，木訥害羞。

● 敬酒時又代替弟弟擋酒，喝得很醉。廖泰來知道自己是不擅言詞的人，所以不多話，總是以很深的微笑看著對方，這樣常獲對方很大好感。

第廿八場

⊕ 景：公園廁所
⊕ 時：夜
⊕ 人：廖泰來
　　　廖界

● 晚宴結束，父子走回家，經過公園時，廖泰來止不住吐意，在廁所吐了，小小廖界沒見過父親喝醉，拎著打包的剩菜，慌張不已。

● 突然廖泰來哭了，邊作噁邊用西裝袖子抹著鼻涕與嘴角。

廖泰來：叔叔股票賺了錢，他要借我們房子的頭期款。

● 廖界聽了，好開心，顧不得爸爸與剩菜，在小便池前跳來跳去，樂不可支。

廖界：理髮店理髮店！
廖泰來：對，我們終於要開始找房子了。
廖界：要在學校旁邊。
廖泰來：懶惰鬼。
廖界：媽媽說的啦，要在學校旁邊生意才會好啦。
廖泰來：要有公車站牌。
廖界：熱水器不要太遠。

ORIGINA

第廿九場

⊕ 景：廖家浴室──臥室
⊕ 時：夜
⊕ 人：廖界
　　　廖泰來

● 廖界洗澡，在起霧的鏡子上畫了一間房子。

● 他很開心探頭。

廖界：關瓦斯。

● 喝醉的爸爸已經倒在床上睡著。

● 他於是光著屁股，滿身肥皂自己跑出浴室，到後陽台關掉瓦斯。

● 廖界拿一條毛巾幫爸爸擦臉，脫掉爸爸的西裝褲。

● 他拿出西裝褲內的皮夾，打開來看媽媽的照片。

廖界：媽媽，我們要買房子了。

第卅場

⊕ 景：廖家餐桌
⊕ 時：日夜
⊕ 人：廖泰來
　　　廖界

● 準備早餐，廖泰來一臉宿醉樣，但看來很開心。

● 廖界邊擺碗筷邊催促爸爸。

廖界：找房子找房子。
廖泰來：我今天來找祕書，問問樓下。
廖界：樓下？可是這裡沒有公車站牌耶。
廖泰來：沒關係，已經很熱鬧的地方都太貴，以後這裡會變熱鬧。

● 廖界畢竟是孩子，一瞬間又變成開心。

廖界：要買了要買了，我們要買房子了。

ORIGINA

第卅一場

⊕ 景：廖家廚房
⊕ 時：日夜
⊕ 人：廖界
　　　廖泰來

● 初三楊君眉約了初三廖泰來在港邊。

初三楊君眉：我把唱盤送你。

初三廖泰來：為什麼？

初三楊君眉：我北聯沒有考上。

初三廖泰來：沒關係，重考就重考。

初三楊君眉：我爸要我去美國讀。

第卅二場

⊕ 景：趙仔腳踏車行
⊕ 時：夜
⊕ 人：廖泰來
　　　趙仔

● 晚上八點四十，廖泰來回到巷口。

● 腳踏車趙仔看到他，拿出布條跟墨汁。

趙仔：廖仔，你毛筆漂亮，幫我寫字，幫我寫結束營業大拍賣。
廖泰來：為什麼？
趙仔：謝老闆要我年底搬走，他把我這間賣掉了。
廖泰來：怎麼這麼突然？
趙仔：你知道這半年房價翻了一番？足足漲了一倍嗎？
廖泰來：我不知。
趙仔：他不趁現在撈什麼時候撈？沒政府了，咱租厝的能說什麼？
廖泰來：漲一倍……

● 廖泰來拿著毛筆站在那裡，不知所措。

趙仔：你也留意點，現在有賺頭，你覺得他會只賣這間嗎？

● 牆壁架上一輛貼著出清打折的兒童腳踏車。

● 廖泰來無語。

ORIGINA

第卅三場

⊕ 景：廖家
⊕ 時：夜
⊕ 人：廖界
　　　廖泰來

● 回到家裡，廖泰來倒出東坡肉卻無心擺盤，潦草蓋在白飯上。

● 心情非常好的廖界一點也不在意，不斷追問：

廖界：漂亮姊姊怎麼說？

● 廖泰來站在流理台旁看著報紙的售屋資訊與房屋價格。

廖泰來：我沒有找到她。
廖界：好可惜，我以為講好了。
廖泰來：萬一我們又買不起了怎麼辦？

第卅四場

⊕ 景：廖家後陽台
⊕ 時：夜
⊕ 人：廖泰來

● 唱盤轉著，溢出薩克斯風的孤獨樂聲。

● 廖泰來一個人在後陽台，看起來很無奈。

● 浴室傳來廖界的聲音：

廖界：關瓦斯。

● 他轉身關掉瓦斯。

ORIGINA

第卅五場

⊕ 景：公園公廁
⊕ 時：下午
⊕ 人：廖界
　　　長書包三人組

● 放學時刻，下起大雨，廖界奔跑在公園，想先到公廁避個雨，但長書包三人組已經占據那裡。

長書包：這裡只擠得下三個人。

● 廖界放棄，要繼續跑。

長書包：你選一個，我把他踢出去淋雨，你就可以進來躲。

● 廖界二話不說跑走，後面傳來三人訕笑聲。

三人組：孬種。

第卅七場

⊕ 景：街景
⊕ 時：下午
⊕ 人：廖界
　　　謝老闆
　　　謝老闆司機

● 廖界淋雨奔跑在路上，經過燒仙草攤，喇叭聲大作，一隻小黃在馬路上不會看路，差點給一輛勞斯萊斯輾過去。

● 廖界衝到車頭擋車，引小黃狗過路，小黃不走，廖界乾脆兩手一抱，把小黃捧到對街屋簷下。

● 勞斯萊斯的後車窗降下，謝老闆從車內對他說：

謝老闆：上車。

● 廖界沒猶豫，直接跳上車，他全身溼淋淋，弄得椅子都是水。

ORIGINA

第卅八場

⊕ 景：李家牛肉麵
⊕ 時：下午
⊕ 人：廖界
　　　老李
　　　謝老闆
　　　謝老闆司機

● 車子啟動後，謝老闆看看他：

謝老闆：我不是壞人，不過現在綁架這麼多，你肯上車還真是特別。你怕我嗎？

● 廖界打個噴嚏看著眼前的老人，搖搖頭，接著謝老闆轉頭對司機說：

謝老闆：前面右轉，和平街再左轉，廖界家……

● 謝老闆說出廖界的名字，停一會，想看廖界對自己的話有什麼反應：

謝老闆：……廖界家住在和平街十七號三樓。

● 廖界面無表情。

謝老闆：現在，你怕我嗎？

● 廖界沒有說話。

第卅九場

⊕ 景：廖家
⊕ 時：夜
⊕ 人：廖界
　　　廖泰來

● 謝老闆的勞斯萊斯在雨中抵達廖家樓下。

● 在冒水蒸氣麵攤煮麵的老李突然看到熟悉的車影，很意外，用圍巾抹抹手，殷勤地冒雨跑出來，正想致意，從車上下來的，竟是渾身溼淋淋的廖界。

● 廖界用鑰匙開了公共鐵門，直奔上樓，勞斯萊斯隨後就走，留下在雨中丈二金剛摸不著頭腦的老李。

● 晚上，廖泰來吹著薩克斯風陪廖界晚餐，他停了下來。

廖泰來：樓下李老闆說今天是房東載你回來的？
廖界：我不知道他是誰。
廖泰來：他是房東。
廖界：早知道就叫他賣我們房子。
廖泰來：祕書說房價漲了。
廖界：那怎麼辦？
廖泰來：錢不夠只能繼續存。
廖界：你叫她跟房東說啦。

廖泰來：人家是被請的，不要為難人家。

廖界：他叫什麼名字？

廖泰來：你不是都叫人家漂亮姐姐？

廖界：我是說房東。

廖泰來：房東姓謝，大家都叫他老狐狸。

● 廖泰來又要吹薩克斯風，廖界突然又開口。

廖界：抓耙子是什麼意思？

● 廖泰來愣了一下。

廖泰來：有些事情你不該說，卻說了。

● 然後又繼續吹起了薩克斯風。

第四十場

⊕ 景：寶福樓
⊕ 時：夜
⊕ 人：林珍珍
　　　廖泰來
　　　謝老闆
　　　外場小弟（二十八）

● 寶福樓最大包廂，大桌只擺兩套餐具，其中一套配有冰水杯。

● 客人還沒來，桌面已擺了一盆墨魚紅燒肉。

● 大廳裡，林祕書來了，把廖泰來拉到一旁。

林珍珍：謝老闆要跟華哥談事情，你招呼一下。
廖泰來：好。
林珍珍：還有，先不要提房子的事。
廖泰來：好。

● 隨後謝老闆就走了進來，正是勞斯萊斯的老人。

外場小弟：謝老闆好。

● 謝老闆穿三件式西裝，頭戴巴拿馬帽，非常體面。

ORIGINA

● 他走近拍拍廖泰來肩膀。

謝老闆：小廖，都好嗎？

● 廖泰來接過他的巴拿馬帽。

廖泰來：謝老闆，都好，前幾天你載我兒子回去，真是謝謝。

謝老闆：他沒帶傘，一個人在馬路上跑，淋得一身。

廖泰來：你人真好，居然認得他，這邊請。

第四十一場

⊕ 景：寶福樓
⊕ 時：夜
⊕ 人：廖泰來
　　　謝老闆
　　　林珍珍
　　　華哥

● 華哥來了，林珍珍恭敬招呼，請華哥入包廂。

林珍珍：華哥。

謝老闆：華哥大駕光臨。

華哥：小謝，坐坐。

● 明明謝老闆的年紀比較大，但華哥卻叫他小謝。

● 林珍珍帶上門，離開包廂。

第四十二場

⊕ 景：寶福樓
⊕ 時：夜
⊕ 人：廖泰來
　　　林珍珍

● 林珍珍在通道找到廖泰來。

林珍珍：再給我們一壺冰水。

● 廖泰來點頭，回廚房要水，林珍珍卻從包包拿出一盒蛋黃酥，拍拍廖泰來臂膀。

林珍珍：中秋過了不好買，蛋黃酥，廖界喜歡蛋黃酥對不對？
廖泰來：謝謝。

第四十三場

⊕ 景：寶福樓包廂
⊕ 時：夜
⊕ 人：華哥
　　　謝老闆

● 包廂內，華哥邊吃紅燒肉邊說話。

華哥：小謝啊，龍門證券那棟要法拍了，你知道我是二胎吧？張董這個人是個垃圾，我看走眼才去貸給他，你說現在怎麼辦？乾脆，死馬當活馬醫，我出面去標下來？

謝老闆：如果我是二胎，是會去標下來。

華哥：但那棟樓不乾淨，有蟑螂先去弄了租約。

謝老闆：張董放人進來是什麼意思？

華哥：他沒辦法，他要貸三胎，三胎要求的。

謝老闆：怕二胎標走。

華哥：不要兜圈子，小謝，約是你簽的，你就是三胎。

● 兩人對看，有些緊張。

● 謝老闆喝一口冰水，笑了出來，非常真誠的樣子。

謝老闆：大家都要自保啊，華哥，我錯了，錯在應該見死不救，應該放張董去死。

ORIGINA

● 華哥也笑了，從桌下拿出一袋紅白塑膠袋，一兩塊磚的鈔票，推過去。

華哥：別說死不死的，說開了就好，要不然跟你出面的朋友道個歉？害他們白忙了一場，嗯？

● 謝老闆看著桌上的錢。

謝老闆：只是……

第四十四場

⊕ 景：街景
⊕ 時：夜
⊕ 人：謝老闆
　　　林珍珍
　　　司機

● 隨後在離開寶福樓的勞斯萊斯上，謝老闆在後座模仿著包廂內的對話：

謝老闆：⋯⋯只是，只是我的朋友，華哥啊，已經超過半棟樓了啊。怎麼辦啊，華哥？晚了啊，怎麼辦？

● 他自己忍俊不禁，前座的司機跟林珍珍也都笑了。

ORIGINA

第四十五場

⊕ 景：廖界房間
⊕ 時：日夜
⊕ 人：廖界
　　　廖泰來

● 廖泰來回到家，裝剩菜盤，拿出蛋黃酥，廖界沒什麼反應。

廖泰來：漂亮姐姐請你吃的。
廖界：愛吃蛋黃酥的是你又不是我。

● 廖界吃一口飯，又說：

廖界：我們明明有錢了。
廖泰來：我也不知道為什麼會這樣。
廖界：你去買股票。

● 廖泰來陷入思考。

第四十六場

⊕ 景：寶福樓
⊕ 時：夜
⊕ 人：廖泰來
　　　楊君眉

● 楊君眉又來了，她看似用完餐，但剩菜仍豐饒，廖泰來走到桌邊。

廖泰來：妳明明食量不大，幹嘛每次都點那麼多？

● 楊君眉笑笑，交給他一張一千元。

楊君眉：幫我結帳，不用找。
廖泰來：沒問題，楊小姐。

ORIGINA

第四十七場

⊕ 景：寶福樓後門
⊕ 時：夜
⊕ 人：廖泰來
　　　阿傑

● 送走楊君眉，阿傑來了。

● 阿傑坐在寶福樓後門階梯，抽著菸陪廖泰來。

阿傑：全台灣都在漲，沒有哪裡房子比較便宜，真的便宜的，你去了也沒用。

廖泰來：怎麼說？

阿傑：去了也沒生意做啦。

阿傑：你要想清楚，你要的其實不是買房子，是過日子。

● 廖泰來嘆口氣，阿傑遞菸給廖泰來，廖泰來搖搖頭。

阿傑：你看有嗎？以前你賺的贏過你花的，現在你花的贏過你賺的。我怎麼跟你講？要投資，錢藏在家裡就是這樣的結果。

廖泰來：阿傑，有件事我一直搞不懂，你跟我說實話。

阿傑：呦，我這輩子最怕別人叫我說實話，什麼碗糕？

廖泰來：世界全部的錢到底真的越來越多，可以大家都變有錢？還是總共就這麼多，有人賺，就有人要賠？

阿傑：幹，你是頭殼壞掉？這題是博士班的，你聽不懂啦，我下次再告訴你。

● 阿傑抽口菸，自己也想不透這題。

廖泰來：阿傑。
阿傑：嗯？
廖泰來：去年的事⋯⋯

● 阿傑吐口菸，打斷他：

阿傑：我其實不信，但有人看到你拿錢。

ORIGINA

第四十八場

⊕ 景：寶福樓
⊕ 時：一九八八年——夏夜
⊕ 人：阿傑
　　　謝老闆
　　　妙齡女子兩人（二十）

● 四十八場至四十九場為倒敘。

● 夏夜，阿傑在寶福樓宴請謝老闆，兩個妙齡女子陪伴。

● 阿傑喝得臉紅，意氣風發。

● 他拿一本薄薄的，印刷粗糙的簡體字畫冊給謝老闆看。

阿傑：這個阿六啊畫家，我香港朋友說絕對會紅。

謝老闆：你之前叫我買的那個畫笑臉的也沒紅。

阿傑：謝老闆，是將來，不是現在啦。

謝老闆：一隻嘴滑溜溜。

阿傑：謝老闆你大頭家哩，哪需要我教？你股市賺的，哪支不是低點買的？

謝老闆：股市旺，阿傑啊，不是所有人在笑，是有人笑有人哭。那些哭的，一開始不也認為自己選的會紅？

阿傑：老闆，你這樣說就看我沒了，我幫你選的股，憑的不是運氣是眼光呀。

CREENPLAY

謝老闆：你信得過你香港朋友的眼光？

阿傑：他蘇富比的哩。

謝老闆：還維士比咧。

● 眾人笑。

ORIGINA

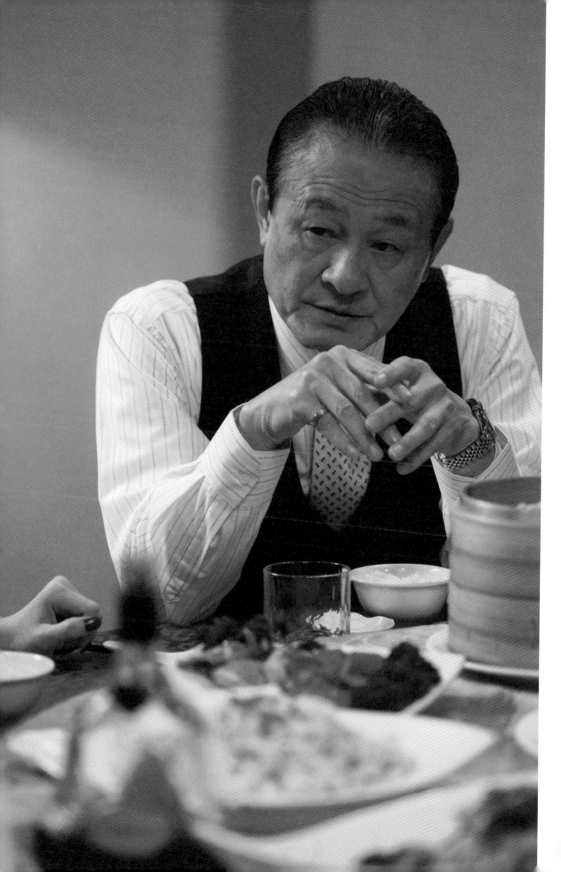

第四十九場

⊕ 景：寶福樓外
⊕ 時：一九八八年——夏夜
⊕ 人：廖泰來
　　　謝老闆
　　　兩個外場小弟（二十六）

● 酒席後，謝老闆走出寶福樓。

● 兩個抽菸的外場小弟馬上站直說：

外場小弟：謝老闆下次再來啊。

● 廖泰來從大廳跟了出來，小弟有點意外，怕被責備，但廖泰來匆匆追上謝老闆。

● 他到了勞斯萊斯邊，小聲對謝老闆說話：

廖泰來：謝老闆，有點難開口，我上個月被倒了會，這個月的房租可不可以延一下？

● 謝老闆聽完，從口袋掏出一疊千元，抽出五張：

謝老闆：說到錢，我剛剛忘記給你小費，房租的事，你找林祕書說就好。

ORIGINA

● 廖泰來驚得合不攏嘴。

● 謝老闆即將上車，突然向他招手：

謝老闆：你跟阿傑熟，你見過他的香港朋友？
廖泰來：Louis 喔？
謝老闆：他認識一些阿六啊畫家，我想結交一下。
廖泰來：很會畫那幾個喔？沒啦，你誤會了啦，那些不是阿六啊啦，他們是藝術學院的學生啦，在蘆洲，他們來這裡請過飯，我看過他們的圖，那幾個少年仔很會臨摹耶。

● 謝老闆看著他，沒有說話，點點頭，又抽出兩張千元給廖泰來：

謝老闆：你兒子是不是快生日了？這給他買文具。

● 廖泰來一臉開心。

● 送走勞斯萊斯，他回頭走，抽菸的小弟見他開心，開始喇屎：

小弟：請客請客。

第五十場

⊕ 景：路邊燒仙草攤
⊕ 時：下午
⊕ 人：廖界

● 倒敘結束，回到現在。

● 放學，廖界遠遠又看到勞斯萊斯停在燒仙草攤子旁邊。

● 老人上車，司機為他付錢。

● 廖界追上去。

第五十一場

⊕ 景：街景
⊕ 時：下午
⊕ 人：廖界
　　　謝老闆
　　　謝老闆司機

● 廖界拍車窗，後車窗降了下來，謝老闆狐疑看著他，廖界隔著窗大聲說：

廖界：我不怕你，我知道你叫老狐狸。

● 老人笑了，做一個上車的手勢，車門鎖開了，廖界跳上車。

謝老闆：哈哈，我叫老狐狸？很好，你抓到訣竅了，很好。如果只有我知道你的名字，你不知道我的，我們就不平等，那麼還沒開始就定輸贏了，這個原理你聽得懂嗎？
廖界：不懂。
謝老闆：我問你，你不怕我，為什麼怕那個長書包？
廖界：我不怕他。
謝老闆：你怕他，他比你高，比你有力量，如果拳擊賽，你們要放不同級別，放在一起打不平等，不平等就不用比了。
廖界：……
謝老闆：可是要贏他不是只靠力量，想一想，還有什麼呢？
廖界：……
謝老闆：你忘記了？不知道會輸給知道？

CREENPLAY

廖界：……

謝老闆：我跟你講個事情，我有個工人，女的，在我倉庫賺外快養兒子，只要三百元就可以上她，『上她』你懂嗎？

● 廖界表情沒有變化。

謝老闆：她以為沒人知道，卻不知道倉庫有裝閉路電視。我不在乎，至少現在不在乎。但我猜你可能在乎，因為她兒子，剛好就是那個欺負你的長書包。

廖界：……

謝老闆：你要創造不平等，利用不平等。很多人說不平等不好，他們頭殼壞掉。不平等就是地圖，清清楚楚幫我們指出贏的方向——跟強的人在一起你就往上走，跟弱的混，你就會往下掉，懂嗎？

廖界：懂。

● 黑頭車又停在廖界家門口。

● 謝老闆看看天，指指自己的腿：

謝老闆：這個寒流啊，我膝蓋，就不陪你下去了。

● 車走了，站在路邊的廖界冒個冷顫，突然想到什麼，追了幾步但已來不及，只能喃喃說：

廖界：賣我爸房子，老狐狸。

ORIGINA

第五十二場

⊕ 景：廖家
⊕ 時：夜
⊕ 人：廖泰來

● 天冷，廖泰來抱著一個大紙箱進門，燈是暗的。

廖泰來：我回來了。

● 喊了沒人反應，廖界不在家。

● 他到桌上擺好晚餐。

● 打開紙箱，是整箱毛巾代工。

● 他打開裁縫，一條條車邊。

● 水滴，一滴滴滴到浴缸。

● 廖界一直沒回來。

第五十三場

⊕ 景：公園
⊕ 時：夜
⊕ 人：廖界
　　　廖泰來

● 寒流。

● 廖泰來在公園找到廖界，廖界一人坐在公園椅子。

● 廖泰來安靜坐到廖界身旁，把自己的外套給廖界。

廖泰來：其實沒什麼不同，我們本來就是三年後才能買房子。

● 廖界沒說話，兩人默默坐著。

● 半晌，廖界流著鼻涕說：

廖界：不平等。

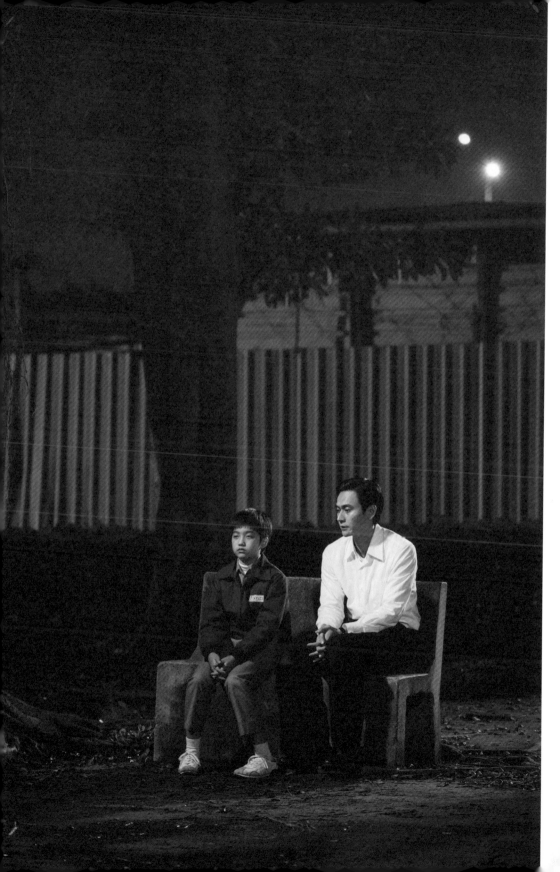

第五十四場

⊕ 景：廖家
⊕ 時：日
⊕ 人：廖界
　　　廖泰來

● 早晨，浴室裡的廖泰來對門外喊：

廖泰來：關瓦斯。

● 床上的廖界沒有反應。

● 廖泰來又喊一次。

● 仍然沒有反應，廖泰來於是快快沖好，穿衣出來。

● 他到房裡看廖界，廖界發燒了。

第五十五場

⊕ 景：廖家
⊕ 時：日
⊕ 人：廖泰來

● 他打電話到學校與餐廳，幫廖界與自己請假。

● 然後到裁縫車前，繼續縫起毛巾。

第五十六場

⊕ 景：李家牛肉麵
⊕ 時：夜
⊕ 人：林珍珍
　　　老李

● 晚上，林珍珍又蹬著高跟鞋來收房租。

● 她走到李家牛肉麵，老李擦擦手。

老李：祕書來囉，這十二月的。
林珍珍：好。

● 接著她按了樓上廖家的門鈴。

第五十七場

⊕ 景：廖家
⊕ 時：日
⊕ 人：廖界
　　　廖泰來
　　　林珍珍

● 門鈴響時，廖界正在翻看陌生的代工毛巾，他看起來好些了。

● 換廖泰來病了，躺在床上。

● 林珍珍的聲音從對講機傳來。

林珍珍：收房租。
廖界：爸爸，收房租。

● 廖界按了開門鍵，進爸爸房間對廖泰來說。

● 廖泰來指著抽屜，廖界便到抽屜拿出裝著房租的紙袋。

● 林珍珍來到三樓。

林珍珍：只有你在家？
廖界：爸爸生病了。
林珍珍：哎呦，我看看。

● 林珍珍踢了鞋就匆匆進門。

● 她到廖泰來房，摸了他的額頭，很燙。

● 她去浴室準備溼毛巾，看到浴缸水龍頭滴水。

林珍珍：浴室水龍頭壞了嗎？
廖界：不是啊，慢慢滴，水表才不會跑。
林珍珍：有這招？
廖界：爸爸說的。

● 她到房裡用溼毛巾置於廖泰來額頭，發現廖泰來衛生衣都沁溼了。

林珍珍：你的衛生衣放在哪裡，這麼溼會感冒。
廖泰來：已經感冒了。

● 兩人會心一笑，互看對方，有點尷尬。

林珍珍：我帶廖界下樓吃飯。
廖泰來：好，麻煩妳了。

第五十八場

⊕ 景：李家牛肉麵
⊕ 時：夜
⊕ 人：廖界
　　　林珍珍
　　　老李

● 林珍珍帶廖界到樓下吃麵，廖界邊吃邊咳。

廖界：爸爸被我傳染的。
老李：祕書，這請你們。

● 老李切了一盤滷味過來，等老李走了，廖界說：

廖界：漂亮姐姐。
林珍珍：我最喜歡聽你叫我漂亮姐姐。
廖界：妳叫老狐狸賣我爸房子。
林珍珍：老狐狸？
廖界：房東。

● 噗哧，林珍珍笑出來，重複了一次：

林珍珍：老狐狸。

● 然後她忍住笑，認真說：

林珍珍：實在很難跟你解釋這件事，以前這裡牛肉湯麵是十八元，現在是二十二元，東西慢慢變貴是正常的。但最近不是慢慢，是都突然變很貴。

廖界：變貴為什麼有人要買？我爸爸說腳踏車店賣掉了。

林珍珍：因為不只有東西突然變貴，很多人也突然變很有錢。

● 她看一眼老李，老李在一邊看著他的報紙。

林珍珍：聽我說，不要急，你爸工作很辛苦，我們不要給他壓力，嗯？

ORIGINA

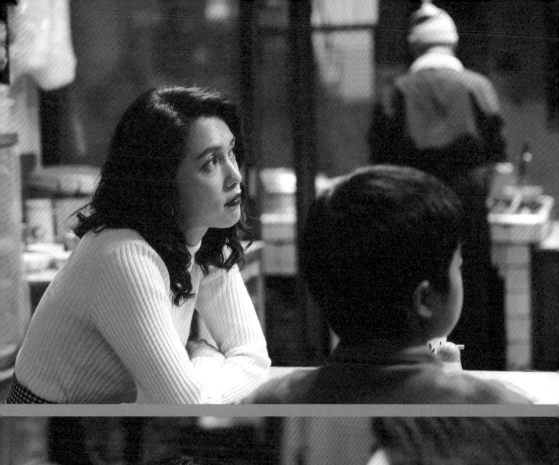
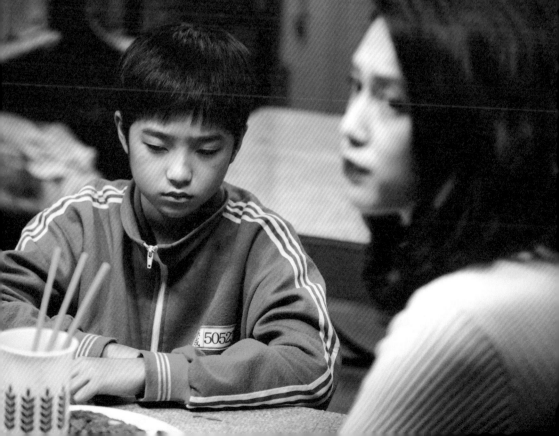

第五十九場

⊕ 景：廖家
⊕ 時：日
⊕ 人：廖界
　　　廖泰來
　　　林珍珍

● 隔天早上，林珍珍又送早餐來。

● 她進房探廖泰來，幫他收拾床邊的雜物，幫他把豆漿裝杯。

林珍珍：廖界好得差不多了，你再休息一天吧，今天半天課，下午我
幫你照顧，嗯？
廖泰來：真不好意思。

ORIGINA

第六十場

⊕ 景：校門口
⊕ 時：日
⊕ 人：廖界
　　　林珍珍

● 中午，一輛紅色的法拉利停在廖界校門口。

● 廖界走出校門的時候，車窗搖了下來，是林珍珍。

林珍珍：走，先跟我去老闆家。
廖界：我們要去老狐狸家？
林珍珍：嗯。

第六十一場

⊕ 景：路上
⊕ 時：日
⊕ 人：廖界
　　　林珍珍

● 跑車飛奔在路上，廖界對這輛厲害的車子好奇不已。

廖界：妳的車子好厲害。
林珍珍：這老狐狸的啦，我的就發了。

● 它的控制台有個槽，有片廖界不知道的東西像吐出來的舌頭掛在那裡。

林珍珍：那是 CD，把它推進去，會唱歌。

● 廖界照做，突然車內傳來音樂：

音樂：嘿，嘿，嘿到一隻鳥仔哮啾啾，嚎到三更一半暝找無巢。
林珍珍：哎呦，又是這首。謝老闆每次聽到這首，就開始說他以前窮的時候，我都不好意思說難聽死了，來聽收音機好了。

● 她按退出鍵，CD 又吐出來，懸在那兒。

● 收音機傳來陳昇的「細漢仔」。

第六十二場

⊕ 景：謝老闆宅
⊕ 時：日
⊕ 人：廖界
　　　林珍珍
　　　謝老闆

● 他們來到謝老闆的豪宅，謝老闆正站在落地玻璃前著裝，他看到廖界，好像不意外。

謝老闆：你爸生病了？
廖界：賣我爸爸房子。

● 謝老闆幫自己倒杯冰水，笑笑問：

謝老闆：你爸爸想買房子？
廖界：我們要開理髮店。
謝老闆：好啊。
廖界：可是房子變貴了。
謝老闆：對，房子變貴了，貴很多。

● 謝老闆說完這句，轉身對林珍珍說：

謝老闆：去請司機備車。

● 於是林珍珍離開，屋裡只剩廖界與謝老闆，廖界看著這間豪華房子。

● 客廳掛著三張油畫，看來都是畫同一個年長女人。

謝老闆：沒關係，繼續存錢就好。
廖界：賣我爸房子。
謝老闆：我不是已經答應你了？只要你們準備好就好。

● 林珍珍通知完司機，站在院子，隔著落地窗，她視線仿彿看向屋裡。

● 廖界對窗外的她微笑，但林珍珍沒有反應。

謝老闆：你看得到她，她看不到你。
廖界：為什麼？

● 謝老闆沒有回答，他喝一口冰水，說：

謝老闆：你不開口我也知道你想說什麼，因為，你知道嗎，我感覺得到別人的感受。
廖界：才怪。
謝老闆：你不信？比如說，我知道我工廠有十二個工人瞞著家人在亂搞；我知道有兩個縣議員，正在考慮要不要出賣同志。

ORIGINA

廖界：我不信。

● 他蹲下來看著廖界，溫柔地說：
謝老闆：我也知道你正在生氣，因為你不希望房子變貴，但我卻很喜歡，這讓你覺得很生氣。

● 他站了起來，喝一口冰水看著窗外：

謝老闆：老實說，能感受別人的感受是一種包袱。當我開始感受你，就會把你的憤怒也揹到自己身上。
廖界：賣我爸房子。

● 謝老闆笑了一聲，低頭看廖界：

謝老闆：你這孩子很厲害，你感覺得到我喜歡你，所以才敢一直盧我。但是一碼歸一碼，聽我說，買房子是你爸的事，不是你的。我教你怎麼斷絕同情，很簡單，就三個動作：第一，喝冰水；第二，閉上眼睛……

● 他停頓一下，看看廖界，繼續說：

謝老闆：第三，告訴自己：『干我屁事』。

● 廖界眼眶紅了，他看窗外，再看向謝老闆。

CREENPLAY

● 謝老闆已經閉上眼。

● 廖界垂頭喪氣走出房子，來到院子，林珍珍站在那裡。

● 玻璃看不進去，像面鏡子，只看得到自己。

廖界：外面是鏡子。
林珍珍：嗯，裡面是玻璃，外面是鏡子。

ORIGINA

第六十三場

⊕ 景：街景
⊕ 時：日
⊕ 人：廖界
　　　謝老闆
　　　林珍珍

● 勞斯萊斯跑在街道。

● 後座的廖界看著窗外。

● 窗外看入，隔熱紙讓窗戶變成鏡子。

CREENPLAY

第六十四場

⊕ 景：寶福樓
⊕ 時：日
⊕ 人：廖界
　　　林珍珍
　　　大廚
　　　蕭阿姨

● 一行人到了寶福樓，林珍珍帶廖界到廚房，匆匆把他交給蕭阿姨。

● 廚房忙碌，沒人注意邊桌的廖界一人坐著發呆，無心寫作業。

ORIGINA

第六十五場

⊕ 景：寶福樓包廂
⊕ 時：日
⊕ 人：謝老闆
　　　林珍珍
　　　縣議員（男，四十五）
　　　議員助理（女，三十）

● 林祕書熱絡招呼議員與助理入包廂。

林珍珍：議員，包廂請。

● 屏風拉起來了。

CREENPLAY

第六十六場

⊕ 景：李家牛肉麵
⊕ 時：夜
⊕ 人：廖泰來
　　　老李
　　　廖界
　　　謝老闆

● 沒上班的廖泰來面容憔悴，帶著鬍渣，套著厚重的衣服，坐在樓下吃麵。

● 老李邊看報紙邊陪著他。

老李：不是只有買房重要，你還年輕，應該幫廖界再找個媽。

● 老李遞根菸給他，廖泰來搖搖頭。

老李：餐廳不是很多機會認識有錢人？把個有房的不就好了？

● 突然，勞斯萊斯停在麵攤前，廖界走了下來。

● 廖泰來嚇了一跳，站起來要抱廖界，但廖界閃開了，兀自進了樓梯間。

● 透過下降的車窗，謝老闆跟廖泰來點個頭。

● 然後車就走了。

ORIGINA

第六十七場

⊕ 景：廖家浴室
⊕ 時：夜
⊕ 人：廖界
　　　廖泰來

● 廖界在浴室洗澡，廖泰來站在門外跟他說話：

廖泰來：不要跟他走太近。

● 廖界沖著熱水。

廖泰來：阿傑叔叔被他弄得妻離子散。

● 廖界不說話。

廖泰來：你覺得大家為什麼叫他老狐狸？
廖界：干我屁事。

● 廖界隔著門說，廖泰來皺了眉頭。

● 浴室門打開，廖界洗完澡走了出來。

廖泰來：你忘了叫我關瓦斯。
廖界：根本沒差，蠢死了。

第六十八場

⊕ 景：廖家客廳
⊕ 時：夜
⊕ 人：廖泰來

● 客廳堆滿代工的毛巾。

● 憔悴的廖泰來一人在餐桌用瓦愣紙箱做一個紙板聖誕樹。

● 他折新一節美工刀，斷的刀片很謹慎用小片瓦愣紙與膠帶紮好。

● 沒地方擺聖誕樹，他用塑膠袋把髮型模型套起來堆到一旁，把紙板樹放到本來模型的位置。

● 這段過程，廖泰來心事重重。

第六十九場

⊕ 景：李家
⊕ 時：夜
⊕ 人：老李
　　　少校

● 晚上，老李掩上鐵門，招呼來訪的少校。

● 這次換老李交給少校一袋錢，他貪婪地說：

老李：我想加碼。

第七十場

⊕ 景：寶福樓
⊕ 時：聖誕夜
⊕ 人：廖泰來
　　　楊君眉

● 聖誕夜，寶福樓的外場，包括廖泰來都戴著聖誕帽。

● 餐廳掛滿聖誕燈，客人非常熱鬧。

● 楊君眉一人坐在席間，還是點了幾乎沒動過的菜。

● 她揮手讓廖泰來來結帳，然後交給廖泰來一袋禮物。

楊君眉：給你跟你兒子的聖誕禮物。

● 然後她埋單。

楊君眉：回家再看，聖誕快樂。

● 廖泰來把禮物帶進廚房的儲藏室，裡面有一台兒童腳踏車，就是趙仔腳踏車行要撤時促銷的那台。

第七十一場

⊕ 景：和平街
⊕ 時：夜
⊕ 人：廖泰來

● 廖泰來背著大包小包，搖搖晃晃騎兒童腳踏車回家。

● 路口的趙仔腳踏車店屋內已經全部拆光，正要重新裝潢。

第七十二場

⊕ 景：廖家
⊕ 時：夜
⊕ 人：廖泰來
　　　廖界

● 廖泰來提著那些大包小包進家門。

廖泰來：我回來了。

● 廖界慢慢從房裡出來幫忙，不怎麼熱情。

● 廖泰來將打包晚餐裝盤，食物出奇地豐富，桌上還有兩個大紙袋。

廖泰來：聖誕禮物，打開。
廖界：人家禮物要放在聖誕樹下啦。
廖泰來：沒關係啦。

● 廖界打開第一個紙袋，裡面有兩個東西，他拿出來第一個，是一盒蛋黃酥。他冷冷說：

廖界：這一看就知道是漂亮姐姐送的，嗯，給你。

● 然後他拿出同一個紙袋的第二個禮物，是一台任天堂紅白機，他變得很興奮。

ORIGINA

廖界：哇，任天堂任天堂。

廖泰來：開這一袋。

● 廖泰來顯然對楊君眉送的那袋更好奇，廖界從楊君眉袋中抽出第一個禮物，薄薄大片，他撕開包裝，是張唱片。

廖界：唱片。

廖泰來：我的。

● 他帶唱片到唱盤旁，播放它，路易阿姆斯壯的歌聲繚繞在客廳。

廖界：Game Boy！

● 廖界打開第二件禮物，尖叫聲打斷坐在唱盤前廖泰來的心思。

廖界：是 Game Boy！ Game Boy！

廖泰來：我也有禮物送你，走，到樓下。

第七十三場

⊕ 景：廖家樓下──街上
⊕ 時：夜
⊕ 人：廖界
　　　廖泰來

● 禮物就是剛剛廖泰來騎回來的腳踏車，廖界非常高興。

● 父子同時騎著大小車，在街上夜遊，終於又感到一絲微小幸福。

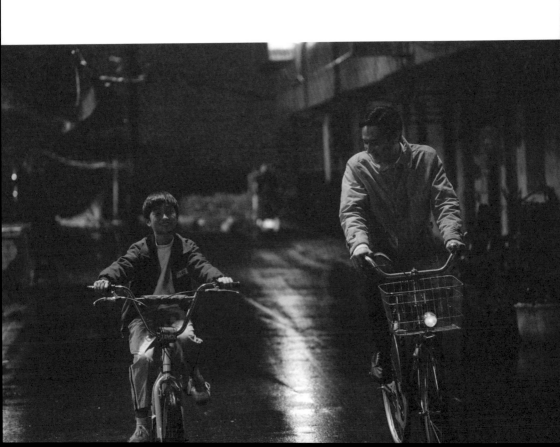

第七十四場

⊕ 景：廖家
⊕ 時：夜
⊕ 人：廖界
　　　廖泰來

● 第七十四場由六幕所組成：

● 第一幕：即將跨年一九九〇年了，電視綜藝節目倒數，電視裡傳出藝人們大吼：「Happy New Year！」外面鞭炮大響。

● 第二幕：父子在電視前做代工縫鈕釦，廖界被針刺到，廖泰來幫他包紮。

● 第三幕：廖泰來幫廖界在客廳牆上量身高，畫上新的線，廖界長高了。

● 第四幕：廖界墊著椅子，也幫廖泰來量，廖泰來變矮了。

● 第五幕：廖界在學校被老師用藤條打手心，指頭上有 OK 繃。

● 第六幕：晚上，廖泰來在餐桌簽聯絡簿，教廖界功課。

第七十五場

⊕ 景：寶福樓廚房
⊕ 時：夜
⊕ 人：廖界
　　　大廚
　　　蕭阿姨

● 廖界又來到寶福樓，在廚房邊桌寫作業。

● 大廚跟蕭阿姨一個上海話，一個台語，對於廖界作業簿上，究竟需要幾輛遊覽車的數學題爭得面紅耳赤。

● 廖界離開去廁所。

第七十六場

⊕ 景：寶福樓包廂
⊕ 時：夜
⊕ 人：廖界
　　　華哥
　　　汪里長
　　　林珍珍

● 廖界從廁所出來，看到林珍珍走進一間包廂。

● 他很開心，追了過去，包廂門卻關了。他本想離開，但隔著屏風聽到裡面說話的聲音。

林珍珍：哎呦，我只是個小傻妹，沒資格賠不是啦。謝老闆自己要標證券樓，妹妹我也看不過去，如果我是你，也會打他屁股。

華哥：這位是汪里長，你們西區的回收場跟縣政府的約快到期了，下個月汪里長會帶人去抗議你們汙染，妳跟小謝說，叫他要給汪里長面子，汪里長是我朋友。

林珍珍：哎呀，汪里長我們認識啦，他也不是第一次來抗議了。華哥在氣頭上，難免想教訓人我知道，只是幹嘛挑回收場？

華哥：那是他白手起家的地方。

林珍珍：對啊，那是他對媽媽的懷念。你知道嗎，還有很多西區議員，也都很欣賞他的孝心哩。

華哥：哎呦，妳人美又有學問，講話真有氣質。

CREENPLAY

林珍珍：華哥，小謝最近讓妹妹我很操心……

華哥：哎呦，「小謝」起來了……

林珍珍：他最近都專注在證券樓跟回收場，這樣沒放心思的地方是不是很容易被拿走？

● 華哥與汪里長都看著她。

林珍珍：我是說和平里的加油站啦。

● 一陣沉默。

林珍珍：哎呀該走了該走了，巧遇太久被人看到會胡思亂想呢。

● 林珍珍走了，廖界本來想從屏風出去，但又聽到裡面說話。

汪里長：她剛剛是在出賣小謝嗎？

華哥：不然就是在耍我們。

汪里長：棄車保帥喔？

華哥：你就是狗屎，黏著小謝，讓他又臭又髒甩不掉。

● 隔著屏風，廖界似懂非懂的表情。

第七十七場

⊕ 景：路邊燒仙草攤前
⊕ 時：傍晚
⊕ 人：謝老闆
　　　廖界

● 燒仙草攤旁停著一輛保時捷 911。

● 謝老闆單獨坐在攤子吃。

● 廖界騎腳踏車閒晃經過，謝老闆看到他，埋單，說：

謝老闆：上車。

● 廖界沒有回答。

第七十八場

⊕ 景：公園
⊕ 時：傍晚
⊕ 人：謝老闆
　　　廖界
　　　長書包三人組
　　　公園老人若干

● 車上，前座兩人都沒有說話。

● 車子經過廟後面，謝老闆看看他，突然轉向，硬是把底盤很低的跑車像戰車般開進公園裡。公園小徑，保時捷穿梭在之中很奪目詭異，幾個公園老人停下象棋，看得出神，廖界不懂謝老闆在做什麼。

● 天色開始昏暗，車燈照到遠遠公園椅，抽菸的長書包三人組。

謝老闆：看正前面。

● 敞篷車經過三人，廖界眼神不與他們交會，三人組看得目瞪口呆。

● 經過恐懼的三人，廖界很羨慕地說：

廖界：我想跟你一樣。
謝老闆：你喜歡剛剛那樣？
廖界：很爽。

ORIGINA

謝老闆：對嘛，我沒看走眼，你要覺得爽我才有辦法教你。你知道嗎？
剛剛那樣，我媽一定會罵我。

廖界：我爸也會。

謝老闆：剛剛為什麼很爽？

廖界：因為他們害怕。

● 老狐狸聳聳肩，未置可否的樣子，接著他說：

謝老闆：剛剛很爽，你又忘記了，是因為不平等。

廖界：我是強的那邊。

謝老闆：對，你在強的那邊。

● 廖界很開心，有點得意過頭，他說：

廖界：我知道一件你不知道的事。

● 老狐狸整個警戒起來，半秒，他又微笑等待。

● 廖界不說話。

謝老闆：怎麼？你要跟我做生意？

● 謝老闆看著他。

CREENPLAY

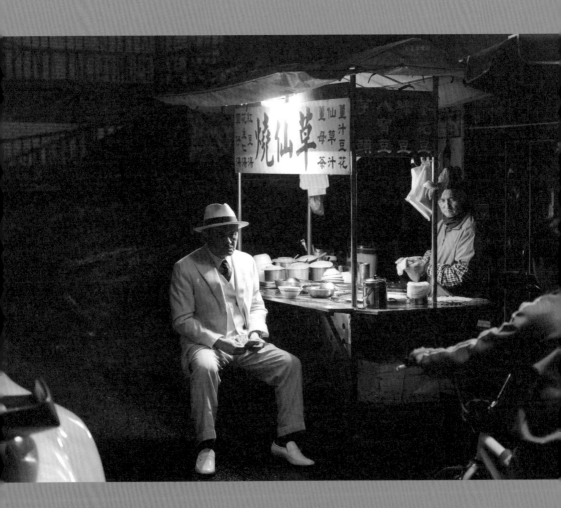

第七十九場

⊕ 景：華哥家
⊕ 時：夜
⊕ 人：楊君眉
　　　華哥

● 華哥整理著油頭，噴著香水，哼著歌。

● 電視上播著一九九〇年鴻源非法吸金案新聞。

● 高聳卻幽暗的塑膠聖誕樹旁有一座沙發，一座電暖爐，楊君眉穿著襯裙，沉著臉，翹著腿，盯著風騷打扮的華哥。

● 兀自抽菸的她，陰沉的臉突然變成柔和，開始演起戲來。

楊君眉：我魏少華繞樹何止三匝，是三十，三百匝，直到我在妳爸家遇見剛回國的妳。那天妳一條牛仔褲一件白襯衫，我說妹子妳可真美，妳說呸，我就知道，我終於有枝可依了。

● 楊君眉臉上的柔情換成嫌惡的表情，默默呸了一聲。

楊君眉：呸！

● 華哥想了想，嘻皮笑臉靠近蹲下。

華哥：別這樣，妳看，珍珠，鑽石，這麼美，生氣不好看。

● 楊君眉聽了，開始冷漠拆脫身上的首飾。

● 蹲著的華哥又故作自責心疼，伸手邀楊君眉站起共舞。

第八十場

⊕ 景：李家
⊕ 時：夜
⊕ 人：老李
　　　老李老婆

● 李家電視上也播著鴻源案新聞。

● 老李老婆拚命打電話，她對坐在一旁，完全失神的老李說：

老李老婆：我找不到少校。

● 電視新聞報導不斷重複，老李老婆跑去把它關掉。

● 老李站起來，默默走回房間。

第八十一場

⊕ 景：回收場的貨櫃屋
⊕ 時：夜
⊕ 人：謝老闆
　　　林珍珍

● 林珍珍打開回收場的貨櫃屋，裡面沒有開燈，電視同樣播著鴻源案新聞。

● 謝老闆一人坐在深處。

林珍珍：怎麼不開燈？

● 謝老闆沒有回話，揮揮手叫她過來。

林珍珍：整天都是這個新聞。

ORIGINA

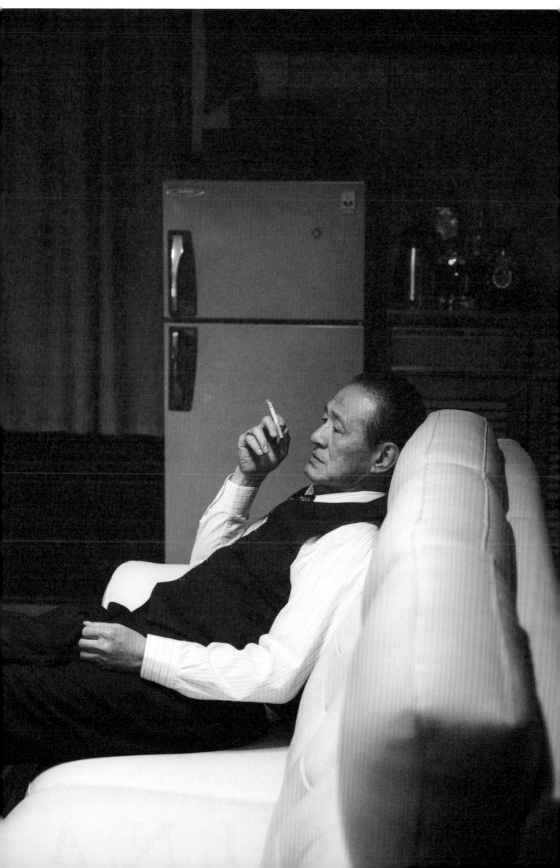

第八十二場

⊕ 景：華哥家
⊕ 時：夜
⊕ 人：楊君眉
　　　華哥

● 華哥帶著舞，摟著君眉到酒櫥旁，突然動手，壓住她後腦杓對著玻璃櫃一砸，君眉尖叫，頭破血流。

● 滿地黃汁。

華哥：肏你媽個屄，我今天大好心情被妳搞成這樣。

第八十三場

⊕ 景：回收場的貨櫃屋
⊕ 時：夜
⊕ 人：謝老闆，林珍珍

● 謝老闆對走近的林珍珍狠狠賞了兩個巴掌。

● 林珍珍尖叫，反抗，謝老闆拿起桌上菸灰缸砸過去。

ORIGINA

第八十四場

⊕ 景：李家
⊕ 時：夜
⊕ 人：老李
　　　老李老婆

● 老李老婆走去房間叫老李吃飯，卻把自己嚇到腿軟。

● 老李在房裡上吊了。

第八十五場

⊕ 景：李家
⊕ 時：夜
⊕ 人：老李老婆
　　　警察
　　　救護人員
　　　鄰居若干
　　　廖泰來
　　　廖界

● 警車跟救護車在李家牛肉麵前。

● 廖泰來摟著廖界在人群中，廖界驚嚇不已。

第八十六場

⊕ 景：廖家
⊕ 時：夜
⊕ 人：廖泰來
　　　廖界

● 廖界床上，廖泰來抱著廖界，兩人都很害怕，眼睛閉不上。

第八十七場

⊕ 景：城市空景
⊕ 時：夜
⊕ 人：無

● 下雨了。

ORIGINA

第八十八場

⊕ 景：寶福樓
⊕ 時：夜
⊕ 人：廖泰來

● 餐廳生意不太好，人稀落。

● 楊君眉固定坐的那桌剩菜豐盛，人已離席。

● 廖泰來正想收拾剩菜，又決定擱下，他跑到廚房拿一把傘。

● 再回桌子抓了一個銀絲卷，然後帶傘衝出去。

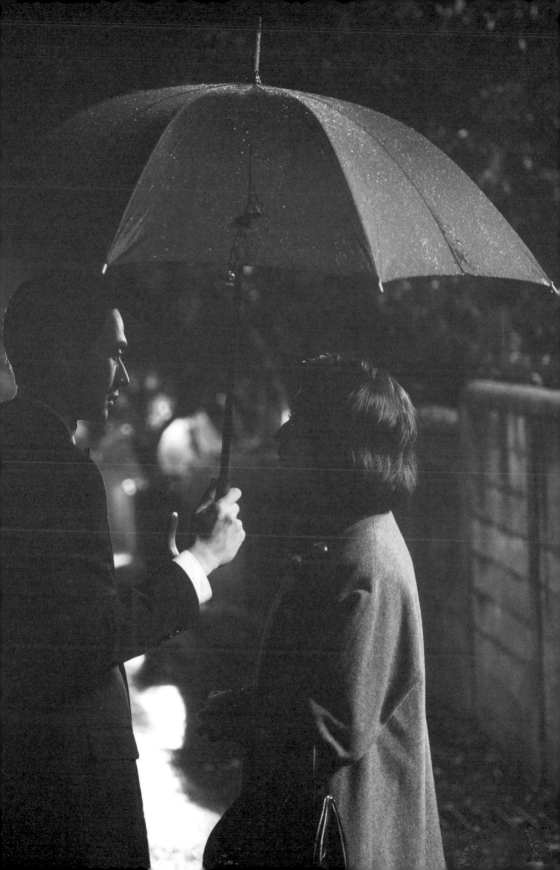

第八十九場

⊕ 景：寶福樓
⊕ 時：夜
⊕ 人：廖泰來
　　　楊君眉
　　　乞丐（男，六十）

● 雨大，寶福樓外的楊君眉招不到計程車。

● 明明是晚上，卻戴著大墨鏡，現在她點根菸。

● 廖泰來拿傘衝出來，一個乞丐在騎樓乞討，廖泰來熟練把銀絲卷給了他。

● 然後幫楊君眉撐傘，楊君眉很意外。

第九十場

⊕ 景：街景
⊕ 時：夜
⊕ 人：廖泰來
　　　楊君眉

● 兩人倚得很近，撐傘一路走。

● 突然，楊君眉停了下來，拿掉墨鏡，她的左眼邊烏黑紅腫，並貼著微滲血的紗布。

● 廖泰來很驚訝。

● 她吻了他。

● 廖泰來也接受了。

第九十一場

⊕ 景：廖家樓下
⊕ 時：夜
⊕ 人：廖泰來
　　　林珍珍

● 廖泰來拎著晚餐，冒雨騎車經過治喪的李家，回到家門樓下。

● 樓下站著淋溼，臉上因被揍而紅腫的林珍珍。

● 他很驚訝，帶她上樓。

第九十二場

⊕ 景：廖家
⊕ 時：夜
⊕ 人：廖泰來
　　　廖界
　　　林珍珍

● 廖界看到林珍珍這樣，嚇壞了，廖泰來一邊幫廖界弄晚餐一邊問：

廖泰來：怎麼了？
林珍珍：你跟謝老闆說了什麼？
廖泰來：什麼？
林珍珍：他說我在寶福樓出賣他。

● 廖界嚇到，不敢抬起頭。

廖泰來：我沒有。
林珍珍：你不就是這樣出賣阿傑的？

● 廖界抬起頭看父親。

廖泰來：我沒有出賣阿傑。

● 林珍珍哭了起來，廖泰來很激動：

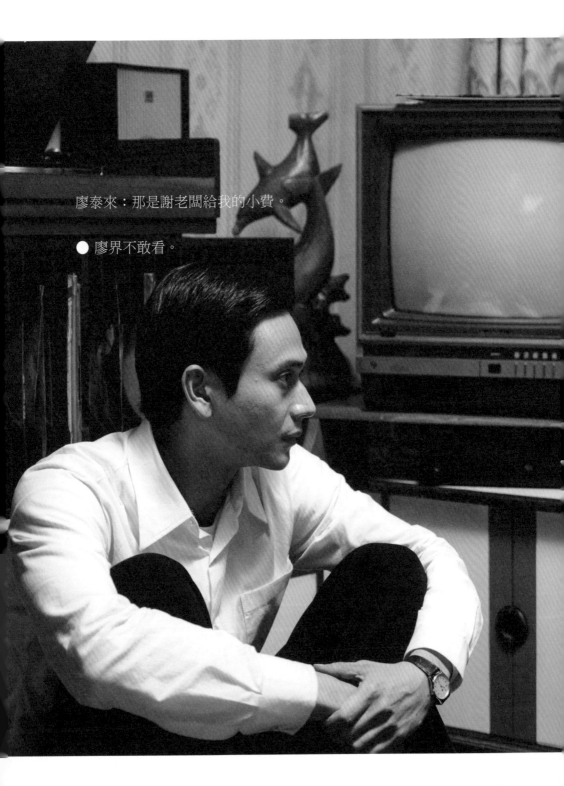

廖泰來：那是謝老闆給我的小費。

● 廖界不敢看。

ORIGINA

第九十三場

⊕ 景：廖家
⊕ 時：夜
⊕ 人：廖界
　　　廖泰來
　　　林珍珍

● 唱盤播著音樂。

● 廖界在房間，躲在被窩但睜著眼。

● 林珍珍看來洗過澡，套了廖泰來的衣服，坐在用塑膠袋包著的人頭模型旁地板上，廖泰來坐在一旁。

廖泰來：謝老闆套我話，我根本不知道自己說錯什麼。
林珍珍：謝老闆不是好人，但他當我是女兒。

● 廖泰來沒有說話。

林珍珍：你知道我本來是舞廳小姐？

● 廖泰來遲疑一下，嚅嚅說：

廖泰來：有聽說。

ORIGINA

● 林珍珍看看他，繼續說話。

林珍珍：他在舞廳遇到我，問我生日，跟他兒子同一天，你知道他兒子？
廖泰來：不知道。
林珍珍：他好不容易把兒子栽培讀醫學院，但兒子認定他是壞人，不要他的錢，跑去當無國界醫生，結果瘧疾過世。
廖泰來：我不知道。
林珍珍：他很可憐，我只是想幫他，我希望華哥被加油站困住，沒力氣搶回收場。

● 一陣沉默。

林珍珍：你怕不怕凶宅？
廖泰來：嗯？
林珍珍：樓下變凶宅了，你如果不怕，可能買得起。

● 廖界耳朵貼著房門偷聽。

林珍珍：本來我想幫你跟老謝提，不過現在幫不上忙了。
廖泰來：你這樣幫我，我很不好意思。

● 林珍珍搖搖頭。

林珍珍：是因為廖界，他很想要有個家。

第九十四場

⊕ 景：廖家
⊕ 時：日
⊕ 人：廖界
　　廖泰來

● 廖界起床，注意到客廳藤椅有棉被，爸爸房門則是關著。

● 廖泰來在廚房做年糕，蒸籠蒸氣滾滾。

● 廖泰來看到廖界，尷尬地說：

廖泰來：昨天雨大回不去。

廖界：你趕快去找老狐狸。

廖泰來：人家還在辦喪事，不要這樣。

廖界：干我們屁事！

● 啪！廖泰來賞了他一個耳光。

ORIGINA

第九十五場

⊕ 景：公園
⊕ 時：日
⊕ 人：廖界
　　　長書包三人組

● 憤怒臉腫的廖界來到公園，又遇到長書包三人組。

● 廖界有點遲疑，但三人似乎比他更不安，廖界決心筆直走過去。

● 果然三人選擇自動避開。

● 廖界經過他們，又折返。

廖界：你怕我嗎？
長書包：幹！怕啥洨。
廖界：我不知道你名字，不知道你住哪裡，也不知道你媽媽在哪裡上班……

● 長書包很警戒看著他。

廖界：……可是如果我想知道，我全部都可以知道，因為我朋友，正好是你媽媽最怕的人。
長書包：少在那邊假鬼假怪。
廖界：我知道什麼叫做抓耙子，就是說了不該說的事，你也會變抓耙

子。

● 他走向長書包，長書包忍住，但另兩人都因為害怕而退了一步。他墊高腳尖，在長書包耳邊說：

廖界：跟你媽媽說，倉庫有閉路電視。

● 他退開，另外兩人盯著長書包看。

廖界：我不會變成抓耙子，因為我不會告訴你這是什麼意思。

● 廖界看著三人：

廖界：現在，你們怕我嗎？

● 三人很害怕，拔腿就跑。

第九十六場

⊕ 景：路邊燒仙草攤
⊕ 時：下午
⊕ 人：廖界

● 廖界到燒仙草攤前，等在路邊。

● 謝老闆的車子沒出現。

● 他看看下午的太陽，自言自語：

廖界：西區。

第九十七場

⊕ 景：街景
⊕ 時：下午
⊕ 人：廖界

● 他開始迎著落日走。

ORIGINA

第九十八場

⊕ 景：回收場
⊕ 時：昏
⊕ 人：廖界
　　　謝老闆

● 他沿著鐵道走，漸漸的，景色荒涼起來。

● 遠方出現了一個回收場。

● 他走進回收場，廢棄物堆積如山，足足有學校操場那麼大。怪手與堆高機停在小徑兩側，四周空無一人，有點駭人。

● 入口有個貨櫃屋，他有點害怕，慢慢靠近，鼓起勇氣探頭看。

● 沒有人。

● 他又沿著小徑一步步往內走，轉個彎，眼前出現一塊空曠地。

● 在高聳的廢棄物小山下，有五個用鋁架架起的帆布棚，裡面分別停著四輛發亮的超級跑車，黃的黑的紅的綠的寶藍的，其中三輛他認得。

● 地面凸起物把他絆倒，摔了一跤，手撐地被碎玻璃扎傷。

● 突然後面冒出一個聲音，嚇得他跳了起來。

CREENPLAY

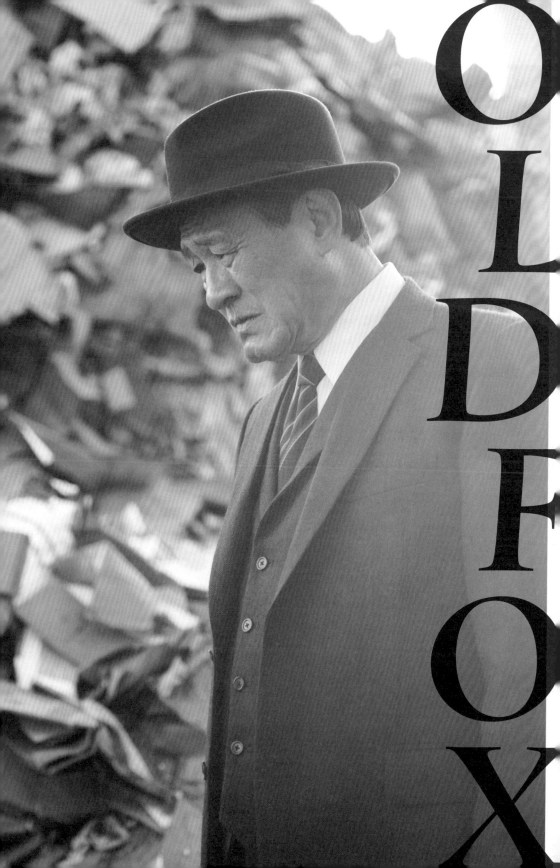

謝老闆：你來了？

● 回頭一看，正是抽著雪茄的謝老闆。

廖界：你不見了，我找不到你。
謝老闆：有什麼事嗎？
廖界：賣我爸房子。
謝老闆：你真是不屈不撓。
廖界：賣我們樓下。
謝老闆：那是凶宅。
廖界：我們不怕。
謝老闆：可是如果重建，就不是凶宅了。
廖界：不要，我們只買得起凶宅。
謝老闆：你做得很好，你來找我，就是我教你的，要跟比你強的打交道。
廖界：把房子賣給我爸爸。
謝老闆：但是……

● 老狐狸蹲了下來，接過他流血的手，眼神越來越柔和：

謝老闆：……我不能跟比我弱的人混，不然我就會開始往下掉。
廖界：把房子賣給我爸爸。

● 廖界已經快要哭了，老狐狸抽口雪茄，搖搖頭：

謝老闆：我有很多讓那個房子恢復價格的方法，那是我的錢，每個人都應該保護自己的錢，不是嗎？

廖界：你為什麼不幫我爸爸？

● 廖界終於哭了。

謝老闆：每個人都只能幫自己。

廖界：那你為什麼要幫我？

謝老闆：因為你就是我……

● 謝老闆摸著他的頭，很認真地說：

謝老闆：……我不能不幫你。

第九十九場

⊕ 景：回收場貨櫃屋
⊕ 時：夜
⊕ 人：廖界
　　　謝老闆

● 兩人在貨櫃屋裡。

● 謝老闆從冰箱拿出兩瓶裝在寶特瓶的冰水，丟一瓶給廖界，又拿了一罐碘酒給他，說：

謝老闆：冷靜一下，把傷口消毒消毒。你爸可能認為我們是在餐廳認識，也就是從我變成你們房東開始的。

● 廖界看著冰水，沒有喝，也沒碰碘酒。

謝老闆：但不是這樣，早在十年前我就注意到他了，只是他不知道而已。

● 謝老闆喝了一口水，又繼續說：

謝老闆：你知道嗎？你出生那天，我母親過世，同一天，在同一家醫院。你出院那天，我回醫院拿死亡證明。那天電梯人很多，我站在最裡面，隔了幾樓，你爸媽背著大包小包，喜滋滋地抱著你擠進來。

● 謝老闆看看窗外，天色已暗。

謝老闆：那天你媽媽很開心，一直逗著你，你有一點反應，她就笑得好大聲。就在那時，我看到你爸對妳媽搖了搖頭，妳媽問：「為什麼不能笑？」，你爸爸沒有解釋，但我知道，他感覺到電梯裡有傷心人，他不要自己的開心刺痛人。我看著他的背影，知道他跟我媽是同一種人。

廖界：哪一種人？
謝老闆：失敗的人。
廖界：我爸爸不是。

● 老狐狸看著他，很溫柔。

謝老闆：再問我一次，我媽媽是哪一種人？
廖界：你媽媽是哪一種人？
謝老闆：在乎別人感受的人，你爸爸不是嗎？

● 廖界沒有說話。

謝老闆：我送你回去。

CREENPLAY

第一○○場

⊕ 景：路上
⊕ 時：夜
① 人：廖界
　　　謝老闆
　　　少年謝老闆（十）
　　　四個看不到臉孔的大人（四十一——五十）

● 紅色法拉利車奔馳在鐵道邊的省道，謝老闆自己開車。

謝老闆：消毒一下。
廖界：不用你管。
謝老闆：我媽就是這樣過世的。

● 廖界側頭看他。

謝老闆：她是收垃圾的，只不過被垃圾裡的玻璃割了一個小傷。
廖界：好可憐。

● 謝老闆笑了，搖搖頭：

謝老闆：不可憐，這個世界就是這樣，郵差送信，小偷偷東西，收垃圾的人被割傷，這是天經地義的事。
廖界：才怪。

● 謝老闆聽到，又笑了。

謝老闆：世界不會變，我們只能換位置。

廖界：你明明也是窮人。

● 謝老闆臉上笑容突然收起。

● 那張 CD，仍然像個吐舌頭的調皮小孩在廖界眼前。

● 廖界伸手把它推進音響裡。

● 蔡振南的淒厲歌聲，在奔馳黑夜中揚起：

歌聲：嘿，嘿，嘿到一隻鳥仔哮啾啾，嚎到三更一半暝找無巢。啊，啊，啊到什麼人啊，把阮撞破這個巢啊？被我抓到，不放他甘休。

● Insert 回憶畫面。

● 五十五年前少年謝老闆仰頭對著第一個見不到臉的大人說。

少年謝老闆（日文）：給我媽房子住。

● 五十五年前少年謝老闆仰頭對著第二個見不到臉的大人說。

少年謝老闆（台語）：給我媽房子住。

● 五十五年前少年謝老闆仰頭對著第三個見不到臉的大人說。

CREENPLAY

少年謝老闆（台語）：給我媽房子住。

● 五十五年前少年謝老闆仰頭對著第四個見不到臉的大人說。

少年謝老闆（日文）：給我媽房子住。

● 畫面又跳回現在，車已停住，停在路中。

● 廖界側頭看著老的謝老闆。

謝老闆：你真是跟我一模一樣啊。
廖界：才怪。

● 謝老闆落寞地冷笑起來。

謝老闆：你不是說想跟我一樣？
廖界：我不要。

● 謝老闆閉上眼，點點頭，駕駛盤上的雙手抖動著。

謝老闆：跟我一樣有什麼不好？

● 廖界看到，好難過。

● 但這時，他憶起了謝老闆教他的斷絕同情三步驟，他從懷裡拿出早

已不冰的寶特瓶水，喝一口。

● 然後閉上眼，在心裡複誦：

廖界：干我屁事，干我屁事。

● 就在這時，奇妙的事情發生了，廖界這邊的光線硬生生暗了下來，不是漸層的，是硬生生，他與老狐狸之間，浮現了一片單向玻璃。他在暗處睜開眼，清清楚楚透過玻璃，看到對面悲傷的老狐狸。

● 老狐狸也側過頭，卻看不到廖界。

● 只茫然看到鏡中的自己。

謝老闆：你就是我……

● 謝老闆吸了鼻涕繼續說：

謝老闆：……你渴望成功。
廖界：我不是你。

● 謝老闆拉開敞篷，啟動了車，風吹進來，玻璃就退去了。

謝老闆：我會把房子賣給你爸爸，不是因為他，是因為你。
廖界：我不是你。

SCREENPLAY

第一〇一場

⊕ 景：廖家樓下
⊕ 時：夜
⊕ 人：廖界
　　　謝老闆

● 車停在樓下，謝老闆讓廖界下車，他從駕駛座抬頭看，三樓燈暗的。

謝老闆：你爸還沒下班？

● 廖界沒有回答，站在車邊看著他，久久沒走。

● 謝老闆溫柔地揮揮手：

謝老闆：上樓吧，我會跟你爸爸說。

● 廖界上樓。

● 謝老闆卻沒走，坐在車上看鐵門半掩，門柱貼著「嚴制」的李家牛肉麵。

● 他下車。

第一〇二場

⊕ 景：李家牛肉麵
⊕ 時：夜
⊕ 人：謝老闆
　　　老李老婆
　　　老李兒子（三十）
　　　媳婦（二十八）

● 他彎了腰進去，老李老婆與兒子媳婦非常意外，趕快從椅上站起身。

老李老婆：謝老闆。
謝老闆：我來給老李捻根香。

● 李家匆匆幫謝老闆備了香，在老李的牌位前三拜。

● 拜完之後，他沒把香交還給老李兒子，卻開始對著遺像用台語數落起來：

謝老闆：李仔，這幾年我算有照顧你，沒想到你這麼夠義氣，在我的厝舞這攤。你很氣魄是嗎？叫阮給你擦屁股？幹，你有本事怎不去給火車撞？

● 老李老婆聽了趕緊起身賠不是。

老李老婆：謝老闆謝老闆，阮對你沒，你放李仔去吧。
謝老闆：妳放心啦，我不放伊去，不然我去抓他嗎？

● 他把香交還給老李兒子說：

謝老闆：你們過完年就搬走吧，厝我要賣了。
老李兒子：謝老闆，賣我們吧。

● 謝老闆斜眼瞪這年輕人一眼。

謝老闆：這是仙人跳嗎？你爸把房子弄臭，你們再出面便宜買？
老李兒子：我們貸款照行情買，這是我爸起家厝，他走了，我們想幫他留著。

● 謝老闆嘆口氣，點了雪茄。

謝老闆：少年仔，下次早點講，差一小時，你害我浪費一百萬。

● 謝老闆搖搖頭，對老李遺像吐口菸。

謝老闆：偏偏我剛答應別人了，你說怎麼辦？
老李兒子：賣我們吧。
謝老闆：少年仔，答應就答應了，日文叫「約束は約束だ」。

ORIGINA

第一○三場

⊕ 景：廖家餐桌
⊕ 時：夜
⊕ 人：廖界

● 廖家餐桌上有煮好的晚餐，用網罩罩著，旁邊有一個裝滿的便當。桌上有張紙條：「過年加班，晚回。瓦斯的事你說得沒錯，根本沒差，以後別理了。P.S. 便當涼了記得冰起來，寫作業先睡。」

● 廖界大口扒著飯，不知不覺，卻滴下淚。

● 他在紙的下緣寫：「買到房子了。」

第一〇四場

⊕ 景：廖家浴室
⊕ 時：夜
⊕ 人：廖界

● 浴缸的水已經清空，篩子拔開，龍頭也鎖緊了。

● 廖界在浴室抹好肥皂，正要探頭喊關瓦斯，突然想起父親不在。

● 一時間，很本能，他關掉水龍頭，帶著一身肥皂泡，在一月的寒風中，跑出浴室，直奔後陽台，關掉瓦斯，再跑回浴室，發著抖把澡洗完。

● 他把浴缸的塞子又塞上，開了一點點水龍頭。

● 「滴答，滴答。」水聲又來了。

ORIGINA

第一〇五場

⊕ 景：廖界房間
⊕ 時：日
⊕ 人：廖界
　　　廖泰來

● 廖界自己設了鬧鐘，鬧鐘響，他醒來。

● 廖界到父親房間探頭，父親沒有更衣睡著了，手裡握著昨天他寫了「買到房子了」的紙條。

● 父親身旁的鬧鐘突然響了，他趕緊把它按掉，讓父親繼續睡。

● 他到冰箱抓了一點肉鬆放進嘴裡，拿出便當。

● 非常開心，輕輕帶上門上學去。

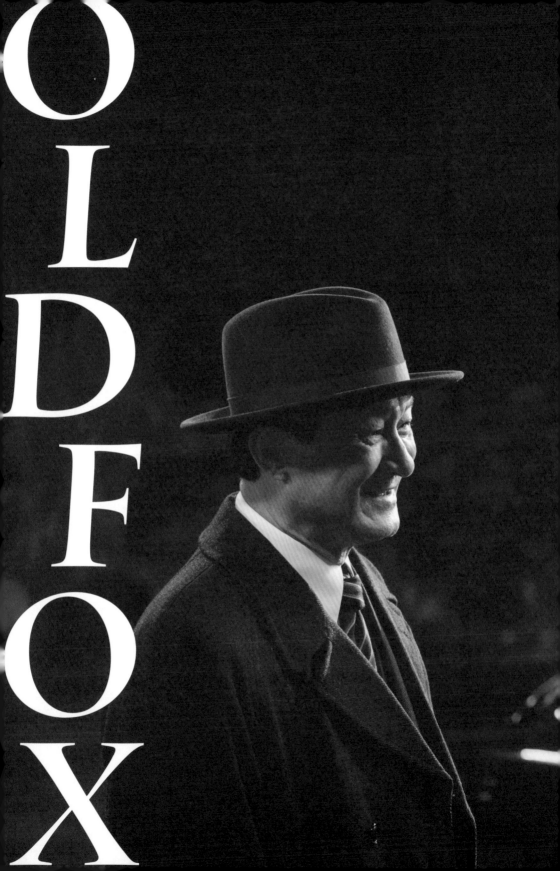

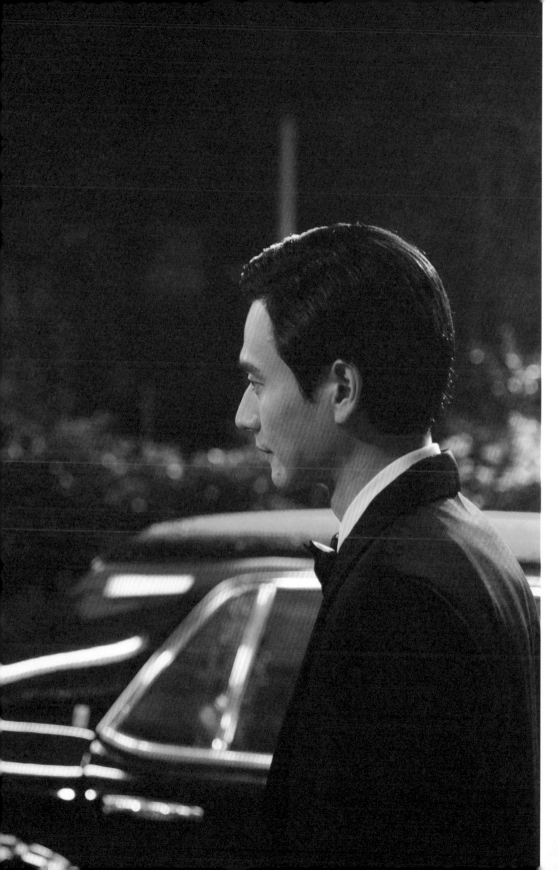

第一〇六場

⊕ 景：寶福樓
⊕ 時：夜
⊕ 人：謝老闆
　　　乞丐
　　　廖泰來

● 冬夜，謝老闆下了勞斯萊斯，穿著長大衣，戴著巴拿馬帽，走進寶福樓，門口乞丐跟他乞討，他不看一眼。

● 寶福樓外場要招呼他入座，他搖搖手，不用。

謝老闆：我找廖泰來。

● 廖泰來來了，我們遠遠看到他們兩人站在餐廳中間說話。

● 廖泰來非常興奮，想握老狐狸手，又收回。

● 老狐狸繼續說話，廖泰來的表情沉了下來，老狐狸拍拍他的肩，戴上帽子走了。

● 廖泰來站在原地，若有所思。

● 半晌，他追了上來，在勞斯萊斯前跟老狐狸說：

廖泰來：讓給李家吧。

ORIGINA

謝老闆：什麼？

廖泰來：讓給李家吧。

謝老闆：我猜也是這樣。

● 廖泰來沒說話。

謝老闆：你知道嗎？

● 謝老闆看著他，似笑非笑：

謝老闆：你真的沒讓我失望。

第一〇七場

⊕ 景：廖家
⊕ 時：夜
◐ 人：廖泰來
　　　廖界

● 廖界尖叫，把桌上的菜都打翻。

廖界：不要讓！不要讓！
廖泰來：我們再存錢就好。
廖界：你很討厭，你很討厭。

● 廖界跑了出去。

第一〇八場

⊕ 景：街景
⊕ 時：夜
⊕ 人：廖界

● 廖界奮力騎著腳踏車，臉上有淚痕。

廖界：干我屁事，干我屁事。

ORIGINA

第一〇九場

⊕ 景：公園
⊕ 時：夜
⊕ 人：廖界
　　　長書包媽媽（四十）

● 憤怒的廖界一人坐在公園。

● 遠處的孩子玩著沖天炮與仙女棒，笑聲不斷。

● 突然，一個陌生女人坐在他身邊。

長書包媽媽：我知道你是誰。

● 廖界有點害怕。

長書包媽媽：他故意最後一天趕我走，這樣就不必給年終獎金，懂嗎？
他很卑鄙，別人死活不干他的事，懂嗎？

● 她點根菸，也遞給廖界，廖界搖搖頭。

長書包媽媽：對，不要抽菸比較好。

● 廖界看著她。

CREENPLAY

● 她吐一口菸，站了起來。

長書包媽媽：我是來跟你道謝的。

● 走了一步又回頭：

長書包媽媽：你是好人，沒跟我兒子說閉路電視拍到什麼。

● 廖界一人坐在那裡，看著女人背影遠離。

● 他的憤怒漸漸消失。

ORIGINA

第一一〇場

⊕ 景：公園
⊕ 時：夜
⊕ 人：廖界
　　　廖泰來
　　　Steven

● 廖泰來找到公園，他看到廖界坐在那裡，默默坐到他旁邊。

● 父子背影，沉默。

● 隔了好久，廖泰來才開口。

廖泰來：我不知道怎麼跟你解釋。

● 鏡頭一跳，坐在廖泰來旁邊的，不再是十歲的廖界，而是四十二歲的 Steven。

● 兩個男人互相看著對方。

● 半晌，Steven 搖搖頭，微笑說：

Steven：你不用解釋，我感覺得到你。

CREENPLAY

第一一一場

⊕ 景：寶福樓──寶福樓廚房──老狐狸豪宅──李家牛肉麵──廖家
⊕ 時：夜──夜──夜──夜──夜──夜──夜
⊕ 人：楊君眉
　　　阿傑
　　　老狐狸
　　　廖界
　　　林珍珍
　　　廖泰來

● 第一一一場由七幕組成：

● 第一幕：寶福樓裝飾滿馬，馬年到了。

● 第二幕：包廂裡，戴著墨鏡的楊君眉點了十人桌的菜，卻只有她一人。

● 第三幕：阿傑快樂在寶福樓後門抱走好多袋打包。

● 第四幕：老狐狸在豪宅，向母親牌位上香。

● 第五幕：李家門口掛著布條：「李家牛肉麵馬年繼續為您服務」。

● 第六幕：「關瓦斯。」廖界從浴室探頭喊，在廖家廚房煮年夜菜的林珍珍應了一聲：「喔，好。」，代替正在車毛巾的廖泰來往後陽台跑去。

ORIGINA

● 第七幕：廖界，廖泰來，腫著臉的林珍珍三人吃著年夜飯。

● 片尾字幕。

CREENPLAY

我的作品就是我的內在，也就是我少年相信至今的那些事。

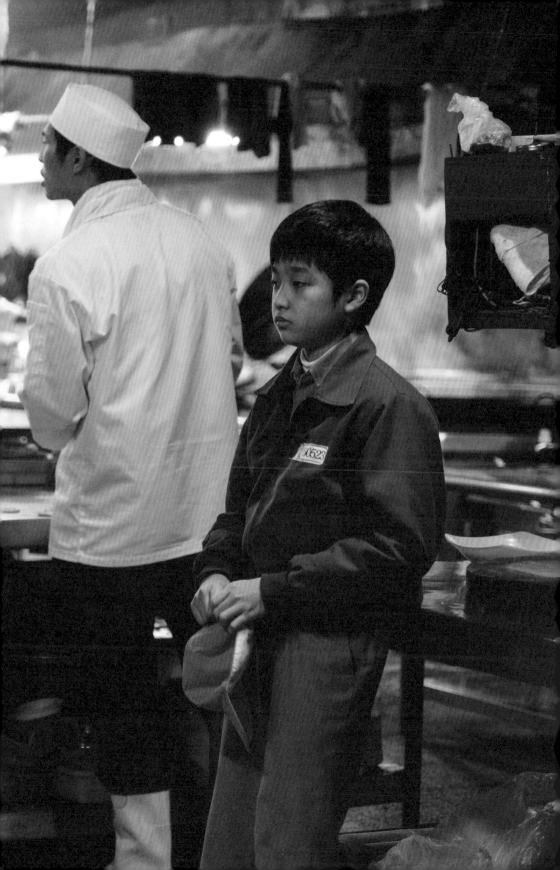

第二幕

幕後

心中的「廖界」
——演員 白潤音（以下簡稱「潤音」）

某編：成為廖界的契機？

潤音：距離《比悲傷更悲傷的故事：影集版》（More Than Blue: The Series）之後，我們休息了整整兩年，原本想在國中階段專注課業，之前就聽說過《老狐狸》的計畫，所以收到邀請的時候很開心。看過劇本後，覺得很有發揮的空間。故事年代雖然離現實的自己有一點距離，以廖界的觀點看廖泰來跟老狐狸在同一件事情上會做出什麼樣的選擇。看劇本的時候，思考現在跟以前的價值觀不同，導演又以九〇年代為背景，所以我對這個部分感到很有興趣。

某編：如何面對一九八九年這個距離？

潤音：導演有先協助我建立九〇年代的背景。為了進入廖界這個角色，我盡量去瞭解當時的新聞。雖然劇中跟我生活的年代有差距，不過我不會感到困難的環節就拒絕，反而覺得有學習的意義。最重要就是把自己代入那個年代感，說話方式、生活習慣……就自己先準備。

某編：如何準備角色？

潤音：盡量讓自己跟角色融合。我會去想廖界每天會做什麼？除了上學跟在家吃飯以外，他玩什麼？後來決定把魔術方塊變成廖界的一部分。另外一部分是看武俠小說、看漫畫，再來就是拍戲階段不碰 3C 用

品，投入九〇年代的氣氛。

在萬里區三個星期的拍攝期間，選擇住在拍攝現場附近，在那裡的生活，那裡的生活步調跟台北完全不一樣，包括每天走路的感覺，真的很自在。整整三個星期，休假日也不回台北了，窩在民宿裡看小說，看似很無聊，其實讀了很多書。

某編：年輕演員如何進入充滿大人的劇組世界？

潤音：劇組對我也一視同仁，我沒有被隔閡的感覺。這個劇組的大家很快就打成一片，工作都很專注，空檔的時候，就是玩在一起，譬如說我把魔術方塊的風潮帶進劇組，人手一顆魔術方塊。

某編：廖界的個性像你自己嗎？

潤音：滿像的，我也滿執著。叫我坐著讀書三十分鐘都難，但是讓我做勞作、玩魔術方塊，五個小時都沒問題。在拍攝的時候，更細看劇本裡的每一場戲，就會發現廖界一直執著在要買房子這件事情上，可以感受到我與廖界相同的地方。

某編：如何跟導演建立溝通管道？

潤音：記得開拍前，在讀本的時候，我就會盡量提出自己的疑問，比方問導演：「廖界為什麼會出賣漂亮姐姐？」導演說：「那不算出賣，只是單純得意忘形。」導演顧到很多角色的心理細節，但又是溫和的人，所以溝通方法像是大人之間的溝通，我跟導演的溝通方式就是用成人的方式溝通，畢竟我就是演員，只是年紀比較小。若是拍攝時遇到技術問題，淋雨、洗澡，我都請劇組不用擔心我，可以直接拍。

某編：小演員的限制是百分之九十都有爸爸的角色需要互動，《老狐狸》裡父子關係滿親近的，你們有花時間熟悉彼此？

潤音：我們是在一個很自然的狀態下慢慢熟悉。冠廷本身的個性是總是先考慮他人，不會把自己放在第一順位，不會用自己觀點來跟人相處，這讓我很舒適。印象比較深刻的是叔叔借錢給我們，隔天那場戲，我幫他按摩，那場戲是沒有台詞。我們開始拍攝後，導演連續十分鐘還沒喊卡，讓我們隨興發揮，那時候就能看出角色之間的情感。

某編：第一次看到整部戲的感受？

潤音：第一次看全片是在東京影展。電影剪接後跟劇本略有不同，但是非常感動，因為跟大家一起完成了一部作品。我在演戲的當下跟看戲的時候，切換得很清楚，表演的時候就是一個角色，只能看每一場戲得到的資訊，但轉為觀眾就是全面性，有點上帝視角的感覺，兩者我都很喜歡。

某編：劇裡很珍貴的瞬間？

潤音：對我來說終於走到回收場的那場很重要，一到回收場就跌倒，但是廖界沒有因此受挫，單純只是一個小的起伏，他爬起來的時候，跟居高臨下的謝老闆對話的那場光線很厲害。電影前面已經被謝老闆重挫很多次，表達想要買房還是不被接受，所以整個情緒就崩潰了，那是很重要的一場戲。

某編：有沒有哪個演員是你想成為的目標？

潤音：冠廷。主要是他的個性，演員是變化多樣的職業，每次接到新的戲劇，角色一定跟真實的自己有所不同，個性也會不一樣。但是像冠廷之前演過的一些角色，他都表現得很不一樣，我覺得冠廷是很好的榜樣。

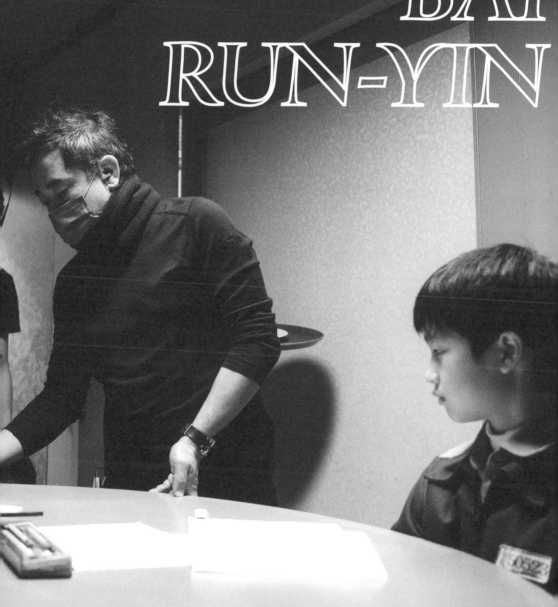

BAI RUN-YIN

一個時代的肖像
──演員 劉冠廷（導演蕭雅全側記／以下簡稱「蕭導」）

某編：冠廷詮釋的廖泰來與他以往的表演截然不同，彼此曾有過溝通？

蕭導：很接近我預想的廖泰來。也有多出來的情緒，他功課做得很深，我跟他對談的時候，有些我都覺得想多了。比如「關瓦斯」（廖家的節儉儀式），他說：「我鎖緊的時候會放鬆一點點，因為廖界的手勁不夠大。」我想想覺得好精彩，想法成立，但我沒打算補特寫。

他也會問我或問自己，廖界如此特別，他會有一個什麼樣的父親，他該如何彼此鏡像對照……他做了很多準備，那些神情和反應，他創造了一個角色，那些細節都是他經營出來的。

冠廷本人是多面的，我私下跟他說，此刻你要有自覺，要意識到自己是一個可以走得很遠的演員。這一刻開始，你要拚命閱讀，不能浪費自己的天分跟機遇。有些人有天分沒機遇，你現在有天分也有機遇，只要做對事，你是可以走很遠的人。

他是很多元的人，每次我們在映後 QA，遇到冷場，他是可以突然變綜藝掛、談笑風生的，他也可以很憂鬱、很沉默的樣子，Range 滿寬的，你看他以前作品可以耍狠、可以搞笑，對不對？他本人複雜度很高，我不敢直接勾勒何謂劉冠廷，但我確定廖泰來不是他的本色，那是他創造出來的。

有趣的是，當我開始跟他討論角色，有一度想說要不要讓廖泰來多一些小奸小惡，只是沒膽，我問他要不要這樣子做做看，然後他還跟我說：「啊！我已經投射我爸爸了餒。」那時我反而是非常安心的，既然已經有模型，我就沒改設定了。

很多人看完電影都對廖泰來很有感，劉奕兒（飾演林珍珍）覺得像她爸爸、侯志堅（配樂）是覺得像他媽媽……我覺得這是時代的肖像，他是幾萬張人的臉。

某編：印象深刻的一場戲？

蕭導：我只有一場是拍到一半叫停的，單獨找冠廷對話，其他人都離開，叫他看回放，基本上我不太看回放的，但那次我們談了一下，就是那場他說：「讓給李家吧。」謝老闆很明顯給他兩個選項：「我要賣你房子，但李家也想要喔，你怎麼選？」那表情拍了一兩顆之後，我有叫停，問他：「你做的這個決定，心裡有多堅定？我希望你是堅定的，因為決定是有重量的，所以你要把那個重量表達出來。」我們說完後再上場，我覺得很棒。之前角色性格比較溫柔、猶疑，那一刻他是個「特別的」廖泰來，表達得很堅定，謝老闆那句台詞我也掙扎了很久，所有台詞裡這句改最多次，但一直是兩句在猶豫——「你真的沒讓我失望」和「你真的很讓我失望」，後來落在這裡，我想是對的，整場戲我很喜歡。

「你最好找我演！」
──演員 陳慕義（以下簡稱「慕義哥」）

某編：什麼是「老狐狸」？

慕義哥：「老狐狸」這個詞句，我自己從小到大，比較少聽到、用到，如果會用，也是指比較薄情寡義的朋友。當初看到角色，自己感覺是——你最好是找我演（霸氣）！可以想見，找我才是對的，任何人在 Casting 上會架勢不夠。承載戲的功力，我認為也不太有問題，這是我內心的自信。雖然我看起來要演不演都沒什麼差，因為大家看我就這副死樣子，但我演起戲就是另外一件事。

某編：如何揣摩老狐狸？

慕義哥：憑良心講，我從來不揣摩角色。我很清楚知道一件事，任何角色就是我陳慕義在演，我有很多既有元素沒辦法被改變。演過的角色一堆，沒辦法都去揣測，比方說醫生，人家醫學院念七年，再到醫院實習，經過八年十年才變成主治，那不是我們一蹴可幾的事，那怎麼演？這些都很難找到 Resemble 的對象，我不必然要有這個經驗，我哪知道被刀砍的感受？最常見的是父母過世，明明活得好好的，怎麼揣摩？就算代入阿公阿嬤死掉也不一樣，親疏遠近不同，所以 Resembling 只能是某種程度上回想類似的觸動。沒吃過豬肉也看過豬走路，更看過有錢人那些奇奇怪怪的形狀（暗笑）……當然也有好揣摩的，被女朋友背叛相對好揣摩，這經驗可能大家都有（狂笑）！

角色外觀已經給我很大幫忙，我是那種很容易活在環境裡的人，我演過全天在路邊舉廣告牌的角色，破破爛爛，我自動會變成那模樣。穿成謝老闆那樣子，很自動變成那個德性，一臉看起來很爽。

某編：第一次完整看片與原初的想像？

慕義哥：我多半是純粹當觀眾看完一部片。如果很有時間，我會看到臨時演員的部分，也可以純粹拆開來看劇本到底在寫什麼，看敘事結構，後來也特別注意侯志堅的音樂，對我本身是很好的學習。

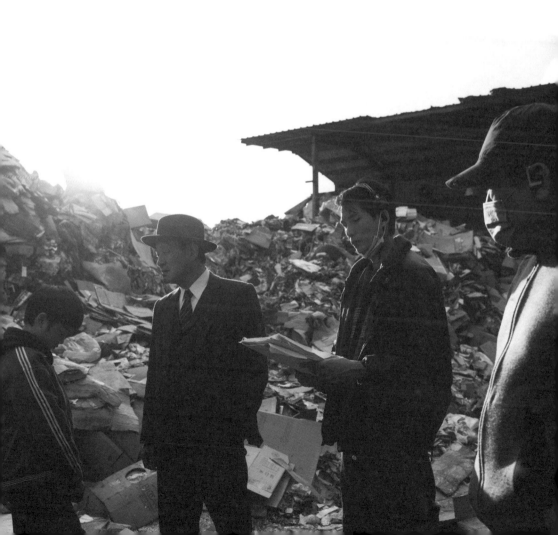

某編：導演提到一九八九年對自己的特殊性，你有相似感受？

慕義哥：我覺得雅全滿抽離的，可能美學的方式、陳述的方式。事實上存在那樣的故事沒錯，但是可以抽出來會比較好談論他想談的，題目集中一點，不會太過於喧鬧。畢竟解嚴或者各種社會運動，包括股市……想見是很喧鬧、很不定的社會情況。他對美術的堅持使他會在一個既定處理好的 Pattern 這樣子，整部戲框出來的範圍，我認為是便於討論的。

就演員來講，我必須讓角色的心理變化是順暢的，讓角色有跡可尋，才能夠奠定角色的豐富。雅全是很認真的導演，我們有很多溝通，因為那是他創作，但是我也有自己的創作，有很多必須準備的，彼此不重疊，直到開演的時候才會疊在一起。這部電影大概是我演員經驗裡台詞動最少的，還沒拍的時候，雅全跟我談到他對某些事情既定的看法，我們溝通出戲劇上的語言，有了設定，即便想動也會在 Convention 裡面去做變動。他的劇本有語言上的特殊性，我不會去破壞。我自己寫劇本最清楚——語言是一件需要淬鍊的東西，他寫得很不錯。

某編：導演說慕義哥是學院派的，真的有這種存在？或只是一種訓練？

慕義哥：以藝術學院來講，不能稱之為學院派，那時念戲劇系，什麼東西都得學啊，從服裝、布景、燈光、舞台演出，寫劇本、寫劇評……什麼事都要做。真正學院派，應該類似某些國家有收學生的表演課程，前提是可能要演過兩部電影以上，或至少被獎項提名過一兩次，等於已經工作到一定程度，才能去進修。那個比較有學院派的感覺，有相當深厚的理論基礎在上課。但至少我覺得年輕時候的學習是扎實的，從不清楚原因，到慢慢成熟，就會了解那些方式，再回到理論上。

某編：哪一場戲耗費較多力氣？

慕義哥：被廖界打敗那一場。在車子裡，光線的不平等而產生的 Reflection 那個比較累，也是第一次在 LED 棚拍。大致上很多導演對我的表演不太會說什麼，我是很清楚的演員，也知道該給什麼。那一場導演對於我被打敗的感覺，一直有疑慮。當然每個演員的詮釋方式不同，我們花了一些時間討論，彼此說服。這是好現象，沒有溝通會很慘。我們後來嘗試了幾個，大家很清楚必須多拍幾次跟各種感覺，最好的解決方式就是多拍，剪接的時候會比較冷靜，再清楚去看：當初我的堅持是什麼，他的想法是什麼，然後順著戲走。這是拍片應該具備的工作方式。

—— 我們盡演員的責任，拍出來的東西叫素材，交付給剪接師，然後相信他們的判斷。我沒辦法說電影寫不寫實，但明顯是蕭雅全作品，這是好事情。我自己表演的部分很順，整個 Production 說起來算順，以拍電影來講……總之沒有災難都是順的（編按：懷疑慕義哥酒醉，沒想到是斷絕同情第一步驟的冰開水）。

AKIO CHEN

成為善良的老狐狸

——演員 劉奕兒（以下簡稱「奕兒」）

某編：妳的第一場戲？

奕兒：開鏡當天晚上就是第一場戲，長鏡頭的收租戲，內心難免緊張，但又想大家各司其職等著我，內心突然有股力量，告訴自己，勇敢向前，現在回過頭來看，很開心成為其中一枚螺絲釘，我們不是獨立的個體，我們是一個 Team，看著劇組同仁們，一起努力著，對我來說就很有力量。北基里這條街我很熟悉，畢竟常來收租嘛，得讓自己覺得那是我的地盤。開拍前我常拎了高跟鞋就來街上來回踩，因為老狐狸的祕書過去有舞小姐背景，必須撐起姿態，調整自己比較隨性的走路方式，讓外在與角色的內心融合。這些很真實的，角色建立都來自過去生活裡培養的同理心，而「同理心」也是導演想觸碰的議題。

雖然老狐狸被定位偏向不善的，但是對林珍珍是恩人，我也懂他的心理，包含他個人和兒子的過往，如果林珍珍沒有溫暖善良的心，沒辦法跟老狐狸好好相處。因為能同理老狐狸，也能同理所有人，對我來說，林珍珍一直以來都是靠自己，身為舞廳小姐的她，她的老狐狸面向是後天學習的生存之道。所以我內心經常期許自己成為善良的老狐狸，不偏哪一邊，但是知道怎麼在世上生存，也能幫助別人，這都是同時存在的。

EUGENIE LIU

某編：拿到角色的過程？

奕兒：從拿到大綱的時候就有一種很神祕的感覺，過往會收到的是編排設計花俏的 PPT，這次是收到一份 Word 檔，白底黑字，一行一行往下閱讀，我不知道為什麼就開始泛淚，可能心裡有什麼相應到，突然很感動，莫名被吸進去。「這是找我的嗎？」因為我一直期待這樣的角色，真的出現的時候，有點不可置信。我對劇本是全身起雞皮疙瘩的，身為演員的直覺──這是自己會很享受的角色吧。

起初沒有特別意識到年代。第一，就是相信專業的劇組團隊，我們賦予角色靈魂，一起集體創作，在這樣的環境中，我們相信現在就是一九八九年，我就是林珍珍，包含服裝造型、街道改造等等細節都是讓我們一踏進去就可以相信的事，從梳化開始，閉上眼睛，把心安靜下來，慢慢發現自己好像穿越時空的感覺，最後塗上紅唇膏，套起絲襪，走出去就已經是林珍珍完全體，無論內心與外在。

讓我心裡更踏實的，除了跟導演對角色的討論，包括：角色真正的狀態？跟所有人的互動關係？另外，偶然聽完我爸的一個故事就瞭解了。廖泰來就像我爸，幾乎一模一樣的典型。那個故事是我剛出生時的一九九○年，那時候，他一直想買個房子給家人，覺得要安身立命，所以他很拚命跑業務，沒日沒夜不休息，好不容易買了公寓五樓，但是想加蓋卻錢不夠，那時法規規定可加蓋十坪，所以天花板挖一個洞，樓梯先蓋好，洞用鐵皮先蓋起來，等到他存夠錢再把頂樓加蓋上去。那種辛苦為家人付出的歷程，剛好是林珍珍的內心。所有人都說，她完全跟我不像啊，因為我有社恐，但是她八面玲瓏，所以珍珍教了我很多事，讓我學會勇敢。也很感謝導演讓我帶著爺爺留給我的鋼筆入鏡，成為珍珍使用的鋼筆，好像彼此一起表演一樣的心情，非常溫暖。

某編：從劇本到初次欣賞完成品，心情上的變化？

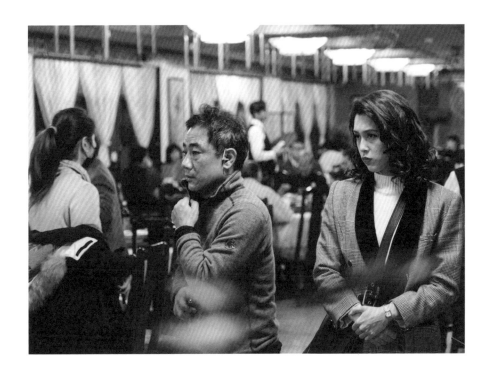

奕兒：我覺得每一場戲都有讓角色靈魂活出來！很開心加入之後，覺得有讓珍珍加分，謝謝導演和團隊的信任，讓我放心融入角色，才有辦法讓角色發亮。我相信導演的選擇與決定大過於自己的想法，我對他完全信任，反之他也是，這個關係很棒，大家一致目標就是力求完美。最後導演跟我提說，後面珍珍的一些戲拿掉是因為……我才想起來，因為完全投入，當下就是身在其中，就算沒有出現的畫面，對我來說還是真實存在。看到電影成品時，我以觀賞的心情，投入導演的作品中，反而忘記還有那些片段存在過了。

我覺得我們有一種向心力。收到角色開始，一步一步跟導演建立良好溝通，他也在看我能呈現什麼樣的珍珍，我們第一步是先打開對方的心，真心交流、真心去聊這個角色。我們都是互相交織討論型的人，放下各自的想像，自然地生長，一起創作，看看怎麼樣是最好的選項。

某編：如何釋放電影與電視劇的不同壓力？

奕兒：我接觸過網路劇、電視劇、電影，彼此非常不同，一樣的是我對每個角色都很真心，我覺得光這一點就可以做好很多事情吧（漂亮姐姐的笑）？我一直是盡全力跟每個角色相處，愛這份工作就是如此，電影確實有不同的地方，因為前製期比較長，拍攝節奏比較緩，但是相對舒適，可以跟導演更細膩的深入探討角色，一旦進入角色拍攝，相對輕鬆很多。

某編：照顧廖泰來的戲很細膩，珍珍變得像《悲情城市》（A City of Sadness）裡照顧丈夫的辛樹芬，發散了女性的真善美，當下她不是收租的珍珍，是一個女人。談談這場戲？

奕兒：我有跟導演討論一些小細節，不難發現珍珍跟廖界是講中文，跟廖泰來私下是講台語，因為我們都是需要接觸很多人的工作，基本語言用的是台語，台語對兩個角色是有感情的，這一層讓相對隱性的情感，多了一分溫度。這場戲帶有一點點感情的元素，只能一點點，當下真的像聽到心中的愛人生病，因為常來收租，熟悉室內環境，於是忙東忙西，把自己當女主人的感覺。

那場戲很日常，回想起來才發現那麼不容易，當你真正成為角色，每件事就這樣順順地來了。額頭上的毛巾一直掉，冠廷不斷亂動，反正掉了我就撿嘛（漂亮姐姐的苦笑），生病的人允許失控的，突然變兩個孩子了，他們怎麼鬧，我就怎麼接球。很多事情，當下不覺得，因為我沒有別的想法，我就是珍珍，只想照顧他們。

林珍珍特別照顧廖泰來，其實是因為廖界，那源自母愛，要自然散發代表真的有，這也是角色旅程中最特別之處。殺青後，我確定最後放下的是廖界，才慢慢從角色回到自己。我可能會捨不得很久，所以我有一個習慣——寫一首歌給將要離開的角色，既是道別，也釋放情緒，林珍珍會是我心裡一首重要的歌。

「看起來沒默契」的默契
——製片 王雲明（以下簡稱「猴哥」）

某編：一切的開端？

猴哥：開始確實有些壓力，看到劇本會擔憂年輕人想不想看？我們幾個主創經歷過那個年代，很有感覺，但回頭想，年輕觀眾感覺得到嗎？這算是導演第一次跟投資方走正規合作模式，幾個版本剪接後，導演也聽聽行銷端的意見，最後的版本大家都喜歡，讓我們心裡都踏實很多。

我跟蕭導是拍《第 36 個故事》（Taipei Exchanges）（後文簡稱三十六）時，開始接觸的，當時他已拍了《命帶追逐》（Mirror Image），他思考的細節很多，可以讓工作進展更明確、快速。我們都是從劇本的初幾稿階段就開始聊，初期他就會一起去勘景，一邊想像實際執行可能遭遇的問題，他也會順勢調整內容。

《老狐狸》最先確認的主場景是——北基里，這個主景需要花比較多的時間跟居民協調，以及美術方面的規劃與陳設，原本也希望在此區域尋找其他拍攝景點，燈光師也提前到現場觀察環境光源，與美術討論光源的設計，讓整個街廓自然，使用範圍最大值，預留給導演充足的時間及空間可運用。

這是一種默契，大家前端沒有討論太多，但會各自先將自己的部分準備起來。導演給各部門很多尊重，如果跟他的想法差別很大，是可以

溝通彼此說服。

某編：前製期的困難與快樂？

猴哥：最初劇本設定老狐狸跟廖界碰面是在文具店外，老狐狸的車停等紅綠燈，當時我一直擔心北基里附近沒有這樣的條件，導演胸有成竹說：「拍攝上會有辦法克服的。」隔沒幾天討論的時候，導演突然說：改在街角的攤子，燒仙草攤，冬天熱呼呼的，畫面也好看，傳統小吃也符合老狐狸的人設，老狐狸是繞路來吃。他們兩人就在這相遇。其實導演自己跑去北基里好幾次！他會自己去感受，很多環節是順勢而為，像二樓廖家的原屋主是在樓下開瓦斯行的，我們借他一樓客廳改成牛肉麵店，腳踏車行是剛好搬走的理髮店，也順便租下來當美術組辦公室。要淨空街上住戶的車輛以及清除門口雜物……是很頭痛，還好住戶都能配合拍攝日的移車。我覺得老天爺很幫忙，很多場景讓我們在最後時刻都找到了，只是區域不如預期的集中，剩下的問題就只能是盡力排除。

劇組工作滿開心的，開心才會順利。導演凡事都開放商量，他脾氣也不好，但什麼都能溝通。主創團隊不會討論太多很細節的東西，除非必要，這是導演留給大家的空間，外人看來感覺沒什麼在討論，「看起來沒默契」，其實合作那麼久，有一定的熟悉及信任，有困難也會拋出來溝通，導演也不是不能妥協轉換的，這就是默契。

某編：拍攝期的突發狀況及其排除？

猴哥：開拍前就知道預算很緊繃，因為是年代戲，很多細節需要張羅。為了跑車及場景，製片組跟美術組都快抓狂了。

跑車款式？顏色？顏色不對需要改！改又需要還原、又不能損害到車身？有的車能開但容易熄火又很難發動，有的車根本不能開……！年代的景也是困難重重。進劇組之前，還有一些事還不確定成不成，所

以進行得比較保守，一旦進組，就只能全力衝刺了，場景定下來才能往前推進。像公園的廁所有法規問題，是在最後一刻才趕上拍攝時間的，餐廳也只能在正常營業中協調拍攝的。

北基里拍攝期狀況較多，前置期場景組、美術組就盡量敦親睦鄰跟居民打成一片，拍攝期放飯會多叫些便當分享給居民、垃圾車來時若正值拍攝中，我們會協助居民集中垃圾，也幫大家丟垃圾，老公寓隔音差、音場很雜，到了晚上也有人唱卡拉 OK、有人彈鋼琴、電視機、聊天吵架聲，下雨又有滴滴答答的聲音，還好居民們都能配合我們的拍攝，當然錄音師也能，各組有問題都能相互體諒、彼此協調，其實整體算順暢的。

某編：《老狐狸》的成果？

猴哥：起初最怕北基里的冬天降雨機率非常非常高，幾乎是每天下，一度考慮再找其他地點！我忘了是誰先提出的？雨就拍雨吧，獲得主創一致認同。

北基里是最先拍的場景，所以雨天也就定調了，之後就是雨勢狀態的連戲問題了。雨效問題！一方面因為預算考量，二方面是每天雨勢狀況不確定，雨效組的待命通告也不好發，導演、攝影師的心臟都很強，導演說我們自己做吧，能做多少我們就拍多少，就這樣我們真的就自己 DIY 了。製片組直接扛下雨效的工作，不管大雨小雨、有雨沒雨，只要有下雨的戲我一定到場，水龍頭水壓夠不夠？需不需要灑水車？這些都是事先的勘查及臨場的經驗與反應，還有現場技術組的協助。

劇組在北基里待了兩個禮拜，拍完之後整個撤掉，居民應該也會滿懷念我們，畢竟滿熱鬧的（笑笑的）。

我記得剪接接近完成版的時候，自己看了還不太習慣，覺得好快，跟劇本不太一樣。其實我覺得導演一定很懂商業片，只是很難跨過那個坎。也許對他來講，《老狐狸》就很商業，寫實之中也不會放過美的藝術成分，也許這就是他的影片風格吧。

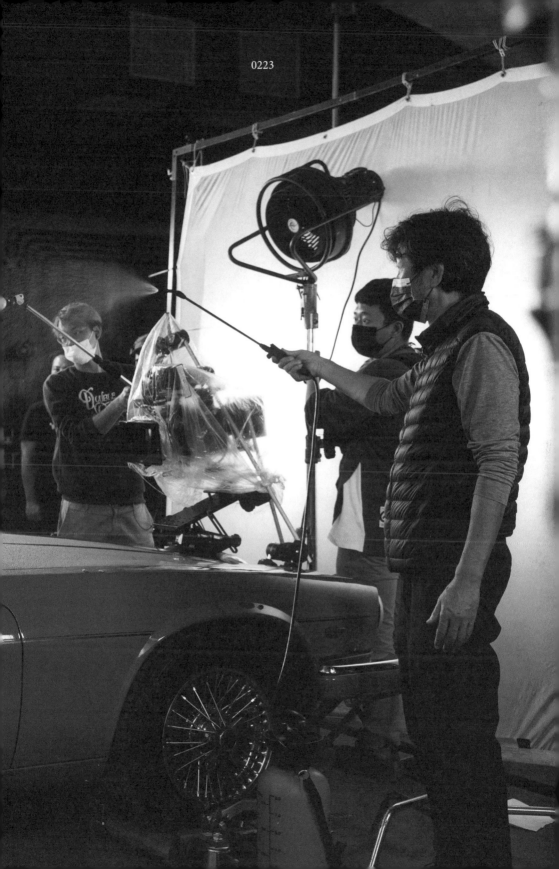

感受自己的感受

——編劇 詹毅文（以下簡稱「毅文」）

某編：成為共同編劇的契機？

毅文：認識蕭雅全導演是在《范保德》（Father To Son）之後，那時可以感受到他陷入低潮，他收掉朵兒咖啡館，我的公司也結束第一代西門店，原因大同小異，更多是熟悉的夥伴各分東西。曾經我視朵兒為敵人，因為我工作的咖啡店 Woolloomooloo 第一間店同在富錦街，我們在前，朵兒在後，去朵兒的客人總是迷路，打開我們咖啡館的門問：「請問朵兒咖啡館在哪？」這對同是經營咖啡館的我們無法饒恕，當了多少次朵兒咖啡館的客人地圖。一再重複報路，當被朋友介紹這位就是《第 36 個故事》的導演蕭雅全時，內心很想大喊：「馬的、就是這王八蛋開了朵兒咖啡館。」但我沒有。那時朵兒剛收不久，我理解經營一家有感情的咖啡館又親手結束它是多麼難過。

也因曾視為敵人，對他講起話也不太客氣，看完《范保德》直接問他，明明講台灣的故事為什麼說是父子情？與其說是家書，更貼切的是給台灣的情書，而且似乎沒人提及，是你不敢承認還是沒人看懂你的電影？《范保德》上映錯年代，晚一年這部電影就是滿滿台灣價值！這些當然都是白目話，當時他風度很好，只說很開心有人看懂。

他借我看了《范保德》原始劇本上下兩部。「劇本都這麼無聊喔？」再次白目發言。他不像錢翔（導演）會解釋劇本結構，因為雅全導演的不解釋，所以與他合作是古怪的奇蹟，我對作品有自己的解釋，而

他有他的。比如謝老闆為什麼喝冰水？導演回答那是冷靜下來的動作，也可以說斷絕同情三步驟的「喝冰水」、「閉上眼睛」都是假鬼假怪，重點是「干我屁事」。但我不這麼認為，謝老闆愛喝冰水是我的設定，源自餐飲經驗，以前在飯店工作一般都提供常溫水，只要接待日本客人一定提供冰水。早期電力十分珍貴，冰塊製程不容易，冰品冰塊是某種奢侈物，謝老闆一身仕紳外表，冰水是向上的符號，我們現在認為的理所當然是否為前人的遙不可及？

《老狐狸》是他想回答他小孩對世界的發問，而我想回應的是職場上的同事，我人生大半時間在咖啡館餐廳服務業，並且持續中，感受別人的感受是服務業最重要的感知，同理心是我最想跟他們分享的，但不那麼容易，很容易受傷。當服務生門檻低不一定是人生規劃中最佳選項，「妳要一輩子當服務生嗎？」這句話聽過無數次，如果我是，彷彿就是失敗的人。而我是失敗的人嗎？導演的溫柔敘述故事，我則憤世嫉俗地想用故事控訴世上的不公，很開心導演選擇用他的方式陳述，他明明有那一面，但是沒有選擇這麼做。

某編：寫作的起心動念？

毅文：我有一點工作狂，生活就是工作，唯一興趣是寫作，因咖啡廳常客邀請聚會及講座因而認識雅全導演。疫情最嚴重的時候，所有餐廳不能內用，突然失去一個重心，我沒有這麼恐慌過，因為公司一不小心就會不見。當時焦慮感很重，寫東西算是一個出口。

當時聽到雅全在帶編劇組，每週一會出題目給團隊寫，我就自告奮勇。短篇有點像故事大綱，只要很多事件，所以我從心情抒發調整到各種事件的內容。《老狐狸》的開始是他出了一個題目：「凶宅的十種可能」（編按：編劇強調這是她的源頭。導演自有源起。顯見兩人認知差異之大）。故事有太多我的真實經歷，後來只截取一些元素。他到後來

也忘記是我寫的，他說：「難怪這篇很像前傳。」我說：「這是我的星期一練習。」

某編：凶宅故事內容？

毅文：故事裡，我用第一人稱是一位大老闆的祕書，老闆是極度壞心的人，總會叫我去處理一些事情，老闆是做八大的，租房子給一些小姐，用一些方式讓她們死在裡面，房價就會跌，然後用這個轉手做其他事。那段時間我在工作上、社會上遇到很多狀況，才開始跟導演細聊這個角色、這個事件是怎麼樣，但是他做藝術創作的，很多商業環節，不是這麼了解。

後來我們找到一個模式，我不斷丟東西給他，他選擇要不要用。對我來說，寫這些東西沒負擔，也逐漸發現他喜歡什麼，但不一定會用，後期才知道跟預算有關，有些東西太龐大了，拍攝上沒辦法處理。所以我不會有「我寫了你為什麼不用」的情緒，我沒有經驗，只懂丟故事，然後聊到滿龐大的程度時，他覺得應該跟他一起掛編劇，我當然說好啊（編按：還是一貫淡淡的情緒）。

這時田調，必須開始很認真，我會筆記有哪幾個角色，哪些並非一開始都有的，珍珍也是後來加進來的，我要去兜那個年紀，小孩、爸爸跟老人三人的年紀？祕書的年紀？當年發生了什麼事？我也會採訪身邊的朋友，問那個時候人們在想什麼？強化細節結構。討論過程是逐漸順進去的，他有自己的想法，我覺得他是接受我的意見，但採用自己的作法。他最早跟我講的是有老人與小孩，小孩要上他的車，第一次上車，老人要教他知道、不知道，第二次上車，教他不平等，然後第三次、第四次……每一次上車要教小孩什麼，他已經有想法了。

某編：當導演對美學偏執，對說故事的方法自然更錙銖必較？

毅文：為什麼我可以跟他寫劇本，關鍵是我滿單刀直入的，可以跟他

開誠布公，他很有風度，起初我批評最多的是《第 36 個故事》，而且不知道有《命帶追逐》，認識他是三十六，我說我看到就很想笑，很像會吐槽對方的朋友：他們怎麼會那樣那樣……

編劇過程，我們完全沒有拉扯，這樣講有點太直接，我不在乎他怎麼使用我給的東西，也不在乎人們怎麼看它。我後來有反省，再回去看三十六，還是有感受他想講的東西；但我不認需要拉扯或據理力爭，我沒有這種性情。對我來說，他是有品味、有能力，可以篩選、值得信任的人，甚至會試圖要保護你，有一些東西覺得過頭的，他會用他的方式去調整。

我覺得他跟我 Woolloomooloo 老闆 Jimmy 的個性有點像，都是願意認錯的人，雖然我形容得好像全部都由他們決定，實際上並沒有那麼父權或不能溝通。過程滿平等的，我會這麼冷反應，也是因為他給我的感覺很平等，那是舒適的合作狀態。

某一部分我算是他的工作夥伴，也有一個部分是我完全不知道他過去，我在工作上偏理性，就是會潑冷水，比方我知道他把積木縮編之後很痛苦，他希望有很多人一起工作，可是我會很直接地問他：所以你要繼續做這件事嗎？還是你想要傳承，就像你帶編劇組？如果是這樣……有這幾個選擇，才可以決定要不要繼續，不然就是亂燒錢。聽起來滿刺耳的，因為我老闆也會這樣，我就一直潑冷水。但我還是個性浪漫的人，我還是會跟老闆講：好，你有很多創意想法沒關係，我會想辦法執行。

某編：角色的建立？—

毅文：記得寫到一半的時候，因為我覺得有點無聊啊，都是男生，除了原本出現比重高的楊君眉，我想要有其他女性角色，故事裡頭老闆有個女祕書，我提議也許讓她跟廖泰來談戀愛啊！我主觀認為觀眾喜歡看年輕又漂亮的女生，一直想讓珍珍有更多東西。殊不知因緣巧

合，上映後楊君眉這條線常常被評論有點多餘，我覺得不是這樣子，情感上我知道她是很重要的存在，她是一開始就在主線裡的角色。阿傑也是我很喜歡的角色，導演都說我很八點檔，我是滿通俗的，我就問他：電影偏沉悶，要一直說教嗎？台灣人最難的是幽默感，所以我想要有一個好笑的綠葉，雖然過得那麼淒慘，骨子卻是樂觀的人。

某編：記憶深刻的事？

毅文：我是各方面都很平靜的人，但是當文字化為影像時，還是有所感動，那個接力的集體創作過程是很驚人的。我和導演對故事有各自解讀，我們並不會要求對方必須有一致的說法去詮釋劇情，兩個編劇各說各話，很奇怪，但我認為是彼此的尊重，如同看完電影後每個人的感受都不同。整段過程，對我來說是很夢幻的。

CHAN
I-WEN

幫導演把故事說清楚
——攝影 林哲強 _{（以下簡稱「強哥」）}

某編：鏡頭敘事的改變？輔助？

強哥：《老狐狸》跟《范保德》有很大的不同，是不是對的？沒有人可以決定。以料理形容最貼切，因為有很精緻細膩的，有純粹原味的，你要出簡單調味大眾口味的菜，還是層次豐富會有回韻的，這些交由主廚搭配決定，畢竟主廚的壓力是很大的。

導演很多年才出一道菜，跟堅持有絕對關係，他對劇本的篩選比較嚴謹，不過他也有在調整，以前是一部結束，才會接一部，現在會有不同計畫在同時進行，我覺得是好事。當你在思考一件事情，不要掉到泥沼裡面，越挖越糊塗越迷糊，可以抽出來，看看別的東西，這個調整是種突破。

對我來講，我是攝影師，是協助導演把故事說清楚，我要讓演員有舒服的空間、舒服的狀況，他們才會自然地放鬆，不去擔心攝影機，我的終極目標都是這樣子。我個人比較其次，老天自有安排，影片、導演、演員一定要被看到，我覺得是更重要的。

某編：導演提到《老狐狸》跟《范保德》之間的轉變滿大，你自己覺得呢？

強哥：起初有談到很多「特寫鏡頭」的疑慮，對我來講，畫面、演員

所散發出來的肢體擺動、走位之類的都是重要的，也有些演員是來自他的人設跟魅力，但特寫的部分，對我來講，似乎少了一些東西，這一次討論相對多；導演背負整部片的成果，多拍一顆特寫，我是 OK 的，拍了就有選擇，並沒有那麼絕對。我的角色就是讓演員以外，也讓導演、讓片子更好，如果那個決定更好，我可以試一下，每個人說故事的方式不一樣，沒有對錯。

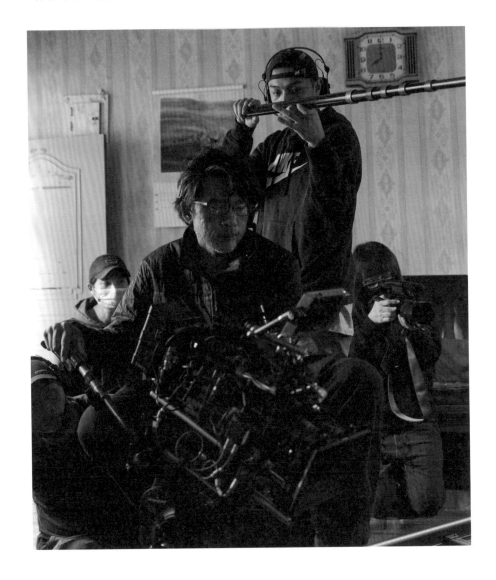

某編：你跟導演的合作模式？

強哥：這次比較特別，不曉得我們兩個人是太有個性還是怎樣……之前合作是沒有畫分鏡的，這一次其實有畫分鏡，導演畫了很厚一本，不知道是不是他壓力太大。我們從廣告、電影一路合作到現在也建立了一些默契，彼此概念與對美的觀念都是有交集的。

廣告比較單純，到了電影，基本上就是導演為主，蕭導很尊重我，相對我就要更用力、更認真，你做什麼他都看在眼裡。曾經我印象很深刻，拍一個廣告片，他要畫面往左移個兩三公分，那個時候年輕，我問為什麼？他有沒有回答我也忘記了，但我有我的堅持，他有他的想像。經過這些年的磨合，彼此培養默契，信任彼此的專業，這個是很漫長的。

從《命帶追逐》一路下來，我們平常就有聚會，一段時間就覺得該吃飯了，從中慢慢聊：該怎麼拍，去哪裡拍。蕭導對我的放任算是很多，很少指導我該怎麼做，當然代價是要更有自覺認真精準去判斷。我們對美感的定調是比較接近，無論是畫面規矩裡的層次也好，光影的反差也好；就像人跟人的相處，一定要有交集，那個交集就是物以類聚。通常攝影師不會懷疑導演，那導演有沒有懷疑攝影師就不知道了（苦笑）。就像剛剛講的，導演扛的責任更大，他焦慮是對的，他要背負成敗啊。不管他有怎麼樣的反饋到我們身上，我們都要消化，同時也要判斷品質夠不夠好。

導演都滿信任我，怎麼拍他都 OK，除非考慮到也許有剪接需要，偶爾會提醒：這個要不要拍一個廣的、這個拍一個特寫的。對我來講，其實就是默契，畫分鏡不是壞事，會讓事情往前推進。但是沒有分鏡，相對壓力就大，你要想像導演在想什麼？如何創造影像氛圍？大部分的工作人員要用什麼態度去看這支片子？這次他很認真地畫分鏡，結果我現場也很少拿出來看……（笑）

某編：一個攝影團隊的編制？

強哥：因為電子化的關係，檔案要儲存要確認種種細節，不像以前底片拍完就走，現在編制最基本應該是五個，分工也越來越細，有好有壞，看製片規模，記得以前拍 MV，曾經大助一個人開車到墾丁，大助兼司機⋯⋯是相對危險。

這次還有 LED 棚，LED 牆就是投影機的概念，把你拍的素材丟進電腦，經過 LED 牆播放出來。如果在外面拍車內對話，要有很大的工程，一輛車拖著一輛車，然後也許要打燈，規模非常大，但 LED 棚可以排除很多不必要的狀況。我們工程是很小啦，國外行之有年了，只是台灣步調慢一點，畢竟成本很高。

某編：印象深刻的一顆鏡頭？

LIN
TSE-CHUNG

強哥：有時候鏡頭感沒有那麼絕對，因為我是把重心放在演員身上。印象比較深的是劉奕兒去跟牛肉麵店收房租，那樣的氛圍，那樣的時代，一個退伍老兵為了買房子，努力工作。那一顆的光影鏡位很有感覺。這個一鏡到底，最後雖然還是剪開了，但也是好事，快速跟觀眾靠近，因為可能會有一些相對過於細節的事發生，一鏡也未必有完整情緒。剪接通常也可以創造或輔助情緒，好比軌道，其實都可以幫助情緒的堆疊。

某編：攝影視角的養成？

強哥：無論拍攝廣告或電影，對我來講都是影像，概念一樣，只是內容不同，思考的環節不一樣。當我拍MV，要想這要給誰看？拍紀錄片，要想什麼叫紀錄片？如果只是要區別你是電影掛、你是廣告掛，我認為沒有這回事，攝影師就是影像敘事者，最根本的還是如何呈現對的影像在對的位置上以及對每個畫面負責。攝影師的養成就是必須去「經歷」，閱讀也好、看影像也好，或是參加任何活動之類的，這是我對影像的觀念，我習慣用生命呈現出我對影像的態度。我平常會去參加鐵人三項那種兩百二十六公里的比賽，像傻瓜一樣訓練極限，或是一群人去北高雙塔或是媽祖遶境去體驗去感受。我喜歡去認識更多土地上的事，這些養分吸收了，就是自己東西了，所以呈現出來的，就是難以複製的魅力跟品味。最困難的往往是想到「這個想法」用在「這個地方」，能不能將這兩件事情平衡執行起來是最難的。

太陽才是我的祖師爺
——燈光 梁文台（以下簡稱「台哥」）

某編：燈光師的現場狀態？

台哥：我自己是會要求燈光組在現場完全消失，完全在現場外，把現場騰空給演員。我會有一個小螢幕，這樣子演員在演戲的時候，才不會被干擾。另外我會要求燈光組，在演員走上來的時候，不要跟演員對眼，因為他已經是劇中人了，不要去影響他們的情緒。

燈光師屬於技術組，跟強哥（攝影）的關係密切一點，導演不會直接跟我講什麼，他會透過攝影，這是我們的職業倫理。現場作業上，應該是攝影、美術、燈光；等美術安排完之後，燈光再進場，當下已經是在調整細節，因為大範圍動作需要一兩個小時以上，盡可能在大隊還沒進來主場景之前，燈光就要先調整，否則非常花時間成本。

一般最早進場景的是美術組，因為要還原到八〇年代，我經過那個時代，我知道當初的街燈是怎麼樣的色調，花了整整兩天，把光源營造成高色溫偏綠的燈，我們講的是色溫上的綠，不是顏色的綠。現在這種燈材比較少，我們就把所有燈管包上綠色的燈光頭，包兩層到三層，白天再拆下來，這是單純回復當時的影像。然後再往內推一點，北基里所有場景，包含婚宴、餐廳廚房後面都會呈現綠色調，讓畫面推往內心世界，我定位為「慘綠少年」。

寶福樓是另外一種燈紅酒綠，我用紅色的跟一點點綠色，混合出偏紅

色基調的暖。因為有很多場戲，所以會做微微的調整，但不影響主體光線與顏色。然後門脇麥出場的時候，我會放一點點小小的粉紅泡泡，雖然不知道導演對角色的定義，但我用自己的方式去理解。在光色裡加一點點淡淡的粉紅色，或許看不出來，但這是我自己的創作。

寫實環境裡上下光都不容易，台灣屋子小，像好萊塢那樣搭房子也不太可能，在真實環境裡，如果要打到很亮的光，攝影就不太能動了，演員也不太能走位，上下左右都可能會穿幫。加上強哥拍攝模式習慣上肩，有一點主觀的概念，所以他的活動範圍要放得更大，基本上在廖家只能藉由原本的室內光源做調整。

街道收租那場真的要講一下，那是第一天，老天爺給的，那就是最好的一天，早上陽光普照，而且晚上剛好需要溼溼冷冷的下雨夜。從事工作這麼多年，看天看那麼久了，總覺得太陽才是我的祖師爺，台灣劇組的燈光不能像好萊塢那樣子鋪天蓋地，經常得靠天吃飯。每拍一部戲，心裡都會想，只要順風順水，就是老天爺給導演的，冥冥中會感覺戲就順了。

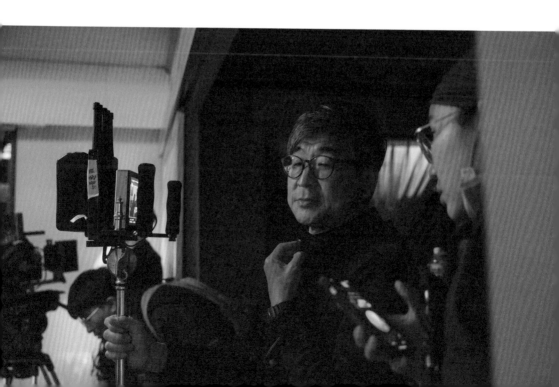

某編：《老狐狸》的時代設定回推了三十年，如何營造燈光氣氛？

台哥：單從電影來講，我希望不是模擬，而是回到現實。我不是用回顧的方式去看這件事，雖然是模擬一九八九年的故事，但作法上，我希望用現代人的光，不那麼刻意把那個時代再塑造出來。畢竟導演講的是一個故事，很多觀眾不清楚那個年代，只有經歷的人知道，所以只要抓出細節就好。

當然，燈光師第一件事就是要能控制現場的光源，然後再製現場的光源，因為一場戲不可能一下子拍完，也不可能控制自然光。所以要學習把第一個 OK Cut 再製造回來。不管太陽怎麼走或不見了，你得把太陽打回來，之前沒陽光的，得把太陽遮掉，這是燈光師的基本工夫。以前底片時代很單純，只要加上紙、放大縮小一個燈，所以可以記到很多，但數位時代的調整幅度太細節了，所以得有一個人（組內最菜的成員）用測光表、色溫表等等器材，專心去記數據。

我跟強哥都是五年級生，觀念很近，比較不用溝通，但是跟年輕一代的六年級或七年級，我會退一步。我想先看他們呈現出來的是什麼？到了哪裡？然後用他們的方式去做他們的事。比方說他們希望漂亮一點，我就給他們漂亮一點，希望是紅色，我會給他們紅色，世代美學已經不太一樣了，所以我以輔助的方式跟年輕世代配合，同時觀察他們的美學。成長是一樣的，不管時代怎麼進步，還是得經過十歲、二十歲的，年齡還是一樣，生老病死還是一樣。

某編：燈光師如何入行？

台哥：燈光沒辦法從文字上學習，他是必須長時間在現場累積的實戰經驗。我對燈光助理的區分是：十年以下的叫「八加九」，十五年到二十年的叫「太子團」，十五年以上的叫「千歲團」。初入行的燈光助理，大概要十年的訓練與經驗才能熟練，數位時代的好處是讓年輕一代上來的速度比較快，也相對不那麼辛苦。這次組員裡是我第一次

跟女孩子搭配燈光助理，在我這一代，做燈光都是孔武有力的男性，以前燈材太笨重、太大量，對女性來講，實在有點慘⋯⋯而且工時非常長，完全不知道何時收工。現在燈材可以數位控制，女性燈光師就開始漸漸出現了，這些都是非常樂見的。

但是選了這項工作，就必須知道我們永遠是天還沒亮，就去打工燈，讓大家能現場作業；天暗了，所有人撤走的時候，燈光還在現場收器材。燈光是很早到很晚走的團隊。現在九成九的年輕人都會選攝影，只要組內進來一個年輕人，我都要拜拜一下，開心地迎接一位新血，因為他沒有掌聲，然後倫理分明，小助理不太能表達意見，就是跟著前輩做。我常說做這行要有熱情，希望他們能一直堅持下去。

某編：導演與過往合作的異同？

台哥：兩個截然不同的世界。在嘉義拍《范保德》的時候，過得舒舒服服開開心心，日子很溫暖，到處都有吃喝的地方。回到《老狐狸》，深刻感受導演在拍片前的焦慮，畢竟跟他拍了好久，身為這麼靠近的人，還沒辦法感受，那就有點遲鈍。然後我是基隆人，很清楚北基里一入冬是兩個世界，淒風苦雨，很辛苦的地方。所以當導演的焦慮傳達給我，我會啟動所有組員，省下最多時間給他們，甚至增加自己的工時，讓導演一進場子，所有東西都是完成的，這是我回給導演最有效的東西。

我和強哥也因為壓力起了言語衝突，但我們太熟悉，對彼此來講，就是當下的意思，一種發洩。我們還是有我們的戲，除了劇中的戲，工作是我們的戲。拍片有一個危機是二十到二十五天，壓力會累積到一個程度，類似撞牆期出現，組織很容易有摩擦，但那是健康的，過了就順了，順了就接近殺青了。

拍片最好玩的是，從一個方塊，慢慢讓它立起來，穿衣服的組別、塗牆的組別、光線進來、演員進來⋯⋯因此變得立體，這是拍片最美的地方，你會看到每一個組別的努力。這是我很享受的事情，也很珍惜導演提供機會，讓我做自己喜歡的事情——我的光裡呈現的是台灣，不是韓片、不是好萊塢，而是台灣的色調。

某編：給未來電影人的期許？

台哥：我不曉得導演組、編劇組怎麼累積自己的經驗，但我覺得應該是一樣的，磨練相當的技巧是一樣的事，沒有什麼是輕而易舉的。這次看到最辛苦的人得獎，我覺得是這部片最大的收獲，畢竟走得最久、最辛苦的是蕭導，最早一個人開始，最晚一個人走出來，所有的成就，所有的好跟不好都是他扛著。一部戲的導演終究是整個劇組的腦袋，腦袋不清楚，有再強的手跟腳也動不了，希望多一點劇，讓想進導演

組或編劇組的年輕人多一些磨練。

拍戲的人，拍出好看的戲就是你的，預算多少是藉口。沒有燈給我，我有燈泡就可以，沒有燈泡，現場光也可以……預算不足，還是可以做出看出來是有調整過的光，那是我的經驗。對我來講，不是燈材才是燈，小到打火機、大到 18K 都是燈、都是光，自然光也是光，沒有錢就借路燈來用，台灣的事用台灣的方式解決。

紙本到影像的立體化過程
———藝術總監 王誌成 （以下簡稱「頭哥」）

某編：與導演的合作開端？

頭哥：我們從《范保德》開始密集合作，也成為「飯友」，因為這幾年得獎運稍好，依規定要「抖內」（編按：出菜錢就對了），但彼此的默契都是從飯局裡建立，我把它稱作「前前製」，人輕鬆了反而聊得比在會議室深入，情感更加緊密。說穿了，主創人員只能依循一開始的創作脈絡往下發展，一定是服務導演，雅全的四部作品都守得很好，即便《老狐狸》試著面對觀眾，故事核心還是保有自己的原則，我覺得他在面對資金跟創作的態度跟手段都是健康的，很不容易。

某編：紙本到影像的立體化過程？

頭哥：一定要先消化劇本。但他的劇本不好讀，第一次合作《范保德》，雖然已經有一點點電影經驗，但還是愁說怎麼弄美術……對我來講，很難有機會要這麼深入角色，五金行的老闆怎麼像牛仔？這件事很衝擊、很矛盾。

《老狐狸》起初設定在中永和一帶，當時我剛好在北基里拍完，覺得可操作，我們去繞了一下，他確實因為氣候有過掙扎，但是可以溝通，他就試圖在原有的創作想像中做調整，我就思考美術跟造型可以怎麼做？譬如多雨的地方，鐵門大部分是不鏽鋼才能防鏽，但可以貼膠帶，一扇一扇門重新刷色，讓它們符合年代，然後色彩就再跟演員服裝做

出區別。想法是慢慢建立的，像林珍珍出場一定要紅色的，雖然是平常收房租，但大家覺得那場很重要，所以選了類似老狐狸的偽裝的霸王色，氣勢才會出來。

默契在，我就容易看到導演想要的東西。說服的手段很重要，剛好我是比較愛畫圖的人，當時他們還沒去過北基里時，我挑了勘景過的公寓，手繪成想像中的室內布置。每個美術提案的技巧與手法不太一樣，畫這些是為了讓導演可以想像，或是讓美術組更有信心去思考，怎麼在有限的執行預算裡，分配資源，比方蓋公共廁所、尋找回收場，都要考慮到各種可被拍的條件。

某編：美術團隊如何分組？

頭哥：大部分的劇組狀態，美術指導下有一個副美組，再來是設計組，負責設計場景、搭場景、盯場景；再往下是陳設組，理想是三組，可以在各場景之間，依照拍攝時序相互搭配，最後是現場美術，跟著大隊走，負責處理像是菸灰缸、水杯等等連戲的細節。

年代戲不會造成太大問題，凡事看預算來對症下藥，清點手上資源，當你硬要做某件事情的時候，還不如選擇趕快退場。每部片子有它的條件與命格。方法是找出來的，如果找不到就不要糾結了。

我的工作是看全局，過程中信任組員，一旦他們鑽牛角尖，就要抓一個大方向拉回來；至於造型我是幾乎信任的狀態讓他們發揮，譬如老狐狸的三件式、廖家父子的衛生衣……我先從角色背景、個性去做設想，什麼環境造就什麼造型，事先畫圖示意給組員看，才能讓他們往下走。

某編：對於投入案子的評估？

頭哥：劇本，好玩都會接，依據各種內容再做田調，像是老李的鈔票是什麼樣子？物價總要知道吧？當時麵攤的黑白切該有什麼？牛肉麵只能放小白菜跟茼蒿而已！越單純的片子越難拍。窮人家的陳設最難做，一窮二白沒東西啊，但是要讓它看起來有東西，那個是最難的。我們必須跟所有工作組溝通，前製會議上先攤開來講，條件不夠就互相協調、解決。

當然拍攝時還是會遇到像裁縫車不乖的臨時狀況，我們就得處理，或是過程中有輛賣菜貨車怎樣都不肯走，就馬上評估年代感，如果還可以、遠遠的就讓它留著吧，因為是整條街，變數就很大，《范保德》反而因為室內景多，把不可控的因素盡量排除，相對容易許多。

某編：一個美術工作者必須擁有的特質？

頭哥：多觀察、多思考，美術組的人多半圖像思考，既然這樣就多看吧，B 級片也有 B 級片的養分！喜劇片也不用都弄得寫實吧？案子來了，先要熟讀劇本，才有辦法問自己喜不喜歡，接不接受挑戰？所有片子都是一樣的，團隊吵架難免，但吵完有沒有辦法繼續工作？假如對創作有熱情，一定可以找到一起工作的方法。大片子有不好做的地方跟它的爽度，小資源的片子也有可以自我提升的空間，怎麼健康地面對創作最重要。

我覺得還是跟對的人一起工作是最好的，無關片子大小，整個過程下來，爽度有、自我提升也有，不像一些工作做完，船過水無痕。電影就是創作，就像我入行時講不明白為什麼那麼喜歡電影，年歲有了，比較容易知道當初為什麼感動。當然世界變化得很快，播放平台不一樣，面對的東西有千百種，也不能一直緬懷過去，因為當下就有必須解決的課題，這是我對年輕人的一些建議，我也相信待得住造型組跟美術組的人，一定是有熱情的、可期待的。

一起撐起一個年代
——造型設計 高仙齡（以下簡稱「仙齡」）

某編：合作契機？

仙齡：過往與導演合作過廣告，《老狐狸》則是頭哥的推介，他說：「蕭導的新戲很棒，有沒有意願？劇本非常棒！」問他劇本說什麼，他就說見面再聊否則說不清楚。也沒有錯，看完還是很難描繪（含蓄的笑）。不同於其他主創都有度過那時代，八九年生的我比較戰戰兢兢，必須理解他們溝通的語言，看非常多資料。導演跟頭哥合作比較久，他們會先設定方向，再跟我討稐；甚至導演想到就發來幾張圖，希望正式討論角色時，可以藉由外型看出他的性格。

某編：年代戲的難易？

仙齡：畢業後跟著黃文英老師為《刺客聶隱娘》（The Assassin）（編按：侯孝賢導演作品）工作，年代戲是有經驗的，最主要是把演員調整為導演想要的味道。當時服裝流行每十年一輪，八九年剛好是斷代的尾巴，那時受東亞風格影響比較重，造型設計會偏重於此。選到角色後會排練，他們會問我的意見：「什麼樣才會最好？」我就大致分享外型優劣勢，如果導演需要角色有分量感，處理方式就不一樣。譬如說老狐狸的巴拿馬帽，也是萬中選一，包括帽沿的寬窄跟前後，也要合乎演員頭型，過程都要反覆測試。看完劇本，對於每個角色有自己的想像後，我會先準備人物氛圍圖跟大家討論，導演會給出更多劇本裡沒說的角色背景，我再從他提供的線索往下展出。像廖家的設定是他

們很節省，媽媽走了，爸爸同時照顧家庭跟小孩，所以在這方面不是說很貼心，服裝不會一直換，也讓角色更專注一點，廖泰來跟廖界除了上班、上課的制服，回到家裡都是穿上衛生衣，就是這樣的家庭。

很多演員氣質會跟不同年代的印象落差較大，像是奕兒之前較多時裝形象，我必須思考怎麼樣把她變成老狐狸的得意助手，包括對妝容、頭髮，定裝的時候，花一點時間是去改她眉宇之間傳遞的氣質。慕義哥則是脣腭裂，那時候我們思考了包括疤痕、白斑、白內障等等選項，但執行程度上，我覺得脣腭裂的小設定是最好。

某編：造型的團隊編制？

仙齡：我分為服裝組、髮型組、化妝組跟特效化妝組，由我先從會議上討論，一旦角色設定完成，再讓團隊分頭準備。每一個新場景，我都必須盯場，然後開拍前先準備梳化造型。慕義哥的特效妝比較辛苦，我們錄下他講話的模樣，了解嘴型變化，然後雕塑、翻模，先做假皮，才能與肌膚沾黏、結合。楊君眉的傷妝也是，因為沒辦法提前來台灣，就請她就拿比例尺拍照，讓我們先做好那些假體。

某編：拍攝氣候的疑慮？

仙齡：真的很冷，小朋友的保暖很重要，所以在他服裝內捆了保鮮膜、帽子內也有防水布料，阻隔水氣，保持乾爽。這些來自過往拍攝經驗，劇組不能等，必須盡量搶時間。像楊君眉不在台灣，我們事先準備服裝，找身材相當的人代為定裝，視訊討論如何修改後，再送去日本讓她實穿，看有無需要調整，減少後續狀況的發生。

造型工作非常細微，因為跟角色緊貼在一起，髮型師我們也找到那個年代就開始服務的老師，她了解那年代的剪髮、吹髮的概念，跟現在大不相同，這樣才能營造出年代感。

某編：團隊的建構？

仙齡：一般我會根據腳本找到合適的團隊，大家有個別強項，團隊就是去找合適的人來一起製作。蕭導的分鏡表做得很完整，當我知道他要拍什麼，就能省去很多時間，效率也會提升。不怕導演要求多，比較希望他講出他的想法，讓我去消化，然後評估解決方案，或者我有什麼想法，回覆給他，讓他知道為什麼不要這樣做。這是合作的意義，理想的造型不是一切擺在角色身上好不好看，而是在拍攝場景裡合不合適（燒仙草的阿北也是要造型的呢！）。事先多做準備，現場調整幅度就不大，蕭導的功課也做很足，所以拍攝過程很順利。

像酒樓的賓客也很多，環境演員是臨時找來的，但也都有基本背景設定，那個年代到寶福樓餐廳，不可能穿得像燒仙草阿伯，全部都要換上造型與假髮，服裝庫多準備的也派上用場，這樣畫面才好看，所有賓客一起撐起一個年代。這些都是全盤考量的。

某編：最後成果的滿意度？

仙齡：第一次看作品，會去找可以更完美的地方，第二次看比較享受、比較放下心去欣賞。這部電影可以完成，感謝太多人，籌備的路上太艱難了。特別拍攝時是疫情期間，大家都很緊張，擔心有人染疫，進度就拖緩了。大家越拍感情越來越好，雅全導演很會控制現場氣氛，剛開始覺得有一點距離，過程中是他不斷激勵我給出更多想法，讓自己很有成就感。剛開始滿需要頭哥居中協調，後面信任感建立起來就順了。有天我們在保成街拍攝，導演突然想在西服店做西裝，請我幫他選布料，訂製了一套，我覺得從合作關係可以走到像朋友一樣是很棒的一件事！

SHIRLEY
KAO

整體表演的平衡與和諧
———選角指導 李秀鑾（以下簡稱「秀鑾」）

某編：何謂選角？

秀鑾：先看劇本，了解角色需求，發想哪些演員符合特質，有些透過試鏡再了解狀態，有些直接推薦給導演；當然也有起初先確定的，比方說冠廷，我們目前比較多是推薦周圍的次要角色，給劇組做選擇。像廖界的角色，潤音進來之前，我們有過徵選，不論是個人或經紀公司寄資料報名，也有公司資料庫的演員一起評估，篩選幾位進入上課階段，找出最好的。不過故事最後的發展是交給了潤音，畢竟經驗足、把握度相對高。每個案子狀況不同，也有先談故事概念讓我想像的，也有整部戲由我們來尋找演員的。

選角作業，一般從主演、次演，然後臨演，冉到拍片垷場、負責發演員通告，管理演員。我們在思考演員時，不會因為是次要演員就找素人，畢竟對戲要考量表演的平衡，不能有一方掉下去，整體要先在腦中跑過一遍，設想哪些組合有怎樣的火花，才能把合適人選推薦給導演選擇。雅全導演比較特別，他要的人會有既定形象，劇本也留了很多想像空間，我想的是大家在看的時候，會不會有更多角色讓觀眾留下印象，不是只有主演。至於像餐廳的客人、沒有台詞的都叫臨演，現在資訊發達，不像早期都仰賴經紀公司，所以人物樣貌性會豐富一點，即便重複也盡量透過造型做改變，畫面層次會比較好。後端負責現場演員管理的職務，就是根據導演組的大表，考量梳化與交通時間，來發演員通告，偶爾會遇到臨時改場次的狀況，就另做協調。大表也

會寫臨演需求，比方說：賓客八十位，當然群演場面相對大就不太會更動，只要能提早準備，都是可以面對的。剛進這個產業時，工作人員跟臨演之間比較有距離，但我不能這樣，因為我是需要「人」的，群演來了，我要讓他們感受自己的熱情跟溫度，他們覺得這組挺好玩的，下次才有機會持續合作。

某編：在自己的職務上，怎麼看《老狐狸》？

秀鑾：我會特別關注演員在銀幕上的表現，心裡知道他們能做得到，但看的時候更可以透過觀眾反應，像是阿傑（編按：廖泰來友人／張再興飾演）與蕭阿姨（編按：寶福樓員工／黃舒湄飾演）的角色點綴，覺得他們把戲串得滿好的。有時候是在抓角色與演員特質的距離，也希望他們出彩，有時候則是希望演員可以有截然不同的表演。選角最有趣的是，雖然劇本這麼寫，演員可能有四個選項，其中你提出一位反差大的、形象不同的，有些導演會喜歡而不走大家既定的印象。這次有個臨時情況是，導演想像老狐狸的司機是年紀大的，但拍攝現場慕義哥覺得林珍珍年輕貌美，另一個男人也應該是年輕人，所以緊急補一位演員給劇組，拍戲現場不能久等，臨場狀況考驗的是平常的掌握度，如果對演員的情況夠了解，才能放心派出去。

某編：選角都有達到期待？

秀鑾：答案要留給觀眾囉。不過我個人覺得給奕兒的篇幅，如果再多……一些些，好像能讓大家看到「更多」不一樣的她。但整體演出很和諧，不會忽高忽低就是好的，當然也是因為導演在顧每個人表演的一致性，我們只是協助，真正的所有還是在導演身上。這次被肯定了，我們都很開心，畢竟他要背負跟承受所有的壓力，導演就是比大家有勇氣。電影是整體的創作，絕不會有哪一個好了就說整個都好，工作有很多細項跟細節。每部片好像在爬不一樣的山，路上風景只有自己清楚，也許有人覺得這座山不怎麼樣，但不管如何，別人沒辦法體會我爬過的。只有自己清楚，投注的心力有多少。

LEE HSIU-LUAN

買菜的人
———現場收音 杜均堂（以下簡稱「均堂」）

某編：第一次合作？

均堂：這次算第一次合作蕭導的長片，跟他認識是當郭禮杞的助理，才有機會合作到。我們的音效體系從我父親（編按：杜篤之）開始，湯哥（編按：湯湘竹）是他的大徒弟，再來是郭禮杞，常常我們在學校都會聽那些師兄們講，什麼湯哥怎麼調麥，郭哥怎麼麼調麥，各有厲害之處，都是我們的大師兄嘛，傳承現場錄音的技術。從以前土法煉鋼開始，技術和概念原理不變，一個教一個，分支越來越廣。

現場收音算是音效的一個環節，嚴格上是後期的人在主導，現場錄的聲音是服務後期，給他要的聲音素材。只有我們公司有現場又有後期，很大的好處是，因為現場錄的聲音是給後期用的，那後期要用的聲音，必須傳達給現場，希望他們錄到，互相合作。拍攝期基本上是執行，不是創作。

聲音團隊編制的常態是三位，一個領班帶兩個助手。一個錄音師、一個負責拿那個麥克風的 Boomman，還有一個助手處理裝麥拉線等雜務。拿收音杆是靠協調性、靠你的肢體，很好玩。不要穿幫是前提，然後聲音要錄到。我們會給需要聽麥克風聲音的人，一個無線監聽的耳機跟接收器，讓他聽得見收音內容

現場錄音的工作很大比例不是錄音技術的事情，突發狀況很多，怎麼

處理沒有 SOP 準則，如果導演受不了，他會自己決定。如果有救護車過了，我肯定不會喊卡而讓救護車就過，然後去記救護車壓在哪些對白上？哪些對白不能用？然後我去想這場戲拍過哪些鏡頭、哪些角度，那些對白有沒有別的鏡頭可以補。再告訴導演，剛剛哪幾句對白不能用，但是這鏡頭可不可以過，有沒有別的素材可以換？是不是非得要再來一個，我會判斷後，再跟他協調。

當下現場的聲音，在後期聲音剪接，我們可以換，而且可以換不一樣鏡位，內容一樣，所以都可以拿來用。有一些導演，控制演員的方法很精準，每一個片段表演幾乎一樣，那我們可以輕鬆換掉，因為你追求的是一樣的表演內容。有一些就是每次都即興，每次都有分別，那這個就不能隨便換，我們要提出來，這就是我們當下要去判斷的事。雅全導演是屬於精準那一種，很清楚表演是什麼，他是思緒清晰的導演。

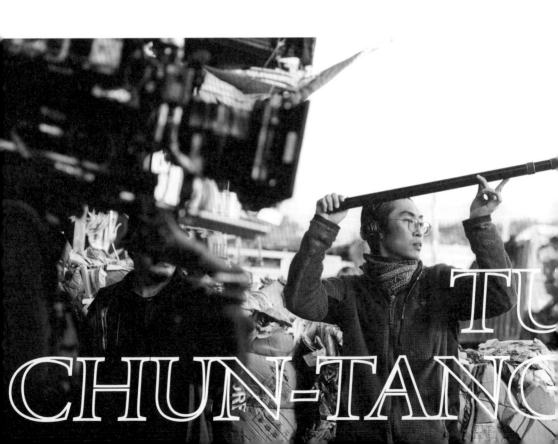

TU
CHUN-TANG

某編：勘景目的？

均堂：勘景會去走一輪這些場景，預設可能會發生的問題，主場景那一區很常下雨，我們拍攝的老房子是二樓，樓上樓下都有波浪板屋簷，雨聲滴滴答答會很明顯。我們就訂做了一些木框，拉一些紗網去緩衝雨滴，降低現場雨的干擾。加上後期處理，被觀眾聽出來就是技術穿幫。聲音技術上有一個噪訊比，噪音跟訊號的比例，我們不要雜音，跟我們要的這個聲音對白，比例拉得越開，後期就可以輕鬆把不要的聲音給抽掉。

現場錄音會有很多麥克風，目的就是為了分軌，誰講話大一點，誰講話小一點，誰講話關掉他，往前放一點往後放一點，都可以調整。我們也有另外一種專門錄環境音用的麥克風，墊在底下給你氛圍，但又不會跳到前面去干擾對白。雅全導演以前很好笑地說：「你們這些錄音的為什麼關冷氣，關冷氣完了以後，還要再把冷氣的聲音加回來。」目的就是要把聲音分軌。我們是配合的角色，很好玩啦，而且看不到，很多人會覺得很神祕，裡面有好多學問。

某編：先剪接或先做聲音？

均堂：先剪接，再做聲音的後期。你完成度越高，越容易，只要剪一刀，後面就要跟著剪一刀，所以就盡量定剪了，再交給我們。我們會比喻是廚房、餐廳出菜，現場錄音的人像在外面買菜的人，回廚房就是後期階段，先有一群人負責洗菜切菜備料，把現場聲音素材，全部整理、歸類一遍，有雜音的降噪，有髒的剪掉，繁瑣工程先跑一遍。備料好了，大廚再決定火候、調味，不夠就再加再補，好了才約導演來餐廳試菜，要不要調整？最後這道菜完成了，端給觀眾。現場收音只是買菜的，但菜買得好不好關係到後面這一頓飯做得好不好。如果要增要補，後期公司龐大資料庫，可以編造你幻想的世界。我現在還在現場，也喜歡現場，多教新的人，然後慢慢都會轉到後期，也要進廚房了。

某編：好聲音與壞聲音？

均堂：以電影來說，聲音是服務，好聲音的定義，我主觀認為要讓電影能加到分，那是好聲音。跟音質、音色，所有事情都無關，一個聽起來讓你很不舒服的聲音，但是讓電影變好看，那就是好的聲音。這很主觀，它沒有技術上或標準上的衡量。站在觀眾的角度，他才不會去管你，音質是什麼？多貴的麥克風？多好的喇叭發出來的聲音？他只管耳朵接收到的訊息。

某編：《老狐狸》的難處？

均堂：每個戲都有難的點啦。像那些車都是另外單收，因為全車是 LED 棚，沒有在路上邊開車邊講話的拍攝。這是第一次經驗。對我們來說不複雜，就是把分軌元素切得清楚，再混起來就好。我們就是等他們拍完的空檔，跟美術組溝通，收工後讓車子留下來，錄我們要錄的聲音，剛剛跑大概的速度？大概什麼路段？跑了多久？我們就要讓它再跑一遍，然後把聲音錄下來。大家都很享受，樂在其中啦。

蕭導的溝通偏實際操作面的，大比例是在溝通我們的需求該怎麼實現？哪一場戲會不會有問題？有什麼問題？有沒有可能做？他不會從頭順到尾，先把彼此覺得有問題的環節丟出來。我們的工作就是在現場幫他想備案，「要是怎麼樣，我還能怎麼樣？」目的是讓他安心：我搞定你別擔心。除了特殊情節，譬如下雨，或者明顯在聲音上有著墨之處，大部分情況收音會躲在後面，讓你覺得世界很正常。電影是選舉後才開拍，導演很怕選舉前的廣播，他會站在我們的角度去著想，他會觀察身邊這些工作人員平常在意什麼，都是為了團隊好、成果才會好。

離觀眾很近的藝術片
———剪接 陶竺君 (以下簡稱「小陶」)

某編：跟導演的合作？

小陶：我剛進積木的時候很年輕，先做製片助理，後來才開始剪接，導演膽子很大，給我很多機會，到了《第 36 個故事》是重要里程碑，剪廣告跟剪電影很不一樣，第一次拿到這麼多素材，講一個故事。那部片我摸索了很多，完成之後也擊潰了我，決定出國深造，必須鍛鍊自己才能回來幫他⋯⋯沒想到至今未歸（大笑）。當他問我《老狐狸》的時候，我很興奮，對我來講，覺得自己成熟很多，我可以很自信的說：「我是還不錯的剪接師。」總算有機會證明自己，這一次合作真的很不錯。

我們的關係很微妙，我覺得他對我有恩，但我有一點辜負他的恩。當時我跟他學了很多，但說走就走，辭職得很沒禮貌。回想起來很孩子氣⋯⋯但他也是。那時我說：「人生苦短，導演、我上次跟你講過我要出國，什麼時候可以走啊？」口氣還不是很好。他就說：「想離開是不是？那就這個月啊，走啊。」我就這樣子離職了。我心裡一直記得，他是我的恩師，但我一直沒機會報恩。這次就是報恩的時間！

某編：《老狐狸》的敘事改變？

小陶：我在美國先把每一場串起來，他們邊拍邊寄檔案給我時，雖然只是看小螢幕，但某幾場就會想要特寫，問他可不可以加一些特寫，

他就跟我說：「強哥在罵了。」我心想你們有時間就拍，沒時間就算了，但後來加拍的特寫，幾乎都有用到喔！到台灣第一件事就先把已經知道不 Work 的部分刪掉，後來就有了一個很不好看的版本……於是大家開始提供意見，直到修出我們都覺得不錯的版本，這過程我有感受到他的焦慮，偶爾會變得很沒自信。

很多人說他期待合作伙伴丟東西來說服他。我覺得在我這關，比較不用說服因為剪出來，喜不喜歡就在那邊了，好就是好，不好就是不好。我講話很直，不會含蓄，我會把這些當成我的東西跟你討論，不會覺得自己只是剪接師，叫我做什麼就做什麼。我覺得蕭導可能想要找一個這樣跟他抗衡的人來一起跟他迸出火花。他希望我運用這幾年在美國的剪接經驗，做一些他想不到的事情，因為我最會剪快節奏的，所以第一個版本就有那問題，但也不真的很快，是因為想縮到一百分鐘內，當角色剪得快，對每個人就沒印象，所以我們就思考應該把故事留在廖界身上。剪的過程中，導演得捨棄很多大人的故事，他拍了很多很美的東西，我都得跟他說我們要把這些拿掉，因為是廖界的故事。

原本劇本上，片尾的 Steve 其實是第一場，剪接時發現那場當第一場完全沒有效果，所以就移到片尾，移開 Steven 的第一場之後，收租的長鏡頭變成開場，但是當我們一直討論這是誰的故事、誰的故事？第一場是奕兒走進來就不對。導演說。他說：「我們看到這些人講話，你不知道他們是誰，不知道主角是誰的時候，就會不安。」他這麼一講，開頭就一定要看到廖泰來或廖界，然後我發現了一顆漂亮的廖界很廖泰來在餐廳吃飯的鏡頭不在劇本裡，那是他們吃飯的時候拍的。我覺得他拿導演獎實至名歸，我用他給我的 Direction 找到了應該開場的方式。

某編：剪接小螢幕與大銀幕的感受差異？

小陶：我會看很多技術面，所以有時還是有點難入戲，不過因為音效

做得很好，所以有時也會覺得在看新的剪接，覺得有音效很好看。在技術上，我會反思大家一直抱怨節奏太慢，在大銀幕看的時候，我覺得慢的問題好像不需要解決，所以就會想念某幾場被我們拿掉的戲。第一百場的那一場戲，當時有一點焦慮，因為拍的時候的背景是 LED 輸出，拿到素材的時候看到背景有停格，所以導演希望在給監製第一次看片時可以看到後期修好的版本，所以那場的定剪得很早就決定，我記得那場對話在我第一次剪完後沒改很多就定剪了，在決定的過程中，我有點緊張：真的嗎？不需要再調了嗎？直到在戲院看到這場才放心，我覺得很好看，很感動。

很開心大家都很喜歡《老狐狸》，因為它還是比較偏藝術調性，可是淺顯易懂，可以讓觀眾懂得怎麼欣賞這部片，它位在一個「離觀眾很近的藝術片」領域。我覺得很聰明，不失藝術片美感，同時觀眾也可以接受，達到與觀眾溝通的目的，也沒有拋棄掉導演既有的風格或是堅持。

團隊的思考拼圖
———音樂 侯志堅（以下簡稱「志堅」）

某編：聚餐團隊？

志堅：聚會是一個理由，實則分享大家平常醞釀的一些事情，雅全說一起創作是他客氣，很多東西還是以他為出發，每次聚餐結束，我都有可以思考很久的東西，在創作上很有幫助。這對他的電影會有很大的優勢在於，我們早在過程中有充分了解，不是硬讀劇本來的，是因為聊非常多，已經內化了，我要做的就是把我們聊的，用音樂專長表現出來，這跟我做其他電影很不一樣。

《老狐狸》的開端很早，可能某次談到貧富差距，大家各有看法，然後延伸到階級的遺傳，「不可改變的事」跟「可以改變的事」到底是什麼？後來有一天，雅全就有一個劇本出來了。找出一九八九年與當代的價值觀對照，應該是他在想的事。那年我剛出道，每個人的一九八九不同，又會在那個年代有所交集。我在音樂上就能提供他另一個面向，比如說為什麼用管樂，那個年代經濟剛起來，很多西方音樂進來，飯店裡常會看到菲律賓樂團啦、爵士樂演奏啦……開始有些自認高格調的生活品味，也有一批人不知道世界的改變，還是在街頭巷尾做一樣的事。現在回想起來是有趣的對比，我把我的感受加入音樂，完整這個價值觀的整體性，跟導演的思考像拼圖一樣，把它拼起來。

某編：跟雅全導演的合作？

志堅：當然有一定的默契。你知道這個人的節奏感、知道他色彩的喜好、知道他的好球帶在哪、邊界在哪⋯⋯很多事可以提早開始，但是有一點很重要——信任。所謂信任來自於，當做出來的音樂不是他所想像的時候，他會站在我的觀點來了解，以開放的態度來看待。他對美學的堅持一定會有的，但他的方式很簡單，不是找一個合作對象去挑剔他的美學，他是找一群覺得美學品味跟自己相近的人，放手給他做，這有很大的不同。來自於他對你品味的信任，或一開始就覺得我們是同一國。

導演給我的空間很大，也尊重專業，加上片型具有想像空間，他們需要的不只是執行者，更重要的是「給他東西」。現在年紀漸漸大了，我開始會比較主動，慢慢了解到我給對方什麼很重要。音樂太主觀了，有可能你講的快樂，跟我講的快樂差了十萬八千里，對吧？但是我做出一個基準，就可以知道你的悲傷是少一點、多一點？你的品味或你的理解以此為基準，是往那邊多一點或往這邊多一點？我就可以理解你對音樂的需求，或是你聽感、想像是在什麼位置。這都是溝通的過程。

我們兩個是互相影響，我們平常都是各過各自的生活，各自發展，但聚集在一起的時候，突然會有交集，交換一些觀念，這個默契跟距離是恰到好處的。一種沒有負擔的交情。有點像兄弟爬山各自努力，沒有彼此依賴，聚在一起的時候，每個人都有滿滿的心得。

某編：從音樂人的角度去看《老狐狸》？

志堅：有幾場戲我其實滿印象深刻，林珍珍收租那場，滿有魅力的，第二次意識到這部片有魅力，是當我從白潤音的觀點來看這部電影的時候，我知道他的影像想要呈現的東西，某種程度上，有一點寓言的質地。

在台灣拍電影、做配樂的機會不是很容易。人這一輩子，印象中，每個十年總是會有一兩個很好的機會，但是你有沒有把握住？有把握住

可能就有更多人看見你，如果沒有或是沒有準備好，搞砸了，這就是為什麼一直說，與其花時間去埋怨懷才不遇，不如在平時充實自己。我看過太多有才能的人，在自怨自艾中，消失。他們都是比我有才華、能夠獨當一面的人，消失的原因卻很簡單——沒有把握機會，或是沒有很認真覺得自己在行業裡應該處在何種狀態。

我很誠心的經驗：隨時檢視自己，現在在什麼位置。假設在同輩裡，人家找配樂時，前十名都想不到你，那表示你現在的技巧跟能力是有問題的。你天生就要檢測自己：是不是準備好要來吃這行飯的？如果在世代裡，一直保持同輩眼中的前十名，四十歲、五十歲……聽起來很容易，但是其實很難。只要做到這件事情，在這個行業一定可以活下去。

在每個過程，檢視自己的位置，才有底氣去想其他事，你才會知道現在到底缺什麼？如果剛入行，你要在合作裡看重的是「價值」，不是「價格」，建立你的價值以後，你才有價格。我是最活生生的例子，蕭雅全、錢翔我們一起成長，彼此認可才華，沒有人會預想到對方的未來，但我們珍惜當下的機會。保持競爭力，自然有一天會達到想要的成果。

——導演 蕭雅全（以下簡稱「蕭導」）

某編：《老狐狸》如何籌備與開展？

蕭導：台灣電影環境簡分兩種，一是製片制，由製片人團隊籌措資本，導演是當中被聘僱的一員，另一種是導演制。導演制相反，由導演獨自籌備內容與資金，運作起來是相對具有難度的。對我而言，進入製片制亦即劇本內容、演員的部分決定權都在別人手裡，但劇本是最關鍵的。比如若回到製片制，《老狐狸》的劇本在開始一定會受到非常多「挑戰」，無論是善意的建議與修改的提議⋯⋯

HSIAO
YA-CHUAN

這次製作費用包括原訂開銷規劃與超支，加上後端行銷費用，相對於《范保德》是較有意識在節制，當然前一部作品的冷水，確實讓我在很多方面有了新的自覺，比方敘事的調整。舉例林珍珍（劉奕兒飾演）出場的收租畫面，原本採取一鏡到底，將氣氛完全留給角色，後來剪接的時候覺得多了，所以有一處西服店阿姨的橋段被剪掉了：阿姨送給珍珍一盒月餅，本來她婉拒又折返回店內收下，因為想到之後要到喜歡餅的廖家收租，剛好可以轉送。那是一種幽微的情意。

但是我的電影一直被批評，旁支老是太多，特別《范保德》裡超多超多……畢竟整個敘事世界是那樣蓋起來的，時間旁支也多，不僅是角色。關於這件事，我有一些自覺想要做調整。有趣的是，另一個相反的意見來自易智言（導演），他認為我的電影就像我自己說過的——常常沒打算這麼寫實。寫實相對來說是一種開放性，非寫實比較封閉性；我有一個封閉性，可是那個封閉性呢，卻經由另外的某種習慣獲得開放，這是他的說法，就是透過旁支的那些存在而產生，他是喜歡的，觀眾卻不太有耐性，所以那個長鏡頭就改掉了。

但是我很喜歡那一幕的表演。珍珍說：「免啦！免啦！我驚大箍（胖）。」然後阿姨說：「响汝身材彼呢好擱驚大箍，好啦好啦。」她走出來之後，想到一件事又折返：「阿姨啊不然還是給我好了！」她隨後有去送禮的動機，想到廖界，才回頭去拿。這是劇本之外，現場拍到的情緒細節，有的觀眾是享受「世界越豐富越好」的類型，但對更多人來說，那些事可能是騷擾。

這是選擇，沒有絕對哪一種才對，目前這是我做的選擇。

某編：這次面對的是哪一類型的觀眾？

蕭導：比我預期的觀眾群寬。相對之前作品的觀眾，其實有擴大，也比行銷團隊預判鎖定的對象來得寬，其中之一是年齡，範圍變寬了，過程來了滿多七十幾歲的長輩，年齡最低到高中生、大學生。每次遇

到學生我都會一直問：「會不會悶？」他們都說：「不會。」也可能客氣，但這種預期是，之前大家可能看壞的、年輕人無感的，似乎沒有被影響到。

最關鍵的是，很怕電影有一種九〇年的特定懷舊感，我本身沒有這個意思，借古喻今嘛！我們講的都是當代的，不管是買房或講同理心都是當下的題目，它們如果可以有轉移，不被既定時空給困住，那就太好了。

某編：導演對美學品味很執著，這件事會不會反映在工作上？

蕭導：審美或美學，我很在意，但是對觀眾來說，常常不是被特別關心的，那部分的投資 CP 值不高。

某編：所以寫出「科學與藝術的中間，叫做發明。」（《范保德》）這樣的台詞，猛然一聽霧煞煞，你才會形容自己是寫實偏另一邊一點。你的電影作品裡，似乎會看到細節控制的特色，這在電影發展的現階段常是被拋棄的，有一天會不會「蕭雅全」三個字突然套上了鬼或賊的故事？你現在的角色建立，職業包括水電工、當鋪老闆、餐廳領班、賣咖啡……都在可見的社會氣氛裡，不知道當套用在類型上，會是什麼樣的情境？先拋開《老狐狸》，你的電影前製期都很長，包括資金籌備，面對創作，那段心情是怎麼開始的？

蕭導：我的作品幾乎都是從生活，或者自己關心、思索的事情出發的，有一點點由下而上、從思考所整理出來的題目。比較不是由上而下，比如說現今類型片的推動，其實是市場機制先決，比方說現在缺驚悚片、缺推理片，或者哪時候推理片很紅、哪時候青春愛情片一陣子沒人拍，應該來碰這個……這是從市場決定而產生由上而下的計畫。那如果要青春校園，我們用 IP 還是原創？怎麼樣的 Team 是適合的？哪些導演是適合的？製片制的發動，邏輯截然不同，而我都是由下而上的，跟市場邏輯的矛盾很明確。

你也可以說，還是有點作者論，也還是有導演制的特質。我如果不是一個從業人員，完全鳥瞰台灣電影，我認為沒有對錯，這件事情要並存，多元是好的，因為有不同的需求、有不同的製作邏輯，所以有類型電影、商業電影或者製片制的電影，這些都是健康的——一定要有人做別的事，但一定要有別種類型的影片存在，整體生態跟文化會比較健康跟強壯。因為這樣的認識，我注定不適合製片制電影，起碼不會是最理想的人選，因為我會成為很多人的困擾，對製片是困擾，甚至對於自己可能也是困擾。也許有一天我會很聰明地想到中間的交集，或者很狡猾地想到一種運用，但暫時不是這時候。分工上、光譜上，我們就是有人得當律師，有人得做麵包，律師也得吃麵包，對不對？麵包師傅偶爾也會需要律師，有點像是這樣的分工。

某編：面對觀眾的時候，落差就出現了？

蕭導：票房就是很真實的答案。但是你把這件事想成一種鬥爭，我認為鬥爭的答案，也不是你去投靠他們，應該是一回拔河，我也會一直說沒有不變的觀眾，觀眾有可能被改變，觀眾有可能被拉扯，這種過程呢，就面積來說，讓你知道自己是小眾，小眾要做的事情不等於去投降大眾，你能做的有兩個——開源跟節流。開源的方法就是逐漸逐漸地拉幾個觀眾來、拉幾個觀眾來，讓他們加入；以及你要節流，製作成本要有效控制。不能再像《范保德》光搭一間五金行就花五百萬台幣，差點被製片揍死。那些都沒辦法換成票房嘛！我說的 CP 值低就是這樣，成本跟票房不成正比。

某編：當初對於《范保德》的疑慮是只看一次無法理解敘事層次，比方層層堆疊的時光、繁複編排的角色錯像，起碼觀看到第二、三次才能有效吸納，這是一個善於寫台詞且多的編導作品，絕對有設計過。但是到《老狐狸》，那些旁支似乎被盡量收乾淨了？

蕭導：觀眾完全不享受（笑）。還有一件事，我覺得台灣對語言的使用有一點點墮落，我們出現了台灣特有的情境，說「台灣特有」是因為跟不同國家使用語言的狀態做比較。台灣的語言很奇怪地進入到不太談想法或是抽象的範圍，普遍在談具象的世界。你可以注意到，一般聚會場合，或者群聚的情境，如果有人突然講抽象、嚴肅的事，整個場面會被搞冷掉，大家最習慣的是：莫講這啦、來啦喝啦！

「不太談想法」的情境，久而久之語言是會墮落掉的，也就是說語言能夠描述的事情會越來越淺薄，像當年台語變粗俗的過程，當人們不能用台語去表達複雜情緒的時候，就會出現三字經，彷彿才是台語的本色。光講中文，每次看新聞街訪，問路人對各種事件的看法，談得都非常淺薄，因為日常生活完全沒有讓你陳述的氣氛，久了能談的就是……如何可以無厘頭一點、趣味一點，他們能講的就這些。我對於這件事有點小小的不耐煩。

我不太這樣使用語言，回到作品，這些事會內化出來，我也認為好多

抽象的事情，語言不太能夠承載。若要附和這個習慣才吻合一般人所說的「寫實」，我寧可自認沒那麼寫實，先內縮一點點，不要號稱寫實，我的語言不符合那個寫實的定義。而我本人就是這樣子，所以我會一直說，我不是寫實而是偏過來一點點，我在保護或故意在說明我的語言、也就是台詞──我的角色人物得要講一點點心裡的想法才行。

某編：若粗淺地看台灣電影導演脈絡，你很難定位。簡單分類，有像侯孝賢導演中期那樣草莽的、野性的，另一種是純粹娛樂感，劈哩啪啦火花四射的，可是你的定位令人猜不透，像是異數（藝術）。

蕭導：很怪、我很自知。從《范保德》到《老狐狸》，我有一個相對媚俗的決定──靠近觀眾一點，這個過程讓我極度不安，但又不希望在主題上去媚俗。有兩件事，一是內容、一是說故事的方法，我想在說故事的方法上做一些改變，從書寫開始，到決定拍攝的所有會議，我不斷在講這件事，而真的我每次在做決定的時候，我都充滿著不安，心裡會覺得是不是在墮落……我說的是完完全全的真實，我的 Team 全都知道我的焦慮跟我樹立的目標，然後他們也會有很多的……反叛？意思是：需要這樣嗎？我覺得需要。我們這次要做這件事，所以有很明確的目標，身為一個掌舵的人，我確實充滿不安，一直到結果出來，我認為約略有做到，直到面對觀眾得到的回應，才有一點點欣慰。但是這個學習不代表下次還會這麼做（暗笑），這是一個學習──如果這樣做，會得到什麼效果？下次會怎麼做？我還需要沉澱一下，但這確實是非常焦慮的過程。

某編：相隔五年才有《老狐狸》，創作動機何來？

蕭導：我和長年合作的主創團隊都有例行聚會，一起在工作室用餐，持續了一、二十年，每次都會談不同話題，我們是可以嚴肅討論話題的聚餐。滿有趣的，每次談這些內容都是好久好久好久以前就開始埋下的事情了，比方說公平正義，真要回頭推算，跟我孩子十歲的時候，逐漸開始問我的問題，其實息息相關，他們一直問我說什麼是公平？

什麼是正義？這樣公平嗎？那樣正義嗎？那你一定知道，這個社會、這些現象……因為跟他們所學是不一致的，才會一直發問。他們被教導的時候是這樣，但是看到的社會並非這樣，所以不斷的發問。我每次都在想這個話題，我得要嚴肅一點的回答，我父母教我的那些答案適用於今天嗎？我會懷疑。這其中有相對性，我應該認真的提議給他們，今天我的看法是什麼？每次講到相對性，就會有一些傷心，沒有一些恆常不變的東西嗎？什麼東西都是相對而已嗎？沒有比較絕對一點點的價值？……就會一直自我質問，我想給孩子比較好的答案。這些是最源頭，這個主題形成的關鍵，一開始可能是果凍狀的，後來掐掐掐、掐成固體了，決定要做它。

同時在發展的東西也不僅止於此，還會有別的，諸如生命中的一些困擾或者想要談的其他題目，只是這個題目跑得比較快，它就冒了出來。所以當被問到，我都講不出是幾年前的事情，它們分解在不同聚會裡。比如最近錢翔（導演）一直在談 AI、AI、AI……我們對 AI 也有很多討論或辯論，有一天可能我會做這個題目，也許要到三年後、五年後，可是已先埋下那個種籽，就是這麼漫長的過程。《范保德》裡的離開與留下，也都是在漫長的對話之中，逐漸累積下來的，沒有具體的時間點。《老狐狸》真的落筆，可以講得出具體時間點，就是二○二○年疫情的時候開始寫，但是如果談題目的源頭，其實很漫長。

某編：我個人覺得，你的敘事手段還滿殘酷的，用殘酷的隱喻去形容一種善意，我不清楚觀眾能感受多少，畢竟惡意比較好讀啊（雅全：隱喻不是寫實的特色）。《老狐狸》更是從居住正義、階級平權全面延伸的題目，一個超大型隱喻，很多子女跟父親的關係也和廖家一樣，可以體會廖界的內心某些時刻是藏有隱微的恨——我不要跟你一樣，我想要像老狐狸。這種雙向拉扯，一如《范保德》的「離開或留下」，廖家父親最終把手上握有的「得來不易之物」讓給林家的選擇，這核心似乎成為導演的記號。你在書寫時，有意識到還是同一個導演的事情，同個作品的敘事的核心啦。我覺得他在核心上還是有把持的很好。那我不知道你自己在書寫老狐狸的時候，有意識到《范保德》？

蕭導：我真正關心的，不講電影，是怎樣做一個人，我最關心的事情是台灣的價值觀。我認為台灣此刻的價值觀是非常的混亂跟拔河的，這樣的狀態很久了，現在像是一個大家開始不耐煩、想凝聚自我價值觀的時代，或者說這樣的階段，已經開始啟動。我們希望有自己的價值觀，那是透過共識而得到的生活習慣，譬如說，以前我們覺得食物要全部吃完才叫美德，這就是我們的價值觀；如果十之六、七，覺得吃不完別勉強，就會成為我們新的價值觀，一個個小項目慢慢累積，人們也會逐漸看到台灣的文化是怎麼勾勒的。

問題在於現在很難勾勒，每次覺得好像是這樣，不馬上能舉出顛倒的例子，整體很渙散。族群通常會逐漸聚集，力量才比較大。我不是指大一統，那一直都是大悲劇，可是凡事會有最大公約數，跟其他小眾並存，我們還在凝聚最大公約數究竟是何種價值觀的階段。我在創作的時候，也會分享出我的價值觀，提供社會一個討論的文本，這樣的價值觀是不是有說服力？是不是可以成為大家共議的素材。什麼是有價值的？什麼是好的？什麼是什麼？說到底一個文化的形成、一個價值的形成，都來自一個非常非常簡單的發問——什麼是好人？

階段的創作，我有這種企圖——提出自己的看法，成為社會共議的素材。《范保德》跟這次的交集，還是同一件事——選擇。你怎麼選擇，會決定你下一個樣子。一個人會如此、一個家庭會如此，一個社會如此，怎麼選擇，會決定下一個社會的樣子。很多種價值觀被攤開、林立，這是不必掩飾的，只是看人們怎麼選擇，比如謝老闆（陳慕義飾演）的存在，或者廖泰來（劉冠廷飾演）的存在，我都用理解他們的方法把他們陳述出來，但是這不表示我的作品要停在這裡，停在偽客觀的陳述，我會有主觀，就是我的主人翁可以「做選擇」，我也想對觀眾這麼暗示——你也可以做你的選擇，他也可以做他選擇，選擇會造成影響、選擇是有力量的，這是我的看法。

某編：有兩句話很像。年輕時候的范保德說：「到這裡就好了，再繼續就會變成跟你一樣。」這句話跟廖泰來的決定：「讓給林家。」

蕭導：對，他們都做了選擇。我在電影裡面會呈現我提議的選擇，我不喜歡開放式的客觀並存，那缺了屬於作者的蠻橫，我覺得作者還是有一點點蠻橫的空間，這個蠻橫你必須自己去承擔。

某編：這次的故事刻意要回到舊年代嗎？

蕭導：一九八九年是非常早的決定，我先決定要談同理心，然後開始轉進台灣價值觀開始分裂，或者經濟階級擴大的關鍵點，一九八八到一九九〇年左右無庸置疑。因為八七年解嚴之後，金融法規投資法變了、財富工具變了。之前的世界滿雷同的，我的父母跟你的父母或跟誰的父母，有很多雷同，當時候經濟還真的是這樣，那種同理心是他們求生最好的方法。如果不是這種人，相對會被排擠，所以他們養成的價值觀是那樣子，很像共議的結果。大家互相體諒啦、你要考慮別人啦，不要去侵犯別人啦……在當時是主流，最大公約數，那樣生活得最順利，人們就會那樣生活，但是八八、八九年之後變了，那一刻開始財富跟努力不再是正比，因為擁有工具、擁有資訊，瞬間跟你的努力沒關係，所以一開始設定了這背景，那時變動太大，突然之間財富的改變、遊戲規則改變這麼大，價值觀是跟不上的。

如果回到西方，從工業革命，這件事情長達兩百年、三百年，慢慢地價值觀比較容易逐步追上來，怎麼解釋？怎麼回應？怎麼跟它相處？我們怎麼看待？可能都會跟著比較對稱。但是台灣的那個瞬間，跟中國的那個瞬間一模一樣，民間是無法回應的，許多光怪陸離在這時冒出來，我覺得那個時間點很適合講我這個議題，所以就決定八九、九〇。因為八九年股市第一次上萬點，那個衝擊很大，所以當時決定股市上萬點之後的那個秋天，故事從那邊開始發展。再來是決定一個十歲的孩子，我想把價值觀最需要建立的年齡擺在那個時空，類似策略上的決定，八九年十歲的孩子，他會遇到的各種感覺、大人世界對他的所有衝撞。

我的女兒第一次看，她覺得不舒服，她明白世界真的是這樣子，但是

被揭露的時候，很不舒服。但這是我的性格的一部分，我的落實是非常本能的，我的性格的確這麼極端，我有非常溫暖的一面，也有殘忍跟無情的一面。所以廖泰來與謝老闆這兩個角色是我幾乎不用做什麼田調、角色功課的，只要自我切換一下即可。

後者那一面完完全全是進社會之後被訓練出來的。我本來是一個藝術科系的學生，我一直到大學都極為晚熟，我們所學的都在面對自己，毫無討論如何面對社會，會問的是自己是誰，你為什麼這樣說？你來自哪裡？根本不管世界是怎麼回事，「他人」是怎麼回事。但是一進社會，又很因緣際會被推上資產最密集的廣告圈，非常突然切換到最資本主義、最商業用語的世界，我們也馬上面對那種殘忍得不得了、直白得不得了的語言，那衝撞很大，老狐狸來自一個人嗎？當然不是，來自五百個人吧（狂笑）！所以謝老闆的部分是我在進社會之後，瞬間很快速、很急迫的自我訓練出來的，為母則強，為了要保護我的作品，非得如此，用他們的語言與對方搏鬥、談判、高來高去，可以變成很無情，講話很直接，這兩面我都有。

某編：「故作無情，正是保護深情的方法。」（《范保德》）

蕭導：這句話說得比較肉麻一點啦！但是我得這樣，非常無情地跟他講說什麼，像 Steven（溫昇豪飾演）一樣，我要做的那件事，你聽也聽不懂啦，我現在跟你講這個很賺錢，這樣可以嗎？你聽得懂，對不對？我就哄成了嘛。到今天為止，切換很順暢了，內在鬥爭也三十年了嘛，過程中一定有很多矛盾，但都是以前的話題了。我用廣告語言是沒問題的，我是個還滿專業的廣告人，談論廣告策略、廣告創意精不精準，說話不會像一個浪漫的文藝分子。

但是換作電影我不可能帶這個性格過來，如果要這樣，我就去拍廣告，而且那並不是我的原生的東西，創作上，希望回到找自己。我覺得自己在往好的方向走，廣告那一塊會越來越尊重我，相對可以多一點自己。

某編：如何建構與經營你的電影團隊？

蕭導：這有一個過程，因為有之前的互相理解可以運用，我很喜歡這些事，那些重複一定會發生累積，也有很多相互磨合不順暢，然後重新互相改變，直到覺得這組合很舒服、很能談，才能夠共創，於是就逐漸留下來。但不表示我不喜歡跟新的伙伴或年輕人工作喔，我也很喜歡，但主要會架構在大的模式之下，因為可以減少很多從零開始的討論，很多是常常延續五、六年、十年的對話，累積到要做的那一天，其實都不必再多說什麼。這次我很感動侯志堅得獎的時候談到我們三十八年的友誼，他也會一直談到創作源自我們的組合，就像平等、不平等，他一樣很有感慨。這些事情都累積很久，有機會表達的時候，他是從很「裡面」拿出來的，不是從腦去拿出來，而是從心拿出來的。

某編：身為導演，在每一部作品裡，需要做決定的比例有多少？

蕭導：如果是跟現在這些主創 Team，不包括演員，我要做決定的量越來越小，但越來越關鍵。我最喜歡「導演」的英文—— Director，我不喜歡中文的「導演」，也不喜歡日文的「監督」。導演很容易有錯覺，彷彿在指導演員，監督則很像是權力關係。可是 Director 是 Direction 的變形，他是說出方向的人，一個整合者，而不是指導者。現在合作的這些主創都太成熟了，你把它想成是投手，曲球投得好，直球投得好，伸卡也投得好；攝影、美術、音樂，每個人都是如此。如果把這件事想成捕手，要曲球，曲球就來，要直球，直球就來了，太棒了。現在我不用去煩惱，這讓我可以專注一點點在劇本或演員。

某編：在這樣的團隊建構下，會不會真的像慕義哥（金馬獎最佳男配角）得獎時說的，你就是在 Monitor 前閒閒沒事幹的人？

蕭導：有可能。但這是開玩笑的，最關鍵的事情，還是必須要打下來。當然他們也會遇到，攝影、美術、音樂，也會遇到彼此認知矛盾的時候，一個人要投直球，一個人要投曲球，我得決定、我得仲裁事啊，

這種時候是最關鍵的,其他他們可以處理的時候,我的確可以閒閒沒事……但我沒事的時候,就去處理演員啦,哪有像陳慕義說的這麼爽!

某編:導演在一部電影裡,哪些是必須獨自面對的時候?

蕭導:全部都是。拍攝之前,面對劇本、故事,值得被拍嗎?標準夠了嗎?這些內心的裁判。這種挑戰是非常孤獨的,其他人幫不上忙,也無法給我方案,對不對?現場在拍片的時候,最孤獨的瞬間是決定這個 Take O 不 OK,是 NG 要再一次,還是 OK 了?如果 OK 就是我負責,事情就到這裡,好壞都決定了,那個時候很孤獨,可是我很享受啦。這個裁奪權,這是導演最大的功課跟工作,你一定會誤判,但是要透過降低誤判率來增加品質。決定都在一兩秒之間,喊卡、再一顆還是直接下一場?決定都是很瞬間的。因為拍攝就像打仗一樣,大家會抱怨猶豫不決的導演,使進度落後、使士氣低落、使主創人員不知所措,然後會帶來一些壞的影響。那製片就是時間啊、預算啊,你不決定,錢就一直在燒啊……他們喜歡跟我工作的原因之一,是覺得我的決定明確快速,目標清楚,這可能是他們覺得好導演的特質。

某編:創作慣性上,在編輯階段與導演階段會有什麼不一樣?

蕭導:我盡量在劇本的時候規劃好細節,拍攝的時候,還是會重新再做一次決定,創作又歸零,到剪接的階段,某種程度又歸零一次。很像你先寫好今天晚上的菜單,劇本就是我要準備的菜,接著到了市場採買,可能少了食材或多了新的菜會引發你新的念頭,本來想好是豬肉,後來覺得羊肉好了,接著那些食材帶回到鍋前,你的煮法可能又變成剪接,各種組合又再多嘗試看看,如果是製片制工作方式,會要求你開的食譜裡,菜要買一模一樣、組合要一模一樣。

這是製片制的控制,年輕導演問我兩者有什麼差異,我都開玩笑說:「很簡單,跟導演意見不合的時候,誰 Fire 誰就是什麼制度,哈哈哈。」但是權力的擁有者是要扛事情的,預算、票房……也很公平啦。你不

能擁有權利，又沒有責任嘛，對不對？

我喜歡的還是拍片現場，有很多壓力，但我整個狀態最亢奮，也最冷靜，很奇怪。所以難免呢？導演還是會在那個時候變成一個大家不敢親近的暴君，我不太會對人發怒，但可能工作人員還是會有點怕就是了。

某編：導演與演員之間的關係如何建立的？

蕭導：第一還是取決於演員的成熟度、商業度。商業度是指根本沒辦法一天到晚抓在身邊，他們忙得半死，跟這樣的演員互動有他的方法。如果比較沒有包袱，我希望跟他們有更多聊天，盡量聽他們的故事，找到跟角色的關聯，在拍攝的時候，當成呼喚某些情緒的素材。

演員決定前，一直在吃飯聊天的也有，但我不會試戲。這次奕兒有試戲，我們當時直接去營業中的金獅樓，攝影機就去了，請她在裡面做一些事，看她能不能 Hold 得住。我是那個時候決定就是她的，很有銀幕魅力，說起來很抽象，我又很在乎，她在銀幕中有一種迷人的魅力。演員方面，冠廷是最早決定的，劇本寫到一半，就開始跟經紀人談了，因為跟他拍過短片，之前就喜歡他，所以那角色完全沒有任何 Casting（選角）。後來我們討論過很多，有一些地方不像，譬如年齡不對，他才三十二歲，我要一個三十八歲的；他還不是爸爸，我需要一個爸爸；我需要那個時代的人，但他馬上想到自己父親，所以這關容易克服……很多討論很有趣，比如說角色是瘦還胖？外型要做變化嗎？總之是事務性的討論，角色是一開始就決定了。

白潤音是全部最後的。當我一寫完是小孩的故事，就知道很壓力很大，找小演員的壓力很大嘛，所以第一個想法就是白潤音，然後正好看到新聞說他要暫時息影、專心課業，我很在乎這種事，因為我自己是爸爸，很在乎生涯選擇就不敢碰了。我們開始大量試鏡，一直收、一直收，最後剩兩三個人選了，時間也到了，我得做決定了，但心裡怕留下遺憾，我就問 Casting（李秀鑾）要不要再跟白潤音聯絡、冒犯地問一下，看他們會不會有意願？結果一問，他們也知道這案子，想說為什麼沒有找他們？我就問你們不是要息影？他們說如果這部電影可以考慮……沒想到一拍即合，半小時就決定了！前面花了半年找小演員，偏偏他是第一個想到的人選，卻最後一刻才敲定。

楊雅喆（導演）還跟我做很多心理建設，拍小演員他的經驗多（《囧男孩》、《天橋上的魔術師》），聊了一兩個小時，說要排表演課程、訓練，而且保證第一個禮拜拍的全都會作廢。當下聽了好崩潰，因為

預算沒有那樣的條件……結果白潤音一來，穩得不得了。事前我還跟所有大演員提醒，一定要有耐性，很多東西會不斷重拍，不是因為你們而是小孩不穩定，結果白潤音完全沒有耽誤任何事情。太厲害了。

某編：劇本曾不曾經主角是「老狐狸」？

蕭導：沒有，一直是小孩。所以一開始跟冠廷談合作的時候，一直說是配角喔，你介不介意？我自認他這個階段應該要是主角，然後他一直說不介意，也很清楚這是廖界的故事。廖泰來是隱性的角色，謝老闆是顯性的，可是我知道那個隱性對我來說有多大意義。

現場拍攝時，慕義哥最會頂嘴，他有很多主見，我就是聽，有道理就有道理，沒道理就還是要溝通。冠廷會跟我有討論，但是他已經抓出一個調子，奕兒就要一起參與塑造，每個角色狀況不一樣。我喜歡現場很大的原因，也是料理演員，演員會有很多狀況，讓你激賞的、也會有讓你很頭痛的，激賞的會很感謝，頭痛的要趕緊有效的挽回，我認為那個時候非常考驗導演的能力。比如說演員表演，你覺得不對，有時候會形容得很抽象，他如果很有方案，可以給你一個新方案，可是有些演員不見得理解，他會迷惑，那導演就要解釋、誘導他到好的方向。

基本上，整體拍攝過程都很順暢。除了預算壓力，染疫（拍攝時值Covid-19流行期間）的壓力也很大，但直到最後五、六天才遇到染疫，算是很幸運。

某編：後製到發行上映之前，剩你獨自面對了？

蕭導：還是要面對資方，多少還是有一些意見。第一個版本，周邊大人的線放得比較多，比較照劇本走。過程有一些討論嘛，覺得有點亂還是什麼的，後來我冷靜下來，決定跟著廖界走，大人的世界跟他薄薄地接觸到就好。後來跟觀眾面對面的時候，有些關於大人的疑問是

會回來的，我也沒答案，過兩三年自己再回頭看，可能才有辦法冷靜下來。

後製階段，每天跟剪接師混在一起，很小很小的 Team，過程一直遇到取捨，「捨」對很多導演都很難，因為覺得東西都很美，「捨」對導演很難，「捨」對導演很殘忍。但結果證明是好的、《范保德》後的調整與改變也是好的，但是他有相對性，因為我設了目標，我得證明自己做得到，或者是說有在靠近，反之，如果完全偏離，我的信心會瓦解，變成能力問題了。這次我擺明要投曲球，球速、位移都投出來了，我會覺得很好，但不表示下一次還要再投曲球嘛對不對？既然是我想做改變，就應該要做到，面對自己，我是滿軍事化的，過程的決心是很斯巴達的。

我想要不變，我覺得不變的方法就是要一直變。我想要不變的東西是內心的價值觀，所以必須保持它有不同的樣子，讓它可以一直活化。

某編：你的電影裡一直有某種二元性，可能因為都存在「選擇」吧，這是刻意安排，還是不自覺的傾向？

蕭導：可能我有很多內心的矛盾吧。猶豫不決啦、自私啦、利他啦……我也常常會掙扎；或者「想做的」跟「該做的」，也會覺得有矛盾，做廣告的時候尤其如此。我想做的是這樣，但我該做嗎？那個「該」好像都是因為別人的綑綁。人生有很多選擇，我不會說是矛盾，它是並存的，我也相信每個人心裡都有這些感受，我覺得那種選擇的過程值得說出來，而不是選完了才說。選完了，你是個壞蛋，或是個英雄，好像都已經決定了，但是選擇過程會有滿多很人性的東西，也許我對這些事情總是會念念不忘，所以會一直談到這些。

某編：你在劇本上不是很武斷的人？

蕭導：我對人不是很武斷，對自己是武斷的。譬如說別讓自己模稜兩

可，我想把選擇說出來，但不敢說我的決定是絕對正確的、是想要呼籲大家的⋯⋯我沒有妄想或自大，只是覺得有必要說出選擇，成為大家凝聚共識的一種素材，你也可以提出你的素材，這是互相影響、互相決定的民主過程。我有很多很科學的理由支持我──多元是安全的，單一是危險的。我相信集體智慧，集體判斷的平均值是有意義的，即便在政治上有自己的偏好，可是我從來都接受選舉結果，集體智慧其實是民主的核心，也就是說集體決策比較安全，這來自於物種生存的經驗值。

回到創作，我也認為只是丟一個主張，即便大家的感覺跟我顛倒，我接受，但還是會繼續說我的看法。雅跟俗一直都在拉扯，而最大公約數是保守的，保守力量在推動世界，可是如果不能改變，文化就會凋零。好萊塢可以這麼持久不墜，其實它一直在吸收次文化與非主流，好萊塢有這個特質，所以它一直活著，如果一成不變，大家早就膩了。

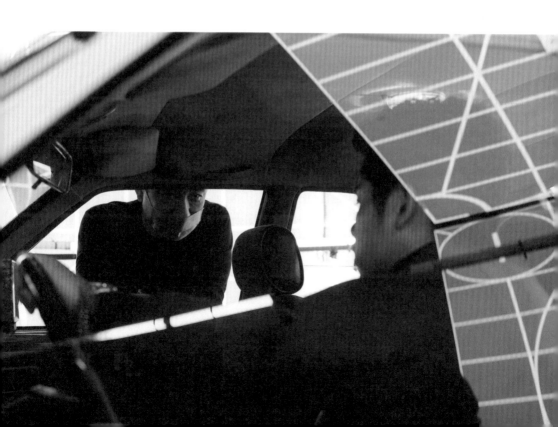

蕭導：最初計畫是放 Opening，三五分鐘之後開始演一九八九年，對我來說，這樣布局是比較聰明的。其實到剪接階段才對調的，剪了三十六稿，記得到第二十幾稿，才被挪到片尾。原因又是遇到「難懂」的問題，挪到後面之後，大家都說很好懂，我接受這個判斷，應該是自己也有被說服。當然拿到後面之後造成很多演員角色收尾的環節被截斷，不然應該延續到過年，把人物後續交代完才結束。

我起頭就決定是一個寓言體，人物、場景不會人擴散出去，裡頭能將概念講清楚就好，當然牽涉到預算，然後還原不了這麼多該年代的角落，所以我們在可控範圍內，集中地做，它會形成一個調子。

包括廖泰來與楊君梅的發展，多數因為這是廖界的世界，一方面怕旁邊的大人太單薄，又怕他們太肥大，所以都有一點稍微薄薄的帶過，想像廖界的世界根本不知道他父親那邊怎麼了，然後稍微讓他父親稍微立體一點點，也有自己的歷史就夠了。

某編：如何創作故事的核心意象？

蕭導：因為故事主題講平等、不平等，我一直想找一種視覺來代表不平等，不是台詞、觀念，而是視覺。後來想到「單向玻璃」（One Way Mirror），它的現象是兩邊的光只要平等就裡外能見，光比只要不同就是暗處看得到亮處，而且跟文學上的「敵明我暗」如出一轍，暗處的人占上風嘛，也是在隱喻，我心只要一關，我就是占上風的人，我好喜歡這件事，所以故意在前面開了林珍珍的玩笑，讓觀眾先習慣。等到拍廖界在車上對謝老闆說我不是你那幕，我們在兩個人中間，真的鑲了一面單向玻璃，實拍，利用 3D 掃描讓玻璃沿車內的照後鏡、音響、排檔的曲線一模一樣鑲進去。後期唯一修掉的是這片玻璃跟擋風玻璃交界會有的一條線。等到那一刻，謝老闆有一點點難過，廖界有點同情他，心裡又覺得——我不要同情你。他就開始照表操課「斷絕同情」的方法，這時攝影師做了一個表演——廖界那邊變暗了，這一面就變鏡子了，Camera 拉過來就拍成他看過去卻看到自己。這是光線的遊戲，

很像特效。

單向玻璃,我很得意,他要講兩個人處境的逆轉,這是片子很大的風險。每個故事到那邊,多半有一個逆轉,常常逆轉都會失敗,觀眾會覺得尷尬,所以我們需要一些有說服力的方法。包括歌曲,我一直覺得音樂可以瞬間帶人回到某個畫面,比如楊君梅覺得他跟廖泰來的階級都是被決定的,怎麼讓他們瞬間回到平等?小時候一起聽的〈When I Fall In Love〉就可以讓他們回到當年。那你怎麼擊敗謝老闆?一定要有方法,所以廖界播了〈一隻鳥仔哮啾啾〉,讓六十五歲的老人瞬間變成十歲的當下,讓彼此至少在這事情上達到平等,然後拒絕了他,取得一次勝利。

某編:《老狐狸》帶來的改變?

蕭導:之前都是靠獨立製片型態撐下來的,間隔絕對快不了,《老狐狸》是第一次真正有市場資金,當然他們進來的也非常猶豫,每一股都很小,才會有這麼多股東,很小就是降低風險,反之他們覺得這導演風險是很高的……所以還有人可以投資就很不錯了。但是導演制的界線還是有守住,他們對於製作內容,完全沒有過問。

當然,過程中的不安是很合理的,每一次的學習,每次的成長都會這樣,我還是把它視為成長,從那邊到這裡,並不是一個退步或者走偏路,就是一個成長,我會喜歡這個。

第三幕

雅全

我要建立
自己的類型

某編：從畫筆到攝影機的緣分？

雅全：一九八幾年很精彩，影響我很大。我一直覺得自己是畫畫的人，從小畫畫，高中考美術系，進入藝術學院（現今北藝大前身）。一心一意想當畫家，當時很嚮往西班牙，畢卡索、米羅、達利……都來自那裡，藝術學院幾個美術老師是留西班牙回來的，所以就很嚮往。我對抽象畫也很喜歡。婁拜茲（Antonio Lopez-Garcia）也是西班牙的，他的寫實很驚人，作品動不動一畫就二十年，同時畫很多張，每一張完成幾乎都花了近二十年，很壯觀。

這是原來自我想像的規劃。但是一九八七年解嚴對我影響非常大，當時候大二，整個社會瞬間爆炸開來了，報禁、黨禁解除、設立集會遊行法，所有弱勢團體全部上街了，農民、無殼蝸牛、居住正義……每天都在遊行，社會變動非常劇烈。

某編：當時我十歲，平行時空的另一位廖界。

雅全：不知道你有沒有印象？有段時間路上動不動就在堵車，街上經常在示威，對我的啟蒙很大，一個舊價值的瞬間崩裂。在那之前資訊極為封閉，我們都是被黨國教育洗腦，社會被形容成太平盛世。那個年齡之前，高中生沒有自覺能力，大約認定世界就是這樣了。但突然世界崩裂，很多本來相信的事情都動搖了，太多狐疑了，很多事根本

不是這樣、不是那樣，那些人的生活沒人理會嗎？諸如此類的。當時一個社會運動小組——綠色小組，台灣黨外運動的先驅，他們拿著VHS 攝影機拍各種集會遊行、反對運動，自己剪接，然後在市場送或賣，在民間是有一群觀眾的。

因緣際會，一九八八年我決定打工去買一台攝影機，很多的巧合，比如家用攝影機價位瞬間下降，我買的第一台是三萬六（體感上可能是現在的十萬），算貴，但至少是有可能買到的。在那之前，每個人家裡只有相機，電影科系的學生才碰得到攝影機。我突然覺得影像是王道，繪畫很脆弱，突然有點看不起我最愛的繪畫，覺得它在文藝史上，對社會發生變化的反應都是慢的。最快的幾乎都是文學，無論對社會的控訴與對抗，這跟限制較小有關，一支筆、一個腦，就能跟當權者鬥爭。執政者都怕文學家，文學太可怕了、太有力量了，其他都是文學的延伸，那是廣義的台灣寫實主義的階段。

鄉土文學論戰是一九七幾年就開始了，之後是報導攝影，阮義忠他們開始去拍六輕污染、人與土地……打破攝影的窠臼。以前台灣最高美術比賽是「台灣省展」，得獎的攝影作品幾乎都是荷花、遠山縹緲，裸女，全是不食人間煙火的內容。一九八幾年是寫實主義的反撲。相對於失真的表現主義，寫實主義一出現就波瀾壯闊，電影也跟上了，台灣新電影、新浪潮，開始拍自己的故事，不再拍瓊瑤、軍教片、健康寫實片……轉而拍身邊失敗者的故事。讓人很震撼，我重新看到台灣的另外一面，跟以往宣稱、宣傳的都不一樣，我那時覺得影像才是王道，可以立即拍攝、立即發表，不像繪畫既間接又緩慢，這是當時的偏見，現在已經不這麼想了，但當時是如此思考的。

某編：繪畫的生成跟後續醞釀比較久？

雅全：另外是我們這些學藝術的人，一直在探索內心，根本沒有眺望社會的狀態，對紛紛擾擾也無感，我對此開始不耐煩。當時是心態很劇烈，沒有線索可循。後來回想最古怪的是，國二有一次老師問每個

人未來的志願是什麼？我說導演，完全不相干。那時我喜歡畫畫、喜歡藝術，偏偏不曉得在哪讀到電影是「第八藝術」，含括了前七大藝術，既有繪畫，又有音樂、建築、舞蹈、戲劇⋯⋯心裡覺得電影最偉大。這可能是我人生第一次回答外人：我想幹嘛，而我說的是導演。

說歸說，對電影不得其門而入，沒有真的落實。等到決定買下第一台攝影機才開始。那個打工滿酷的，整個暑假賺三萬六，去工地挑磚、包冷凍管，我選擇賺錢快速的勞力活，沒天沒夜地做，回家的時候，瘦黑到跟電影裡的吳慷仁（編按：《富都青年》）沒兩樣，我媽看到就哭了，問我到底怎麼了？我說我賺到攝影機了，欣喜若狂。

我從大三開始就不太畫畫，遇到了非常好的主修老師。我是油畫組的，我跟他說不想畫畫了，他沒有教訓我、開導我，只問我想幹嘛？我說想拿攝影機出去拍東西。他說好啊、只要答應一學期來見他三次，第一次就是開學這一天，跟我講一下你要幹嘛；期中讓我知道你有沒有做事，期末讓我看一下你做了什麼，這樣合理吧？我覺得成交！

於是我幾乎不在學校了，在街上跑來跑去，變成叛逆的黨外青年，當時氣氛並沒有真的很開明，教官對我很警戒，大概覺得我是匪諜吧？後來朋友介紹我幫民進黨市議員助選，那是民進黨第一次以合法政黨選舉，我帶槍投靠，他們很愛攝影機，我就跟場所有活動，與綠色小組互相支援。我在街頭混了一段時間，拍了一些東西，對影像有一些新的認識。之前覺得影像無敵，是最真實的、最立即的，可是我也在過程中對影像開始失望。同一個集會，我可以輕易透過有意識的拍攝及剪接的選擇，把一件事變得很熱鬧，也可以變成冷清。

那一刻我開始起疑心了。我認為很偉大的影像，真的真實嗎？當時房東要收房子，我跟幾個死黨得找新住處，因為我有攝影機，他們偷懶，叫我一個人去看房子拍回來給他們看。結果即使我認為自己很寫實、One Take，他們仍然分不清楚，廁所在臥室右邊還是左邊？看了幾遍還是霧煞煞，讓我更起疑，為什麼我看電影，可以輕易看懂一個場景

的廁所在臥室哪一邊？為什麼我這樣拍他們看不懂？才意識到有「電影語言」這件事。後來才開始學習鏡頭文法，整個看來，影像也不代表事實，其實是人的意志或是使用者的態度，在改變、在運用的。

那個時候我又看到一個報導——亞倫雷奈（Alain Resnais ／導演）。他兒子在二戰死掉，被委託拍日本原爆的紀錄片，資方覺得導演對戰爭有切身之痛，應該會處理得好。亞倫雷奈在拍的時候，發現一直找不到角度，所以他跟片商說：「可不可以不要記錄原爆，讓他詮釋原爆？」兩個完全不同，他不要用客觀的「記錄」，他用主觀的「詮釋」？片商答應了，才有了《廣島之戀》，透過一對戀人、一場愛情來講原爆的影響。

幾個加總的觀念，我開始不相信影像的真實性。我仍然喜歡影像，我的初衷是拿它去記錄社會的變動，我開始放棄了，我想像亞倫雷奈說的，可不可以主觀詮釋這個世界？於是直到今天，幾乎沒拍過紀錄片，很多委託都被我婉拒，因為我只能主觀詮釋，無法做到客觀報導或是介紹。

某編：做不到客觀與性格有關？

雅全：跟性格、還有對工具的信仰有關。我不認為攝影機是客觀的。比方我們當下這麼聊，是一種立體的狀態，而不是以畫框形式存在。一但要以畫框的方式呈現，作者顯然得決定視角，他要用仰角把我們拍偉大嗎？還是用俯拍把我們拍得很孤寂？這些行為跟客觀是不相干的。我不再覺得它是客觀事實，因此看一些影片的時候都會保持距離，我覺得作品意志在裡頭，但不表示他沒意義。

比如回到色彩理解，我們都知道白色的光分解起來是七個色彩——紅、橙、黃、綠、藍、靛、紫均勻構成，使它變成白光；我也用這種模型想像世界。假如白色代表正義與公平，假如社會共有七十個人，你不能叫所有人以白色來構成白色的社會。只能讓十個人各自成為紅、橙、

黃、綠、藍、靛、紫，平均地成為公平的社會，這是我的看法。所以講主觀的事情，它在幫助客觀，我把我這一塊做對，別人把他那一塊做對，我們共同構成一個客觀。我不期待自己做白色，我可能會是紅、橙、黃、綠、藍、靛、紫，做好就好，然後大家共同構成一個客觀的世界吧。這是後來我對影像的看法。

這樣想之後，開始試拍一些實驗片，因為美術系要畢業，拍的東西比較像 Video Art（我用 Video 在油畫組畢業的其實）。Video Art 作品不具敘事性，更像是辯證性的。有很多不同的字眼，一度在法國叫實驗電影 Avant- Garde，美國叫 Video Art ——就錄影藝術。更早之前的脈絡是 TV Art，從韓國開始的。這類影片相對被隸屬在美術系統，跟電影不相干，我一開始在學校做的是這一類作品，做著做著就開始想搞電影，自己寫劇本，找戲劇系學生來表演。開始做一些實驗短片，劇情性不高，還是很多辯證的思維。當時順著美術的邏輯，對外參加金帶獎、金穗獎的比賽，或是台北電影節的前身——中時電影獎。

比賽有一些成績就得到信心，認定自己想要做影像，大學階段是這樣。等到一九九三年退伍，剛好新聞局在推動「電影年」，包括很多電影活動，類似現在金馬的大師課程，開了各種技術課——攝影班、製片班⋯⋯當時徵選短片導演，拍六部短片，由那個預算來支付，希望這些導演用那些訓練班的人一起工作，栽培下一代。

我幸運被徵選到，所以一退伍就開始拍短片，因此結識了一些電影圈的人，比如錢翔（導演）早在高中就認識了，但是他參加攝影班，所以找他當我短片的攝影師，郭禮杞在錄音班，還因此認識一些前輩，蔡明亮是我的指導老師，他當時可能只有三十多歲，但是已經成名了（《青少年哪吒》）。後來回想老師年輕一點是好事，侯孝賢就比較像是顧問。

總之，彷彿進到影片圈。可是那時台灣電影是崩壞的、沒有市場的，我都形容觀眾跟國片是吵架的不理性狀態，只要聽到國片，絕對不會

看。狀況持續到二〇〇二年的《藍色大門》（Blue Gate Crossing）的時候，當時賣了快六百萬，重新建立起橋梁。

某編：從畫筆轉成攝影機之前，應該有偷渡一些影像的學習？

雅全：非常多，八八、八九年開始對影像著迷，台灣盜版最多的時候，拚命買，我另一個死黨很愛這些電影，大家湊錢買 VHS，因為要剪接，我有兩台錄影機，可以不斷盜拷影片（暗笑），一個人買帶子就會錄個七、八卷，共同籌錢然後生產盜版，畫質越錄越差。我當時快速、大量的吸收，所謂的經典都是凍結在那個時候，尤其是八〇年代的創作，那些大師如數家珍，設法找齊歐洲三大影展得獎作品，沒日沒夜地看。我們心裡的典範是費里尼（Federico Fellini）、柏格曼（Ingmar Bergman）、塔可夫斯基（Andrei Tarkovsky）、安哲羅普洛斯（Theodoros Angelopoulos）、奇士勞斯基（Krzysztof Kieslowski）……甚至俄國初期的導演、美國獨立影片的，但絕不會去碰好萊塢，這是我們的養分。

我覺得那是電影的美好時代，以數量來解釋，也就是當時的產量，雖然沒有數據，今天電影年產量可能是當時的五百倍，可是就資金跟人類才華的分配，還有需求，沒道理支持這麼大量的故事，未免太過量了？還有人類才華的平均值，不可能。而那時候的數量，產銷可能正好是完美的時候，藝術產能、商業產能都在很完美的顛峰。今天一定也有很多好作品，可是平均值一定是在下降，我是這麼看的。

某編：這些電影作品，除了將你推往影像，有沒有價值觀或視野上的影響？

雅全：一直看別人的故事，價值觀自然會被帶動，世界跟台灣社會有很大的不同。視野會被打開，不論對社會價值或人類信仰，裡面有更多、更前衛的探討，這些都會帶動判斷，所以容易變憤青嘛！看什麼都不順眼，一定會有這種階段。

那時就把力氣去做自己的作品。心靈被自我決定放在小眾那一塊，你會更熟悉小眾的意義或價值。我有一個前輩——唐諾，說過一段滿棒的話，那時出版產業還沒今天這麼低潮，他在出版集團被分配的工作是做目標賣五百本的內容，當他講到自己的任務，我們噗嗤一笑：「你怎麼這麼沒行情！」他說你們真的沒搞懂，我的五百本可以多有力量！我只要管五百個人的市場，可以談多前衛或多深入的內容？我覺得很有道理。因為小眾有小眾對話的深度與力量。

那一段自我成長的過程、閱讀的過程，會把自己定位到小眾世界，不想媚俗，不想跟最大公約數對話，因為就憤青嘛，看最大公約數就不爽，一心想的是：「人家高達（Jean-Luc Godard）、人家高達……」怎麼買都是歐洲片，不看好萊塢電影。因為有同儕，四個室友住在一塊，可以互相取暖，不會孤獨。後來遇到侯孝賢，學習到比較多的是態度，都不是這些電影品味或技術。

某編：大師班結束之後？

雅全：一九九四年我面臨現實的問題——謀生。跟幾個朋友組了工作室，想接商業案。起初，我二姐正好在寶麗金唱片公司當企劃，當時唱片很紅，一天到晚要發包 MTV，私相授受，一些預算較低的、比較不紅的藝人就給我們拍攝。雖然我們是憤青，為了維生，又會自我調侃：「MTV 比廣告不商業。」也沒想到後來我去做廣告了。

拍廣告的過程有一點點戲劇性。因為《命帶追逐》想報輔導金，這是我進電影的唯一管道，當時必須透過公司報名，但我沒認識任何製作公司。有一家知名的長澍製作公司，不斷遞來橄欖枝，我就不想理。主要是對方老闆看過我的短片，覺得有想法，想找我進廣告圈，他給我舞台，我給他新風格。談了薪資條件等等的很多，我都沒接受。等到報輔導金的時候，實在沒辦法，我在一家後期公司遇到長澍的老闆謝屏翰，說起來是我的恩人，我跟他開口說可不可以用你的公司報輔導金？他說：「你要不要先來拍廣告？」我說：「廣告太商業。」他說：

「你沒經歷過商業，不要跟我談商業。」當下彼此就算了，隔幾天他叫助理跟我聯絡，我還是去了。他說可以用公司名義報名，然後被反將一軍，他說：「我手裡有一系列廣告，非常特殊，不必跟任何人報告，想拍什麼就拍什麼，拍完交給我，拍得好，我交；拍不好，我就不交。你只管全心全力地拍，如何？」

那是文化總會幫李登輝助選九六年第一屆民選總統的形象廣告，間接講台灣在地主義。我一口氣拍了四支，很幸運。侯導說謝屏翰愛才，他看得到你。我們後來鬧翻了，侯導說：「鬧翻可以，你要回去和解，假如沒有和解，這會變成生命的慣性，因為鬧翻的力量很大，你會上癮，人生會重複，對你不是好事。」這是侯孝賢教我的，他教我的事情太多了，一生受用。

某編：從拍廣告到接受廣告的掙扎？

雅全：我又受到非常怪的禮遇。剛開始拍第一支，謝屏翰看了噗滋笑說：「七十二秒，你真的有點外行。一個小小要求，有可能變成七十秒嗎？」因為廣告託播要整秒，就這麼一件事，後來他很縱容我，他說有商業廣告想找你，想不想做？如果想做，我可以陪你開會。他沒講出來的是，我因此省掉很多被人打量的考驗。不像很多新導演要被人挑三揀四、刁難，他就是一個大哥，幫我翻譯想拍這個、想拍那個，取得同意，我就拍我的。

然後他跟我談一種古怪的制度：「我經紀你，付你年收入，有人指定找你，腳本給你看，你有否決權，整年沒拍也不用退錢，這樣可以嗎？」我無賴地說：「好啊。」所以從拍廣告到《命帶追逐》之間，簡直是舒適圈，每天做自己的事。寫完《命帶追逐》，因為幫侯導拍唱片 MV 跟副導《海上花》（Flowers of Shanghai），誰也不認得只認得他，就找他當監製，錄取了五百萬輔導金。

拍掉一半的錢後，他們叫我停下來看看，的確拍得不好，《命帶追逐》

一當初報名的是另外的故事。有點戲謔——一個洗大體的女孩子,透過每一具經手的大體,印下掌紋,她想要算平均值,看看每一種掌紋的說法有沒有道理?事業線、生命線,每一公分的平均是什麼?然後無緣無故惹上詐領保險金的死亡案件,然後被追殺,一個陪他跑的人問:「那妳自己命帶什麼?」她說:「我命帶追逐。」

我發現戲謔感拍不出來。我去萬芳醫院實習了兩天,陪洗大體,我會怕,駕馭不了這樣的題目。在家裡寫故事寫得很戲謔,真的面對生死、那些家人的表情,也不敢開這個玩笑了。侯孝賢跟我講:「再想一下。不知生,何知死?生命經驗不夠,拍這個會有狀況。」另一方面跟長澍的關係開始僵住,在第一波拍攝不亮眼之後,我覺得謝屏翰對這個案子已經開始失去興趣,我有一點動怒,決定自己解決。

有一天我問侯孝賢:你有沒有時間?跟他講我的狀況。我想把片子轉到他那,我還有兩百五十萬,可以解決後續。侯孝賢說:「你要不要重寫一個?錢少就把場景變少,人物變少。轉過來沒問題,我有一些投資的錢可以撥給你,但是你要重寫一個故事。」他講話我聽得進去,所以我花十五天重新寫了後來當鋪的故事。

寫完寄給侯孝賢,心裡七上八下,突然接到他電話說:很好。哇!我鬆了一口氣。結果他又說:「我們找梁朝偉跟張曼玉。」別鬧了!我搞不懂那遊戲規則……我沒有錢,別開玩笑,我要找非職業演員。他就說:好啦!隨便你啦!另外我還占了點便宜,當時侯導《千禧曼波》(Millennium Mambo)拍攝擱淺,工作人員都在領薪水嘛,他說:「我的人你調去用,我們各付一半。」所以美術黃文英、錄音杜篤之都來了嘛。我記得林正盛(導演)後來 Murmur:「汝這啥米五百萬?根本兩千萬!」拍完了給侯孝賢看,一看就說:「跟你說就不聽,這找張曼玉、梁朝偉會賣欸!」

某編:二〇〇〇年的《命帶追逐》,三十初的年紀,第一部電影,那種一路學影像、尋找影像的叛逆感,感覺像高達處女作《斷了氣》(À

bout de souffle），直接了當反宿命。你的電影都出現在重要的年紀階段，作品陳述的價值觀是否代表不同年齡的自己？

雅全：我現在也拍不出《命帶追逐》，那個狀態就是有一點吊兒郎當、玩世不恭、嬉笑……還沒能力講出自己的看法，只會批評一些存在的事情。有些人覺得它不知所以然，我可以接受，畢竟沒講出特別的觀點，好像都在挖苦；也有些人覺得很有神采。我覺得是因為沒有什麼包袱，對於事態可以很輕盈地開玩笑。

某編：你放了很多性格在作品裡？本回採訪途中，你回了母親電話並說：「媽媽的電話一定要回。」《命帶追逐》裡的東清在當鋪無所事事，可是他會跟媽媽好好說話，這反映你的生命狀態嗎？

雅全：我對媽媽一直都非常惦記跟惦念。因為爸爸扮演那種不想跟他互動的角色，所以都跟媽媽、大姐、二姐混在一起，聽她們訴苦，講貧窮的哀傷、生活的壓力，然後叨念我不上進、還想學藝術，用什麼過活啊？我都在這種世界裡，他們就是我割捨不掉的部分。

某編：你說自己反宿命，會否只是血氣方剛、逞口舌之快，心裡依然順著命運走？

雅全：還是接受了，是吧？我不反對，命運恐怕決定了百分之九十，事實我無意去對抗，我要對抗的是剩下的百分之十，可以做主的部分，不要輕易人云亦云。至於百分之九十，很多來自家庭的束縛，我此刻很自覺，這些事情不必去對抗的、是安身立命的。年輕時沒想那麼多，也說不定一邊在反抗，一邊又在服從。

後來十年就是做廣告，寫了幾個小東西都沒有成。中間有過幾個念頭，講給侯孝賢聽都被澆冷水，他問：「你接著要拍什麼？」我好像講過：「數位與類比。」他說：「奈會這無聊啦？無人欲看啦，別拍這啦。」另一個是以職棒七年涉賭案為背景，拍攝最後打總冠軍賽兩個領隊風

格截然不同的總教練徐生明（味全龍）、李瑞麟（時報鷹），在我心裡一個像高達、一個像塔可夫斯基。那陣子有兩本書同時上架，《電影的七段航程》是高達的演講稿，《雕刻時光》是塔可夫斯基談創作，兩本書交叉讀，好衝突！高達教人家怎麼騙錢、怎麼呼攏，怎麼哄人；塔可夫斯基教人家怎麼苦行。電影怎麼如此矛盾？那讓我投射到兩名教練，兩個人代表兩種力量，截然不同的風格與思維，可以創出一個乾坤。

我又跟侯孝賢說，不然我來拍這個，他說：「汝找無演員啦！沒人會曉打球啦！演起來攏不像。」又被澆一次冷水。我今天越來越意識到演員的難，導演要搜集演員，怪的、特別的，一定要搜集起來，你看費里尼的角色，一出手都是準備好的人，像得不得了。

某編：在你的創作歷程裡，對於「選擇」很迷戀，而選擇可能源自矛盾？

雅全：我同意。回到我說的光譜，我覺得世界的和平、世界的大同，真正的公平來自於均衡、共存，那些主張大同世界的都是壞人，根本不可能；你只能主張一種事，試著並存，才有可能做得到。這過程也是選擇，選擇一個態度並且落實，我是這麼看的。

我設法讓電影跟廣告兩件事情都不是包袱，也一直教育自己，絕不說出「我是不得不才來拍廣告的」這種話，不要露出委屈，對誰都不公平。有一件事情我非常非常自責，某次我的金穗獎得獎作品在電影資料館放映，那時充其量二十來歲吧，參與座談的觀眾提及「你那地方為什麼那樣拍？感覺沒有很好」之類的話。當下我脫口而出：「我沒預算，否則不會這樣拍。」離開之後我很自責，一直覺得好丟臉、好糟糕。我心裡真的這麼認為嗎？如果是，就不要再幹這一行。總之我反省很久，我覺得那個失言，說不定說出真心話了，若是真心話，比失言更可怕。

難道我以為有人允諾過我會有好的環境嗎？憑什麼這樣想？憑什麼不

是自己搏鬥來的？我耿耿於懷非常久。之後我會反省自己，做什麼就是求仁得仁，要拍就不要抱怨窮，不要說出不得體的話，很酸、很情勒、很訴苦叫窮，那樣好窩囊。我想修正的不是措辭，而是內心不能這麼想事情；要有擔當；沒人逼你。

我做廣告還是有個態度，不適合、想法沒默契的不會接，還是有一點小固執，得罪很多人。有趣的是整個歷程是很古怪的曲線，廣告業那十年，狀況是好的，但人緣往下掉，爭議性高，罵的人多，喜歡的也多。沒想到《老狐狸》很多來自我廣告圈朋友的支持，我想可能是自己的態度還算如一，人家覺得你這頑固的傢伙，頑固了二十年，也覺得好啦、給你拍拍手！他們的支持，讓我滿窩心的。跟小坂（製片之一）合作這一年，她不斷跑來台灣，在各種場合、各種情況向人請託。她跟我說：你的人緣很好耶。我們本來沒有那麼熟，我一直說：「我不確定喔，我得罪的人很多。」現在只能覺得，也許……那種「得罪」，人家在心裡還有一點尊重，不是覺得狡猾或虛偽而是討厭你的某種頑固，一線之間，轉成了小小的敬意。彼此不是朋友，可是覺得好像還像個人。

某編：《命帶追逐》後來的命運？

雅全：拍完了，設法報金馬獎，石沉大海。現在才搞懂，如果賽制沒變，那時候報金馬獎，初選就沒過，什麼都沒有。後來任何關於台灣電影的書寫，從未談到這部電影，就像人們完全不知如何處理的作品——失蹤了。那時我常常在想，《命帶追逐》唯一被看到的方法是——拍第二部片。

可是《第36個故事》的拍攝卻來自一個突發的機緣，不在原定規劃中冒出來的作品。當時台北市有一筆城市觀光預算，《海角七號》效應，大家開始在乎電影的城市觀光，我在最後一個月聽到機會，折騰了一下，兩個禮拜寫了劇本送件。事發突然，不在我的創作脈絡裡，我當時應該在擱淺狀態……那時一心一意做廣告，突然做了三十六，

完全沒幫助《命帶追逐》的復活（大笑）……因為三十六很好定位，《命帶追逐》還是被擺著。

某編：三十六跟《命帶追逐》還是聯想得到是同一個人寫的，《范保德》也是，因為語言不會騙人。

雅全：易智言也說裡面有簽名，一看就知道是你。三十六是很輕盈的，想塞一點點東西，但塞得很輕盈，很廣告性格。

某編：我可以理解成某種風格的建立？回頭看你的四十歲作品，發現你對很多事物感興趣，比如故事裡的以物易物，談的是社會主義、反資本。那些舊物也來自你對美學的鑑賞力。在二〇一〇年的時間點，你想的是什麼？

雅全：講到社會主義我很意外，從來沒有人談三十六有觸碰到這個點。你知道時間銀行嗎？那是在第三世界、尤其是貧窮社會衍生出的機制，因為沒有貨幣而產生技術互惠的想法。麵包師的電腦要維修，請電腦高手幫忙一小時，支出單位是時間，他可以向理髮師換掉手握的一小時，反之麵包師必須賺回失去的一小時。彼此以技能互惠。

這種機制很可愛，當初做朵兒咖啡館（《第36個故事》主場景），我心裡有想讓它真的發生，一個社區銀行，以物易物，但如果是換時間，銀行要有複雜的管理機制，貧窮地區的管理只需一個帳本就好了，在民生社區就會發生紛爭。同事都說我瘋了，一定會被告，帳本弄不清什麼的……當時電影有夾帶那個觀念，才會冒出以物易物，非常社會主義，一種平等的追求。

電影最古怪的是在中國非常紅，但沒賺到一毛錢，畢竟是盜版的形式。我認為剛好符合他們那個階段的欠缺，包括外在的追求，帶一點點舒服、還接受得了的價值觀。在中國認識我的人都說你是三十六的導演，沒人知道《命帶追逐》，我也遇過很多間叫「第37個故事」的咖啡館。

有一次在北京胡同遇到了就走進去，問說：「怎麼叫這名字？」老闆說：「有一部台灣電影叫《第36個故事》您知道嗎？」「不知道耶。」「那電影好棒啊！」「它講什麼？」「以物易物。」「你沒有以物易物？」「唉呀做不起來啊。」好多這樣的共鳴。

三十六還是有共通性。我拍得很不用力，像廣告一樣順順地做、輕輕盈盈地做，現在動不動還是有人說：最愛你的作品是《第36個故事》，我也很開心。那是特別的孩子，但還是我的孩子，我應該不會重複那件事，也沒有想要否定。對我的意義是——我做過另外一件事，也有些人喜歡。

某編：無論對影視圈或對外，你都比較疏離一點，基本因素是作品少，造成不認識、不熟悉，一旦理解你的脈絡，可以發現《第36個故事》很多你的標記，包括視覺、語法，以及對「選擇」的著迷，只是採用相對輕的說法。三十六有讓你燃起什麼嗎？

雅全：一〇年之後又一樣，繼續廣告、廣告、廣告，逐漸有一些焦慮是三十六給我的，我意識到侯導在同樣年齡（編按：四十二歲）拍了《悲情城市》（A City of Sadness），開始覺得時間不等人，突然有某種急迫感——我有可能要跟電影分道揚鑣了。我的創作力會下墜，體力會下墜，思想會下墜，我真的要跟這些事道別了嗎？焦慮感在三十六之後才緩慢冒出來，很關鍵的點是察覺侯孝賢同一時間做的是《悲情城市》，我覺得自己不夠努力，不是批評三十六不好，而是我應該對自己做到更好、更多。

因為這種焦慮而興起過度龐大的企圖，一定是想證明什麼，才會花五年寫兩個本子，一口氣想做雙電影計畫，想把嚴肅的事全部吐出來、全部梭哈，無論企劃和預算。當下一定是不正常的心態。三十六是太過輕鬆，心情上毫無折磨，後來是過度自我折磨，有點太極端，彷彿最後一件作品……李安的《臥虎藏龍》（Crouching Tiger, Hidden Dragon）與楊德昌的《牯嶺街少年殺人事件》（A Brighter Summer

Day）也差不多那年紀完成（編按：四十六歲與四十四歲），我的自責感、罪惡感突然變得非常高。

某編：<u>一般稱之為中年危機啦！</u>

雅全：對啦！侯孝賢跟易智言都預告過：創作顛峰是四十五歲。當時覺得我是這個年齡了，我不知道自己在幹嘛。因為是被罪惡感在推動的，很容易出現反其道、過度的企圖心。我跟侯志堅雷光夏他們合作都是從對話就開始的，雙電影計畫收到第一個音樂檔名是二〇一二年，我到二〇一七年才拍完。五年，當時還不叫《范保德》。兩部劇本並行，一個叫《范大克》，一個叫《在一個死亡之後》，整整折騰了五年，五年中一直在修腳本，一邊拍廣告，想把事情拔得非常非常高卻非常非常抽象……

為什麼叫「范大克」？它是一種特殊色（Van Dyke Brown）名字，而范保德喜歡齊克果（哲學家），他的孩子一個要叫大齊，一個要叫大克。《范大克》在說一個不存在的孩子，也可以說「其實存在，但不以此為名」的孩子——劇中的 Newman，范保德有第二個孩子，自己不知道。反正整個搞得太深，我記得創投（編按：金馬創投會議）的時候，對《范大克》的註解是一段英文，指稱一個不存在的什麼什麼（忘了）……所有人都看傻眼，不知道要拍什麼？我在暗示的是台灣，台灣的「無名」。埋太深了！很多資方都是衝著三十六來的，以為是另一部三十六，因此打退堂鼓的太多了……

某編：<u>《范保德》是一個超大的企圖，包括鏡頭語言、文本核心……很難想像在一小時五十幾分鐘內說完？</u>

雅全：如果想成原本是兩部電影，四個小時的故事，就另外一回事了。因為半部沒有拍攝，王誌成（美術總監）講過、我也講過：我們這輩子最大的遺憾會不會是沒有拍出另外那一邊？但整個估價太驚悚，完全做不到了，所以沒轍。

某編：出手時的心情？

雅全：當時就是有罪惡感，覺得自己耽誤自己，一口氣把事情飆得很高，當最後一部電影拍，想把自己說清楚、做足夠、不理別人⋯⋯那時候是任性的，彷彿自走砲，整個人失控抓不住，之前的團隊精神不見了，變成蠻幹的暴君。我覺得美就是美，不想跟任何人解釋，不在乎搭檔的看法，完全沒有觀眾意識，我梭哈了，只是口袋不夠深，梭還說不完，只能說一半（狂笑）。從今天看也是用力過度。

某編：因此而陷入低潮？

雅全：二〇一九到二〇二〇年很低潮，自我懷疑極高。二〇年初到這段中間曾有另一個四段式計畫《時間會解決一切》（編按：又來？！）拿到輔導金，但有種種因素纏擾，而且對案子的熱情沒有那麼高，加上剛剛把公司解散掉，舉步維艱，終究寫了一封信給文化部提出放棄補助。後來遇到疫情，氣氛非常低靡，非常不明朗，連廣告工作也面臨一些抉擇。很多生涯下一步的重新規劃、重新選擇，而且五十二歲了，不明確感很高。

但還是那句話——我沒有怨任何事，只是挫敗會有，畢竟十幾年累積的 Team 整個瓦解，滿受傷的。直到二〇二〇年春天，覺得要打起精神，一定要想辦法寫新的東西。《范保德》對觀眾的閱讀不太關心，不太理觀者另一端，這就是我《老狐狸》在做的事情，所以二〇到二一年，最大的內心交戰是：好、我講東西仍別言之無物，但用大家比較容易理解的方法來說，念頭起來是很堅定，做的時候很搖擺，心裡又想：「我是不是在墮落。」

我的反省是——是否突然之間太自我？但《范保德》在我心裡是好東西，這件事不會變。如果要再走這條路，我要改變敘事方法。What 跟How，What 是內容，你想講什麼？How 是怎麼說？我跟主創不斷地談，我決定要改變，What 我們不用改，不會打折扣，但是各部門的 How 都

得改，我們才會同步。抵抗最深的是林哲強（攝影），他會懷疑：真的要這樣子嗎？我很在乎林哲強，他的疑問也是我的疑問——我們正在媚俗嗎？我一直交代要拍更多特寫、要更有耐性，故事的來龍去脈要講得更清楚……

某編：從《范保德》到《老狐狸》，你好像回到學生身分，最初對於畫筆、攝影機的疑問，全部跑回來了？

雅全：會。美術系的時候發生一件事，對我人生影響很大，剛入學的時候，我很自豪，因為繪畫很厲害，進藝術學院是一下子被 Spotlight 的人，我也很自傲嘛，每項科目都想展現高明之處，導致被所有老師鎖定。當時要進成功嶺，所以十月才開學，十一月就遭到打擊，幾個老師輪流跟我說一模一樣的話：「蕭雅全，你畫得很好……那又怎麼樣，然後呢？」

哇！我才十九歲耶。聽到那些話整個崩潰，我以為會被讚美，結果被批評，而且幾個老師都跟我講這種話。我那時做了非常決斷的事情，那個決斷變態到可以。我跟林哲強會這麼投緣，因為他以前讀復興美工，價值觀雷同，每次比賽都會偷瞄對手用幾支水彩，顏色多的都不是高手，我們使用的都不會超過五支。我被老師嗆了之後呢，我把最愛的五個顏色全部封鎖了，不用；我最熟悉的筆，不用；我最熟悉的紙，不用。後來我變態到用左手畫！

如今回頭看就是無聊，這些都沒證明什麼，但是一個十九歲的孩子想得出的就是這一招——斷捨離，通通不碰，然後突然不會畫圖了，畫什麼都覺得我在幹嘛？但是我感激自己有這種性格，可能會折磨我半年、一年，等到慢慢開始有一點點自信的時候，我真的是蛻變了。我就是這麼絕決的人。

這影響我很深，當後來遇到類似處境，因為有過經驗值，我會去模仿當年的作為，變成慣性，就是斷裂，通通都不要。我的確有這種性格，

十九歲經歷過一件事，五十歲再發生的時候，你會增加一點點自信，發現過程沒有那麼陌生，好像還度得過去。

某編：只看《范保德》就知道你不是容易合作的人？

雅全：沒錯，很明顯。二〇二〇年我決定弄編劇組。一個在中國做影視的朋友想擁有自己的內容，也好意幫我找出路，雖然有一點抗拒，但是到疫情階段，還是鐵了下心應徵六個人，開始寫兩個各二十四集的劇，另外我給六個編劇每週交一篇原創短篇的功課。當時詹毅文（《老狐狸》編劇）耳聞之後也想參與，她寫的東西很特別，畢竟生活圈迥異，六個組員都是學院派的，養成系統雷同，毅文是街頭智慧，不是客觀的，做咖啡館又閱人無數。每次丟來的東西都跟大家不一樣，有時候生猛、有時候很鏘，沒有訓練過的痕跡，是很素樸的，邏輯不見得相同，但常讓我眼睛為之一亮。後來《老狐狸》邀請她一起編劇，她寫的東西往往讓我們的見解南轅北轍，她認為在寫那個，可是我用在其他地方，或是我聯想到別的（狂笑）……

某編：《老狐狸》的轉變是與人合作編劇，這之間的調整？

雅全：當然又有我的性格在作祟——想要改變嗎？要揚棄舊方法嗎？之前我企圖合作的人太多了，不是沒開始就是中途放棄。這次有刻意想找人加入的意識，我必須找出差異性，把它納進來，她可能協助到我的改變，或許是救星也說不定！

毅文改變了很多內容，比如回收場的超跑，那是我想破腦筋也想不出的畫面。她的遠房親戚做回收場，時代背景也在一九九〇年左右，因為環保法規變了，很多原本做資源回收的突然變成環保廠商，政府有很多補助，很多環節也變成需要付費，因而致富的案例非常多。她講這個記憶時，我非常震撼，後來發現也有人看過同樣畫面，這不是單一個例。事實上，我們拍攝的回收場場景，也擺了名車。毅文的加入，讓我對角色有更多聯想，對我來說非常有延展性。

我覺得一切要從方法上改變，在腦子裡想改變一些事情，還是會被固定的方法給制約，外在方法不改變，還是會回到源頭。我也有自覺，只憑意志，沒有真的改變，所以找毅文一起寫，決定在方法上做改變。不過，雖然我講得那麼正面，當下也不完全是實情，依然充滿迷惑，有很多不安，要對抗內在慣性，有滿多掙扎，像十九歲那次！

某編：像長不大的孩子？

雅全：長不大我會當成是讚美。人終其一生，是逐漸僵化的過程，唯一能做的是延緩僵化，你下這個註腳，我覺得是讚美。我跟毅文講非常多的事情，但我不認為她有聽懂，我說會回到三幕劇，回到古典文本……據說她很喜歡《范保德》，那現在會不會很乏味？老派？一切都回到學院派，然後欲望要單純，只有一個欲望就是廖界想買房子，整個線索就是欲望受到挑戰、受到衝擊，得到虛假的勝利：叔叔要借你錢。虛假的勝利之後，再顛覆這個勝利……當我這樣做的時候，一心覺得我真的變成一個乏味的人。毅文會天馬行空講一大堆的東西，覺得比較豐富，我說要單純，反而她像前衛派，我是保守派，好古怪。

某編：這種改變或調適是好的嗎？

雅全：好壞要更長的時間才能斷言，但相對性來看是好的，這種相對性有時候非常淺薄，比方說，目前為止，我的猜測，我籌備下一部片會比《老狐狸》容易一點點，因為《老狐狸》的上一張成績單是《范保德》，以這樣看，結果是好的。現在最大的利益就是讓下一部盡快落實。

某編：從學生時代到此刻，你的追求、你的憤怒，到後來短暫的順利、失敗，到後面調適──你就是廖界吧？

雅全：有可能啦，因為 Steven 是我認同的角色，我們常說故事的最後一場戲就是主題。比方《侏羅紀公園》（Jurassic Park），前面故事一樣，

最後一場戲是人都被吃掉，跟人逃出去了，就是不同主題。所以我同意你的說法，Steven 不管放最後、最前，只是影片的形式，無論如何它都是我的最後一場戲，那是我的主題──一種平衡。

《老狐狸》開始進行途中，一度找了阿肯（林仕肯／製片），雖然因為行程沒辦法合作，可是他也想對故事做一些貢獻。他一直跟我討論這個問題：「你的劇本確定最後是 Steven 嗎？故事如果結束在父子和解，可能會好賣很多。」我說我非如此不可，假如定在父子和解，我說服不了自己。他說：「只要定在父子，這就是白的故事。」

簡化的說，廖泰來是白，謝老闆是黑，廖界選擇白的，故事就是所有人都聽得懂，非要 Steven，故事就變成灰的，灰的是最難跟觀眾溝通的。他說：就他個人，作為一個人，他喜歡故事定在 Steven，但回到商業市場，這是最糟的選擇。如果廖界變成黑的，也很容易溝通，你確定要變成灰的嗎？我那時說：「廖界不是變成灰的，而是西洋棋盤狀，一格黑一格白；他不是灰的，白跟黑仍然分明，只是他會有選擇的。」

我是廖界嗎？也許。以前做劇本，我要做很多角色功課，這次是我最不用做角色功課的一次，因為謝老闆我可熟了，廖泰來我也熟了；我是廖界啊，我內心這兩者是並存的，有時極度謝老闆，有時極度廖泰來。

某編：《老狐狸》帶給你的改變？

雅全：《老狐狸》是稍微親近觀眾的，大家都說容易懂，《范保德》那時候很不在乎觀眾，我要我的時間、角色、跳躍，但是跟觀眾沒有共鳴，我想試試看自己認為美的東西都不要太過，或捨棄，有沒有辦法做到另外一種文法或口氣？

我得要自己建立一個類型。

後記

有兩個我。

有些道別很輕盈，有些很沉重。二〇一九年末，積木影像搬離待了十四年的富錦街，那個道別，對我來說是後者。雖然知道道別是新的開始，但那當下，仍血淋淋充滿挫敗與恐懼。

之所以離開，源自我上一部電影《范保德》在市場上的失敗，那使得公司與我個人創作，都得重新開始。而我不是年輕人，那種歸零非常寒冷。隨後疫情發生，我低迷了半年，朋友遊說我一起弄編劇工作室，我志不在此，意興闌珊。就在這時，另一個我出現了，那個我逼迫我改變，逼迫我抵抗慣性，逼迫我別順我，逼迫我抬起屁股去做。

於是二〇二〇年五月，我勉強自己與朋友創了「青東故事」，事後我才知道這將影響我多大。雖然七個月後我退出了，但那段時光，徹底把我從深淵拉了回來。

我很感謝當時的六個年輕編劇：薛博駿（東澤），游珈瑄，李沐恩，鍾侑霖，鄭安群與顏皓軒，以及隨後我視為第七個，也是後來與我合編《老狐狸》的詹毅文。他們的才華與活力像春天，給枯萎的我復甦

露水。

為了以身作則，我提筆與他們同步創作，開始《老狐狸》劇本，內心逐漸轉為正面的力量。二〇二一年初，與詹毅文完成了《老狐狸》的劇本時，我感到寒冬乍暖的快樂。有天走在北投路上，突然發現自己嘴角帶著微笑——睽違很久的微笑。那刻我很感動，差點落淚擁抱路人。我們都摔倒過，但只要爬起過一次；一次就好，就會在心裡存進一次巨大的信心。

那個微笑，我會故意記住一輩子，也會故意記得二〇二〇年五月，另一個我勉強我做的那個決定。

《老狐狸》創作時，另一個我又浮現，對我設了「改變」的門檻，也就是要改變《范保德》用詩意口吻說故事的風格。在《范保德》中，我編織了複雜的故事線，跳躍又留白，因為那樣很美。但這些我自覺美的作為，卻將觀眾推得很遠。其實《范保德》本是一組雙電影計畫，包括《范大克》與《在一個死亡之後》，我花五年寫了雙劇本，想用對照，勾勒出台灣的處境與選擇。但礙於預算只完成了其一（范大克），就重新命名為《范保德》，這或許也是它艱澀難懂的緣故。

怎麼改變？我問我。能不能「不稀釋內容」但「改變口吻」？能不能不降低電影的 What，但改變 How？改變真能靠近觀眾嗎？為什麼要靠近觀眾？不然你想靠近誰呢？我在媚俗嗎？不知道，你在重新界定自己。我在墮落嗎？不知道，你在質變。我在對的方向上嗎？不知道，你離開舊路了。

每次在這樣的岔路，我都很慶幸有兩個我陪著我。總有其一會主張：作品得讓更多人看到才行，除了美學，還得讓價值觀進入社會才有力量。

我在剪接時，對內容又做了一次取捨，放棄不少劇中大人世界的細節，以避免《范保德》慣性再現。我想守住聚焦在十一歲主人翁——也就是白潤音飾演的廖界身上的目標。當然這些捨，又是來自另一個我的耳提面命。

《老狐狸》為我帶來第六十屆金馬獎最佳導演獎，至少事前，我並未想過這個獎項對我的意義。但在獲獎之後，我體會到人在經歷脆弱，被肯定可以帶來多大的力量。不是因為獎項大小，而是因為 Timing。我心裡為這件事情，感謝很多人。然而榮耀已過，此刻，即使獨坐直

傳期，但以創作角度，我已在跟《老狐狸》道別，我心裡需要騰出空間，準備安頓新的主題。

回頭步履蹣跚，即使我不是猶豫之人，也常陷入選擇困境，畢竟身體裡有兩個我。這段路程我體會到所有客觀存在的人事，都無好壞之分，好壞是選擇之後自己如何因應，或分派哪個面向的自己去因應所造成。於是成敗的關鍵，總是選擇，而非命運。

我幾乎不說「我就是這樣的人」來保護自己或反駁對方，因為我認為人會改變，也能改變。累積失敗可以熟悉失敗，讓我們比較勇敢，畢竟人們比較不怕熟悉的事。但若在同樣的事情上反覆失敗，就算得上是問題。如果我發現自己重複失敗，一個我會怨天尤人，另一個我則會逼迫我揚棄慣性，開始做陌生的事。即使那麼做常生澀跟蹌，姿態狼狽，但不那麼做，就會重蹈覆轍。

我縱容兩個我存在，透過他們的對立，帶給我生機。我之所以學會這麼做，是我教我的。

「導演，我不確定有沒多想，但《老狐狸》讓我聯想到楊德昌的電影，是否有致敬的意圖？」

「我把你的聯想當成是一種讚美，但我心裡，影響我更大的可能是侯孝賢。不過面對任何自己喜歡的作者，我只願意被對方的觀念與態度影響。至於風格，也作為一個創作者，我是格外想逃離的。」

很多人問到致敬的事，我願明說，《老狐狸》裡，唯一藏致敬的，是以下這句台詞：「郵差送信，小偷偷東西，收垃圾的人被割傷，這是天經地義的事情。」

那來自《斷了氣》楊波‧貝蒙台詞的變形——
Les dénonciateur dénoncent, les cambrioleurs cambriolent,
les assassins assassinent... les amoureux s'aiment.
（告密者告密，偷竊者偷竊，殺人者殺人，相戀者相戀）

我是廖界？廖泰來？還是謝老闆？我有能力成為別人的幸運前提嗎？我自問。你呢？你是誰？

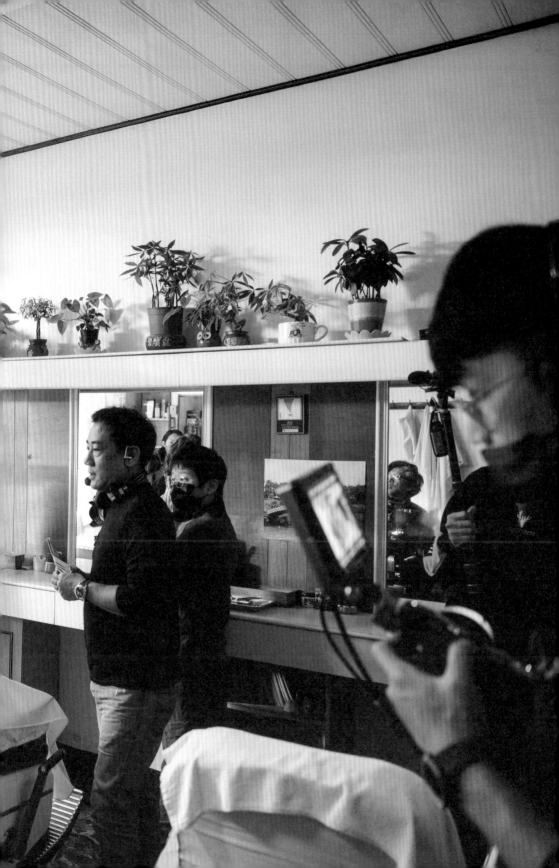

[flow] 001

銀幕魔幻：蕭雅全電影《老狐狸》的幕後寫實
THE MAKING OF OLD FOX

作者　蕭雅全／積木影像
劇照　余郅

副總編輯　洪源鴻
總編輯　董秉哲
企劃編輯　董秉哲
企劃協助　詹毅文、王妍文
文字採訪　董秉哲
文字協製　李霈群
文字校對　賴凱俐
行銷企劃　二十張出版
封面設計　萬亞雯
版面構成　adj. 形容詞

出版　二十張出版 —— 左岸文化事業有限公司（讀書共和國出版集團）
發行　遠足文化事業股份有限公司
地址　新北市新店區民權路 108 之 3 號 3 樓
電話　02·2218·1417
傳真　02·2218·0727
客服專線　0800·221·029
信箱　akker2022@gmail.com
Facebook　facebook.com/akker.fans
法律顧問　華洋法律事務所 —— 蘇文生律師
製版　軒承彩色製版股份有限公司
印刷　通南彩色印刷股份有限公司
裝訂　智盛裝訂股份有限公司
出版　二○二四年二月 —— 初版一刷
定價　五○○元

ISBN　—— 978·626·98019·54（平裝）、978·626·98019·47（ePub）、978·626·98019·30（PDF）

國家圖書館出版品預行編目（CIP）資料：銀幕魔幻：蕭雅全電影《老狐狸》的幕後寫實 蕭雅全／積木影像 著
—— 初版 —— 新北市：二十張出版 —— 左岸文化事業有限公司發行　2024.2　312 面　16 × 23 公分
ISBN：978·626·98019·54（平裝）　1.CST：電影攝影　2.CST：電影製作　987.4　112020184

AKKER
二十張出版

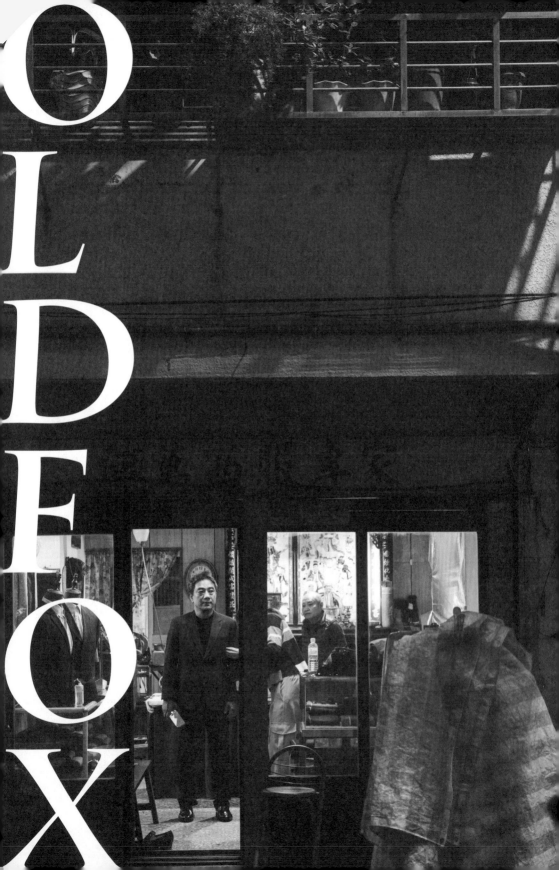